U0112526

巴赫、莫扎特、贝多芬
传世音符与历史之思

万梦萦 ——————— 著

上海社会科学院出版社
SHANGHAI ACADEMY OF SOCIAL SCIENCES PRESS

Bach,
Mozart,
Beethoven

TRANSCENDING HISTORY,
STRIKING A CHORD

前　言

　　在人类文明长河里诞生的诸多艺术形式中，键盘艺术可谓大器晚成的典范。与许多其他的艺术形式相比，它非常年轻，譬如声乐和舞蹈。从部落族群之间的歌舞中，我们可以看到人类初期的艺术雏形。几百万年下来，在某种程度上，歌舞的形式象征了人类文明的凝练，是与生存和生活紧密相连的行为活动。人类通过模仿野兽的形态、动作和吼叫，来对抗猛兽入侵时的威胁，或以"战歌战舞"的形式唤起好战情绪，增强战场上士兵们血性搏斗的气势。不仅如此，歌舞的形式还体现在祭祀供奉和敬拜神性的仪式中，以帮助他们表达原始的情感，融入特定的仪式过程。然而，回归至键盘艺术，它无疑还是个稚嫩的孩童，哪怕在"器乐"史的发展中也依然是个年轻的生命。根据现代考古学的研究，人类最早的乐器可以追溯至六万年前斯洛文尼亚的迪维巴贝洞穴，有趣的是由我们智人先祖的敌人——尼安德

特人，用熊骨所制的乐器通过现代技术复原后居然能演奏贝多芬的音乐；而在我们国内，更为人所知的是距今约八千年的贾湖骨笛。虽然站在现代定义的视角，或许以上所述的古老骨笛并不足以被正式认定为"乐器"，但从本质上看，它们的功能属性却有着极大的共性——表达行为、反映需求、既定思想，这样的观念被一直沿用至今。

随着时代变迁所带来的（音乐）巨大变化，键盘从不被需要，到满足人们的基础需求，又慢慢成为表达情感、精神的载体。我们可以看到它历经了重大的转变。中世纪，人们一直认为"人声"才是最虔诚且纯净的声音，键盘乐器不仅不被允许作为单独的乐器使用，它甚至被定义为具有世俗性的特质。到了文艺复兴时期，音乐作品多以合奏形式呈现，其中涉及的乐器类型繁多，音域不一，直至文艺复兴后期，随着琴弦技术的革新，更长、更重的琴弦开始被使用，这为羽管键琴和其他键盘乐器注入了新的活力，使其逐渐崭露头角。自十五世纪起，音乐的曲目需求开始大幅扩展，已不再局限于声乐作品的编曲，此时，独奏式的器乐作品开始涌现。在乐器的神圣与世俗用途上，键盘乐器展现了其独特的历程，例如，管风琴在宗教的场所（教堂和礼拜堂）中占据了举足轻重的地位，羽管键琴则因其和声上的灵活性和结构上的多变而在伴奏领域中获得了一席之地。另外，随着数字低音记谱法的推广，羽管键琴在伴奏中的角色愈发突出，这种自身具有多声部特质的乐器为其他器乐、声乐或室内乐作品提供了丰富的和声支

撑。最终，它以不可替代的独特性成为独奏和协奏曲的主力乐器，但这一转变并非一蹴而就。键盘乐器独奏会作为公共活动的概念，直到十八世纪末才真正为人们所接受。伴随时代科技的发展和社会的进步，键盘乐器在音乐中的角色经历着不断演变，从中世纪到文艺复兴时期，它主要作为伴奏、教学和作曲的辅助工具；而到了古典时期，键盘乐器终于开始大放异彩，不仅被公众所珍爱，同时成为演奏家们手中的独奏"利器"。在这一形式和基础上，根据特定的社会历史环境发展，键盘艺术及其作品的创作生产、形成趋势相比声乐和舞蹈更容易被左右，或受到宗教运动、文化观念等其他综合性因素的影响。因此，厘清键盘艺术也有助于我们更有效地了解整个古典音乐历史的前行脉络。

当我们讨论键盘艺术的发展时，那些著名的音乐家总是为人们所津津乐道，约翰·塞巴斯蒂安·巴赫（Johann Sebastian Bach, 1685—1750）、沃尔夫冈·阿玛多伊斯·莫扎特（Wolfgang Amadeus Mozart, 1756—1791）、路德维希·凡·贝多芬（Ludwig van Beethoven, 1770—1827）则更是个中翘楚。有趣的是，他们三者都出生于神圣罗马帝国，按照今天的话术，他们即神圣罗马帝国的子民。法国著名思想家伏尔泰（Voltaire）曾对神圣罗马帝国有过一段经典评价——"既不神圣，又不罗马，更不是帝国"。对于这个欧洲历史上举足轻重又颇为独特的国家而言，巴赫、莫扎特和贝多芬所经历的时期恰是从宗教改革到资产阶级大革命的巨大浪潮时期。从更深入的层面上，这不仅是一段键盘史的发展，

也是欧洲文明变迁的缩影。因此，历史语境提供了对键盘艺术形式的另一种全面考察，也提供了更进一步的见解——键盘作品在基本层面上是如何变化的，以及音乐家们是如何在社会变革的滚滚浪潮之中度过自己的人生，并创作出光辉熠熠的作品的。当我们将时间维度拉长会发现，尽管键盘艺术作为新型的生命如此年轻，但在艺术领域中却获得了不可替代的地位，更成为今天音乐界不可或缺的部分；而正是巴赫、莫扎特与贝多芬通过对键盘音乐的思考和突破并创作出独特键盘作品，才使之后整体键盘艺术的爆发成为可能。正如艺术音乐几百年的演变历程所揭示的，若没有先驱的深厚积累，后来的音乐家们要达到他们登峰造极的艺术高度无疑是不可能完成的任务。而对于神圣罗马帝国这三位杰出的音乐家，人们已经给予了大量的关注，但鲜见专门结合历史发展背景和键盘音乐演进的著述，这方面的研究深度与广度仍有待进一步拓展。在现有的基础上，笔者尝试进行了一些初步的探索，力求在理解他们的键盘音乐创作与影响方面向前迈进一小步。然而，笔者深知，要全面、系统地剖析这些音乐家的作品与影响，还需不断学习、探索和努力。本书所呈现的论述与结论，仅代表笔者当前阶段的学术见解，而未来的探索之路仍旧漫长，期待着能在此基础上不断深入，为键盘音乐领域的研究贡献更为丰富的成果。

目 录

1

薪火相传的信念

在阿恩施塔特这个德国中部小镇的中心广场上，一座身材修长的年轻人雕塑傲然矗立。他衬衫扣子半开，以一种悠闲的姿态躺在座椅上；双腿自然伸展，右手轻轻垂落，而左手则向前屈伸，仿佛在努力抓取某个重要的东西。这座引人注目的雕像以如此传神的姿态纪念了一位不朽的音乐巨匠——约翰·塞巴斯蒂安·巴赫（J.S. 巴赫，Johann Sebastian Bach, J.S. Bach）。

当马丁·路德（Martin Luther）宗教改革的新风吹入匈牙利王国时，保守谨慎的统治者们开启了一场反制宗教改革的抗衡。十六世纪末的一天，在匈牙利王国首都普雷斯堡，一位白面包师因个人的新教信仰不得不决定离开这座城市。与我们今天普遍意义上的面包师职业不同，在数百年前的欧洲，白面包师的收入颇为丰厚，一个村镇往往只有少数几个磨坊和烤炉供人使用，那时候普通人的主食只有粗硬的黑面包，而由精细小麦制成的白面包则是富人、贵族所享用的。虽然他有着一份不错的职业，但由于

宗教上的迫害，他只能变卖所有财产，最终，在马丁·路德家乡附近的金特斯莱本-韦希马尔小镇定居下来。这个改变整个家族历史的面包师，正是 J.S. 巴赫最早的祖先维特·巴赫（Veit Bach），自此，路德新教与巴赫家族的关系变得密不可分。在巴赫家族的历史长河中，路德新教成了他们共同的精神支柱和信仰的归宿。所以，当我们谈论 J.S. 巴赫音乐道路上的"领路人"时，应该从谁身上开始探寻？诚然，血缘固然重要，但 J.S. 巴赫家族真正的传承则更多是他们对音乐炽热的追求和虔诚之心。这种深厚的联系在 J.S. 巴赫的音乐创作中得到了深刻的体现，其作品不仅展现了高超的技艺，更传递了新教信仰的力量，或许说，J.S. 巴赫家族的虔敬观念就从未脱离过马丁·路德的旨意。

一、巴赫的"引领者"——马丁·路德

马丁·路德打破了对权威的信仰，是因为他恢复了信仰的权威。他把僧侣变成了世俗人，是因为他把世俗人变成了僧侣。他把人从外在的宗教笃诚中解放出来，是因为他把宗教笃诚变成了人的内心世界。他把肉体从锁链中解放出来，是因为他给人的心灵套上了锁链。

——卡尔·马克思（Karl Marx）

1517 年 10 月 31 日，维滕贝格大教堂门口的《九十五条论纲》（Ninety-five Theses）正式拉开了宗教改革的序幕。马丁·路德

并非首位反对教会腐败的宣言者，但天时地利人和的综合因素促成了这次革命斗争的来临。他在当时一定不会知道这样的决定将会在某一天成为整个欧洲，乃至人类史册上的开篇盛事。

《九十五条论纲》直接把矛头指向了罗马天主教皇与天主教会，这样的行为注定让马丁·路德的人生困难重重，但即便在受到生命威胁的处境下他依旧坚持因信称义，即义人必因信得生。这种观念在当时的社会结构中是致命的危险。事实上，马丁·路德从未想要推翻罗马天主教会而自立门户，他起初也只是希望罗马教会能改除弊端，由此恢复纯正的信仰，实行纯粹的制度，而非以榨取民众的利益（赎罪券）来满足教会的需求。然而，随着传阅速度之快和受众群体的不断扩大，马丁·路德的观念确实激发了大众的共鸣，翻天覆地的革命（路德宗）最终让罗马的宗教变为了德意志的宗教，由此开创了普罗大众精神上的自由——反对"外在"形式的手段而坚定"内在"精神的信仰。

马丁·路德在当时用三个"唯独"体现了他超越时代的慧识——"唯独《圣经》""唯独恩典""唯独信心"，即《圣经》取代教会—恩典取代善功—信仰取代教皇。这些内在核心的精神不仅为宗教革命带来了全然的新貌，更为德意志文化的变革注入了有形的力量。对于大多数平民而言，真正属于他们自己的新生活终于要来了。回观历史，马丁·路德与天主教无心的"决裂"同时标志着德意志民族意识的觉醒，这包括了民族的独立、民族的美德、民族的语言、民族的学术以及民族的艺术。此外，马

丁·路德伟大的形象还体现在他为德国新教音乐做出的划时代贡献，这意味的不只是他在宗教音乐成形上的努力钻研，更指向了他开拓音乐教化意义上的思辨。

提到音乐方面，马丁·路德受法兰西勃艮第音乐家的影响极深，他常常与好友们聚唱像若斯坎·德普雷（Josquin des Prez）这类作曲家所谱写的世俗音乐与圣乐。在爱森纳赫求学期间，他更是以教士的身份主持仪式，此时，他接触了大量的赞美诗、经文歌、复调弥撒曲。据不完全记载，马丁·路德与好友约翰·瓦尔特（Johann Walter）和康德拉·鲁普夫（Conrad Rupff）出版的歌曲就涵盖了 74 首德语和 47 首拉丁语歌曲。这些歌集主要是为他开创的会众同唱的形式所用，有别于原始罗马教会的圣乐（只属于神父和唱诗班）。从这一角度来看，会众同唱与仪式的融合蕴含了自发且平等的社群意识，这深刻展现了马丁·路德的核心思想。他不仅打破传统的既定，而且认为崇拜上帝应贯彻在人类的全部生活中。马丁·路德深信，上帝所赐的恩典能助信徒领悟缔造世界的深意，这种恩典并非静止不变，而是充满活力、和谐与美善的精神力量。它以愉悦、有力的方式存在，既全面又完美。马丁·路德强调，上帝所赐的万物都应在爱中与邻人分享，这不仅被视为一种责任，更是传递互助与关爱的信息。人们通过会众同唱的糅合方式而共同体验着美好或苦难，从而真正领受世界缔造的意义，实现全面而美善的坚定信仰。因此，他亲自创作了许多朗朗上口的简易弥撒曲，还把大量赞美诗中的拉丁文精心翻译

或改写成德语，为的就是让会众能够以最简便的方式理解神学性质的实质内容。在马丁·路德的音乐观中，他始终认为音乐是上帝的赐予而不是人的功绩，因此，他将音乐描述为"声音中的布道"，正如他所言："除了上帝的话语之外，音乐值得最高的赞扬。"根据《圣经》的神话，人类由于原罪被赶出了伊甸园，地球也成了苦难的山谷，而世界里的音乐性并未消失，当气体（沉寂之声）开始运动追逐时便发出了乐音的声响，圣灵以奇特的方式使万物发出响音。依据这样的"理论"，人类的极乐便存在于聆听（听觉）之中。

马丁·路德对音乐做出的定义范式是不同于任何时代所理解意义上的一般界说。他的音乐本质是神学的理解，认为创世之初就有了音乐的存在，而所有世间造发的声响都是对上帝的赞美，因为它们的本源就来于上帝的恩典。这些声响充满着万物的集合：动物的声音、植物的声音、人类的声音和音乐的存在。因此，马丁·路德的音乐可以被形容为一种给予的神学，万物之间的关系便是最纯然的赐予及仁爱："最为可爱的音乐是产生于天体和谐的运动。"① 由此看来，通过和谐的声响言说上帝本身的善美，这正是马丁·路德对音乐实质的理解。他是从一切以《圣经》为基石的神学、以纯粹信仰为宗旨的教义出发来讨论音乐存在的关系，

① 见 Carlf F. Schalk：《马丁·路德论音乐》，柏峻霄译，《金陵神学志》2009 年第 3 期。

而这种独抒己见的观念是过往神学教义里从未出现的。当时的社会几乎没有人会认为音乐具有教化的意义与作用，甚至把音乐作为敌视的对象——教堂里的复调音乐和管风琴音乐则是破坏《圣经》精神的世俗内容。但显而易见，马丁·路德在这一点上展示了他卓越的智识判论，而他一生带来的福祉远不只如此。

此外，他毅然决断，大力倡导学校义务教育的普及并主张教区学校精心安排课程内容。在1514年致德国各城市议员为建设和保留天主教区学校的信件中，我们可以清晰地看到他眼界的广阔和超前的预见：①

亲爱的议员，如果我们把大量的资金都投入枪支、修道、建桥、造坝与类似的事件中，由此来确保暂时的安逸和城市的繁荣，为什么不选择为那些被忽视的贫困青年投入更多的精力——至少这足够可以聘请一至两位有能力胜任的教师？②

在一篇名为《论送子女入学的责任》（A Sermon on Keeping Children in School）的文章中，他进一步强调政府有义务贯彻基础

① Miikka E. Anttila, *Luther's Theology of Music*, Berlin/Boston: De Gruyter, 2017.
② Martin Luther, *Luther's Works, Vol. 45: The Christian in Society II*, Minneapolis: Fortress Press, 1962, p.350.

教育的实施："如果政府能够强迫适合服兵役的臣民在战时携带长矛和步枪，守卫城墙以及从事其他工作，那么它更能强迫或应该强迫臣民让孩子上学。"① 很大程度上，马丁·路德呼吁地方政府应该承担起完成人民义务教育的责任，而不是持续地依赖教会。

竭力主张义务教育的同时，马丁·路德还强调了音乐训练也应成为各个学校的必修课。他把音乐视为教育工具的良伴，除了音乐自身的价值以外，还看到了其传播与感化的功能。从神学角度，音乐是福音真理的另一种传达与表现形式，同样地，他在信中写道："就我而言，如果我有孩子并且可以引导，我会让他们不仅学习语言和历史，还学习歌唱和音乐。"这些内容在马丁·路德撰写的《萨克森选侯教区巡访指导手册》中得到进一步深化，他倡导根据学生的年龄分为：第一，年龄最小的需要学习关于如何歌唱的基础知识；第二，学习《圣经》的同时也要注重语法基础知识的培养；第三，学习拉丁语以及更多"艰难且深刻"的书籍；第四，无论处于哪个阶段都要求学校把每天下午第一个小时安排成音乐的学习。接下来，孩子们的学习过程遵循循序渐进的方式，例如从简单的歌曲到素歌旋律的实践—从四声部的训练到八声部的拓展—从乐理到指挥的训练。这种层层构建的系统架构更加印证了马丁·路德对音乐的信心（信仰）。在另一篇《论音乐》（On

① Martin Luther, *Luther's Works, Vol. 46: The Christian in Society III*, Minneapolis: Fortress Press, 1967, pp.256-257.

Music）的阐述中，马丁·路德指出：音乐能驱走魔鬼，能除去愤怒，能除去悖逆和其他过度行为，从另一种角度，音乐是快乐且单纯无瑕的，它可以激励、引导甚至改变人的精神。

通过上述马丁·路德对音乐的信心（信仰），我们或许能得出一个有效的信息：歌唱先于音乐。今天学界在议定音乐学科时，将歌唱附属于音乐体系，但马丁·路德之所以把歌唱立于整体音乐前，至少有两个重要因素值得留意。第一，作为众人知晓的事实，即声乐是当时最主要的艺术形式，因此，我们不多加赘述。现在需要对第二个因素加以足够的关注。马丁·路德精神之可贵，不仅体现在他推翻了教会对于信仰的定义，更体现在他改变了信仰的方式。其中一个重大历史成就是马丁·路德仅用 11 个星期完成了《圣经》的翻译，他将难懂的神学内容简化后，用德国俗语的方式加以表述。这种做法使信徒无须再通过神职人员为他们翻译解读，而直接转向阅读德文的《圣经》，便可获得上帝之道。马丁·路德的观点强调了信徒个体的重要性，以及他们与上帝之间的直接联系。现在，教会不再凌驾于信徒之上，享有种种特权，教皇也不是上帝的代理人，信徒虔信基督就可以直接与上帝沟通。事实上，马丁·路德这一切的做法都与民族意识的觉醒相关，而民族兴起中语言的统一是先驱，它是所有人身份认同的关键构成要素。那么，马丁·路德认为音乐是教化的手段，其中极大的可能是他意识到音乐与语言合成的必要性（尤其对不识字的信众），也就是说，歌唱在某种程度上承担了拓展和深化语言表达的责任。

在路德宗的传统中，音乐作为信仰教导工具的重要性仅次于福音。歌唱中语言传播的深广意义也是如此，是对语言发展的一种刺激性举措。许多语法、句式组成、词组短语、语调音韵不一定用于全部的日常事务，但通过歌唱的形式则既能达到自然从容的效果，又能将这些理解和表达以不断强化的方式带入语言学习的实践经验中。比起其他，歌唱的局限性与保存方式几乎在任何情况下都很难受到影响与限制，它更加自由，适合持续地流传，不易被没收、中止和焚毁，是语言传播手段中的一股独特力量。那么，以这样的方式辅助语言及新福音思想的传扬决然是无可厚非的。从客观的视角，除有神职在身的牧师们（受教育程度较高的人员）以外，这种做法对许多不识字的劳作信徒无疑也是利好。马丁·路德将音乐的教化与市民阶级的生活紧密相连，从教堂到学校再到家庭，都用音乐的形式来表示上帝的圣洁。此外，马丁·路德礼拜仪式的吟唱（必须优美地吟唱）方式也能佐证"语言"的倾向性。在马丁·路德的共同礼拜仪式中，吟唱本身具有一种重复结构，它的旋律平缓、节奏简易为增添文字内容提供了更大的空间。因此，这种传扬信仰的方式以重复性的语言效果为其辅佐。

马丁·路德将信仰与音乐视为紧密相连的一组逻辑存在。他认为信仰应该引导人的情绪走向积极的方向，而音乐正有道义的力量去教育、引导和改变人的精神。为了这个"新"的方向，只读《圣经》和布道是远远不能归依上帝和体验上帝的良善与美的，

正如马丁·路德所言：我想让所有艺术，特别是音乐，去履行其创造者赋予的职责。

二、百年后的"相遇"

实际上，约翰·塞巴斯蒂安·巴赫的虔诚信仰诞生于他整个家族对路德新教的深信不疑。巴赫的音乐审美和立足宗教音乐的创作形式都体现了他虔诚信仰中的最高艺术造诣。巴赫往后的年代再无如此坚如磐石的宗教性创作，他百折不挠地彰显着这份崇高的信仰。卡尔·菲利普·埃马努埃尔·巴赫（C.P.E. 巴赫，Carl Philipp Emanuel Bach, C.P.E. Bach）① 的一句话曾总结了整个巴赫家族——"习惯凡事都以宗教（路德宗）为开始"。研究发现，巴赫最后所遗留的书册除《圣经》外，还有不同版本的马丁·路德选集，以及数十册十七世纪至十八世纪路德门徒和支持者的著作。

爱森纳赫是马丁·路德母亲的家乡，也是巴赫的出生之地。14 岁时，马丁·路德进入这座城市的圣乔治拉丁文学校进行深造，百年后，年幼的巴赫也在此完成了他最主要的学习。巴赫从很小的时候便开始系统地学习《圣经》，并接触了大量的诗篇，这些文字累积起的"信仰"为他打造了一片思想的净土。在就读圣乔治拉丁文学校期间，他全情投入神学著作的研读，不仅如此，学校图书馆珍藏的上千册来自十六世纪作曲家的手抄乐谱和印刷

① 德国作曲家，键盘演奏家，巴赫的次子（在幸存的儿子中排行第二）。

本（大量的复调音乐）也成为巴赫研习音乐的重要灵感。他往后的音乐内容在很大程度上是从这个时期的学习中汲取的。不过，无论是这些神学著作还是音乐文本，在本质上它们都流淌着马丁·路德的"血脉"——圣乔治拉丁文学校本身就是一所良好的路德学校。

马丁·路德的开明是超然的存在。他保护民族主义，建立民众与音乐的联系，关注教义输出的科学性，推崇建设学校并要求每个教区都拥有自己的指挥、唱诗班、风琴师，这些带有启迪性质的思想一直推动着新教信仰的建设，以及教育的发展和人文社会的进步。上述的几个方面只是马丁·路德世纪性贡献中的一部分，他还将变革的目光投注在女性身上，使之获得和男性地位平等的教育机会，这为后来启蒙运动的女权主义燃起了星星之火。作为坚定不移的马丁·路德追随者，巴赫音乐中"开明"（后来成为众多作曲家的学习榜样）的思想在当时却显得尤为落后，譬如坚守"旧教条"模式的复调音乐思维——这种"过时"的样式是不被时代所需要的。时代与巴赫碰撞的火花，以及他笔下带有日耳曼气质的艺术灵魂则历经了一个多世纪的冗长沉淀，才显露出其广袤的景象，但不论如何，曙光最终还是照向了他和他的音乐。

究其所以，宗教改革是个人内心的斗争，它解放了君权神授的思想禁锢——信众因信称义便能升入天堂，走向光明。巴赫对马丁·路德的信仰深表赞同，在精神上他们无疑是同步的。研究人员通过巴赫使用过的一本《圣经》，查阅到他所留下的个人评

注："在虔诚肃穆的音乐中，上帝的恩惠是永在的。""音乐存在的唯一目的是神的荣耀和人类灵魂的享受。"与马丁·路德一样，巴赫将音乐生成的问题回归至上帝赐予的恩典，音乐成为一座连接福音和圣事的桥梁。更值得一提的是，巴赫在对于音乐性质分类的构式上又往前迈进了一大步，他认为神圣的宗教音乐和世俗音乐在本质上并没有绝对的区别，因为它们都属于上帝赐予的才能。因此，在他看来，所有音乐走向的终极目的不是取悦讨好，而是内化至心以表对上帝的崇敬——这正是受到马丁·路德基督教仪式改革潜移默化的影响，打破了世俗音乐与宗教音乐的界定鸿沟，即万众同享。或许这能很好地解释为什么在巴赫的多数作品中，看不到专门为一件乐器而量身定制的"衣裳"，作品间"互通"的现象成为一种常态：明明为大提琴创作的作品却能在键盘音乐中不费力地实现，明明是键盘乐器（管风琴）的曲目却有着合唱形式的创作思维。我们无可否认，从某种角度观视，巴赫的音乐作品实则是上帝"视角"的转化，他开明的作曲方式何来"保守"之意？只不过回头审视才会发现，时代世俗的局限性没能让生活在那个年代的人们领悟巴赫作品背后真实存在的"神性"。这些创作理念与马丁·路德会众同唱形式的"颂仰"如出一辙，它们都是统一不可分割的，即便存在形式分割也仅仅是一种表象，而最终的方向和目的都以万众作为整体。

从马丁·路德虔诚的信仰源泉中，巴赫汲取了他创作的养分并将其转化在自己的音乐——康塔塔 BWV80 中。旋律和文本的

原型来自 1529 年马丁·路德创作的赞美诗《我们的上帝，他是一座坚固的城堡》(*Ein feste Burg ist unser Gott*) [①]，这是马丁·路德最令人难以忘怀的杰作。据记载，马丁·路德在 1530 年的奥格斯堡议会期间经常演唱此首歌曲，可以证明它当时在新教徒中的广泛影响。这首赞美诗的流传不仅体现了音乐的不朽，也证明了信仰的永恒价值，以其独特的情感深度触动了人们的心灵并对后世音乐家产生了深远的影响。翻看巴赫的康塔塔，似乎可以更好地理解为什么这些作品的结尾常伴有"帮助我，耶稣""以耶稣的名义""荣耀归于独一的神"等神性内容的字眼，它诠释了巴赫信仰的一种体悟，也是他内心对上帝诚挚敬重的流露。在这层意义上，巴赫完全代表了他所处时代的产物——以神为中心的世界观。

———————————

[①] 该文本以诗篇 46 篇为基础。

第二章

时代的答案

一、破碎的帝国

神圣罗马帝国像是一个时而紧密时而又松散的部落联盟，与早早就完成现代化君主集权式的英法等国不同。这个帝国从创立之初便深受传统日耳曼部落制度的影响，即采取选举制的王位继承方式。在近千年的历史中，神圣罗马帝国周边的政治势力一直警惕于它的统一，而罗马教会对教权的需求更是增加了帝国集权的难度。

帝国的统治者们曾多次努力去增强君主的权力，但无疑都以失败告终，与所希望的正好相反，等待他们的则是多次的政治分裂和王权被压制。首先，格列高利七世（Sanctus Gregorius PP. VII）于 1073 年当选教宗后，为了将教会权力集中于罗马教皇之手，进行了各方位的改革，而这些改革措施让教权与王权的斗争也进入了白热化阶段。教宗与帝国皇帝亨利四世（Henry IV）爆

发了严重的冲突，史称叙任权斗争（Investiture Controversy）。在格列高利七世强硬的"绝罚"（Excommunicatio）手段之下，彼时年轻的亨利四世最终以"卡诺莎之行"（Gang nach Canossa）的方式认输。这次叙任权斗争的结果就是帝国统治者丢掉了领土圣职的任命权，可以说此次事件对王权造成了一次极大削弱。另一个重大史实发生在 1356 年，为了杜绝教宗对帝国君主选举的干扰，帝国皇帝查理四世（Karl IV）通过纽伦堡帝国议会与梅斯帝国议会颁布了规定帝国选举制度的文件——《金玺诏书》（Goldene Bulle），依此，明确了帝国内七位选侯的身份与职务，以及具体的选举流程。此举的好处显而易见，那就是将教皇及教权摒除在世俗君主之外。然而，《金玺诏书》的出台却在政治层面上将帝国皇帝的权力进行了切分。从此往后的四百多年时间，每当帝国的统治者希望对权力制度进行改革时，《金玺诏书》就像一道无法解开的枷锁，牢牢地套在神圣罗马帝国这个来自中世纪的躯壳上。哪怕经历了奥地利王位继承战争以及七年战争的洗礼后，在玛丽亚·特利莎（Maria Theresa）女王及其继任者约瑟夫二世（Joseph II）努力的开明政治改革下，神圣罗马帝国依然无法达到现代化水平的君主集权。

上述的一系列事件之外，马丁·路德的宗教改革虽然在文化层面强化了"德意志"这个民族整体概念，但在现实政治层面却加速了帝国的分化。从帝国内部，新旧教在地域上就有着明显的划分。至十六世纪中叶，萨克森公国、萨克森选侯国、黑森伯爵

国，以及几乎所有的德意志北部和东部领土、帝国自治市、霍亨索伦家族的领地安斯巴赫与库尔姆巴赫、符腾堡及德意志西南的许多帝国城市都纷纷皈依了路德宗；而剩下的南部及西部，即靠近意大利和法国的部分则依然信奉天主教。1555 年，迫于帝国内外压力而通过的《奥格斯堡宗教和约》（Peace of Augsburg）并没有在根本上解决宗教分裂和宗教之间的斗争问题，直至爆发了三十年战争，几乎大半个欧洲都被这场旷日持久的战争拖得精疲力竭后，各国君主终于在 1648 年协商通过了《威斯特伐利亚和约》（Peace of Westphalia）。至此，欧洲及帝国境内的宗教割裂问题才得以告一段落。不过，该和约在帝国面临崩溃之际，又重新设立了一种新的政治框架，其代价就是帝国各个地方邦国在自有领土拥有几乎与君主同等的权力。在几个大邦国力量得到法理上增强的同时，帝国皇帝更像是一个"荣誉称号"。

此外，十七世纪上半叶，以神圣罗马帝国为核心战场的三十年战争，为其带来的是地方社会经济根本性的破坏，并且，战争对帝国的影响具有显著的地区性差异。例如哈布斯堡家族领地或萨尔茨堡地区基本没有受到过大的冲击，但在战争最激烈的一些地方，如普法尔茨，人口从战前 50 万锐减至 1645 年的 4.8 万，可谓是十不存一。羸弱的君主权力无法让帝国的中枢行政机构对各地的重建进行有效介入和干预。这就导致在客观情况上南方的天主教与北方的新教一起成为帝国地方基层重建的重要力量。尤其在文化教育的建设上，宗教的影响力非但没有减弱，反而有所增强。

二、雄宏之声

作为一种统筹性极强的身份，没有器乐能比管风琴威严的声响更靠近宗教力量的肃穆。距今两千多年历史的它，在早期是与教堂合为一体的建筑美学。这个庞大的工程由几十个风箱、音栓、上千根音管、脚踏板和多层键盘组建而成。从建筑视觉角度，我们往往只能观测到管风琴的高度与长度，但事实上，镶嵌在建筑墙体内的宽度也决定着管风琴建造面积的大小，它是教堂建设中不可分割的一部分。

古往今来的管风琴以气势磅礴的形象存于世人的记忆。在许多表现上，管风琴因独特的音质与建筑的声学相结合而形成庄严宏大的共鸣。管风琴响彻教堂，像张开双翅的神明将信徒们紧紧拥入怀中。从原理上，这个乐器的特征与人体自身的发声模式有相近之处，气体从风箱流出（人从肺），通过特定的音管（人的喉部、声带），产生不一样的声音 / 音色，而这种声音的特质具有唯一性。我们必须认识到早前的管风琴并没有大量簧音栓加入，这就使得它不具有现代意义上乐队的声响效果，即使管风琴可以通过操控不同的音栓改变音色的状态，但终究是个体间的差异，犹如人声的各异，这与我们今天提及的乐器音质色彩迥然不同。因而，管风琴树立的独特性、唯一性、独立性、表征性都是为不可复制的建造而建设的。我们或许会通过现代器乐效仿管风琴那庄严宏大的声响特质，但管风琴始终没有效仿其他乐器，它远离

17

了一切固定形式极强的器乐（如弦乐）。这别具一格的声质与人声好似一对"异形词"，完完全全属于自体，而区别于其他。

在历史进程的另一面，对管风琴赞美有加的描述可谓经历了数百年的争议，才慢慢形成定式。古希腊古罗马时代的管风琴（便携式）只被视作娱乐生活和帝王统治的"工具"，它的生命意义与马戏团的表演和体育盛赛，以及餐宴聚会和皇家庆典紧密相连，通常情况下，管风琴的表演与助兴欢庆的活动内容密不可分。显然，依照这些使用场景，宗教仪式的敬拜者对管风琴根深蒂固的娱乐性印象使他绝不会允许该乐器成为仪式进程中的一分子。简而言之，它站在宗教的对立面。当然，随着中世纪市民阶级力量不断壮大，人民权力日益增强，文化精神获得了更加蓬勃发展的机会，加上科学技术推动下风柜的发明使音栓可以定向选择，由此增加了音响的种类。这样一来，管风琴成为圣堂一员的事实被新文化的氛围逐步推进，世人也因此对管风琴减少了如过往般的世俗成见。但还不能太乐观，彼时的管风琴与巴洛克时期的显赫地位相差甚远，它的生命时刻徘徊在被皇权教主"怀疑"的风口浪尖。关于对管风琴实质归途的探讨，在世纪的来回博弈中，始终未能得到一个明确的答案，甚至到了1665年，多数教会依然不欢迎管风琴师，这个职业仍未受到良好的对待和尊重。神学家约翰·加尔文（Jean Calvin）曾不友善地表示过，管风琴的存在则有美化神殿的作用。他把管风琴比作"玩具"。因此，企图用"玩具"之声代表和模仿上帝的庄严是不可能真正领会上帝的

话语的，或用"玩具"花样的形式也会直接分散信徒礼拜的注意力。所以，信众但凡被音乐干扰就会沉溺其中，头脑里便只残存着愉悦的享受，又如何去表达对上帝的敬畏与感恩？这个观点甚至成为当时许多神学家的共识："管风琴师坐在那里，玩弄他的技巧。就为了让这个人玩弄技巧，耶稣的信众们就得坐在那里聆听这些管儿的回音，信众们变得困倦和懒散。有些人在睡觉；有些人在聊天；有些人无奈地四面环顾；有些人想读书却不能读，因为他们不认识字，但他们可以从宗教歌曲中学习；有些人想祈祷，但由于听这些呼啸和杂音，受到干扰而无法进行。"

尽管约翰·加尔文不反对在学校里开展与音乐教育相关的活动，但在教堂中他绝不支持音乐的表演。同样，即便约翰·加尔文在礼拜仪式中会选用普遍的吟唱，但他终究不能接受富有感情的方式，因为这会直接破坏对歌词正确的理解（歌词比音乐重要），从而使信众无法虔诚地表达对上帝的信仰与圣洁的敬爱。不言自明，与之截然相反的马丁·路德，他开明的思想使他将音乐作为纯粹的宣扬教义的途径，还视管风琴为圣拜仪式中重要的一员，且确定了管风琴是引导信众礼拜的主要手段，使管风琴成为信众与上帝之间的精神纽带。在后来，马丁·路德的做法逐渐被越来越多的信徒所接受，他们意识到这种操作在实践过程中带来的力量——管风琴威震的气势与极具凝聚性的声响从感官上体现出统一引导的指领作用，这种形势下，集体引导的效果才更加清晰、持久和有序。

或许我们会认为十七世纪德国的管风琴艺术呈现出一片欣欣向荣的景象。确实，许多路德教的城市教堂都会修建管风琴。但是，也正如前文所述，在这个时代的整体面貌中，十七世纪的德意志民族还处在分崩离析的阶段，大大小小的城邦就接近三百个，人民生活的苦难与心灵的慰藉只能依附宗教信仰的救赎，文化的凝聚和发展更是离不开宫廷与教会的扶持。作为必须承认的事实，教会和教堂主导的一切事务成为人民／信徒当下生活的希冀。若想真正了解管风琴，似乎更要理解它在宗教功能上无可替代的象征作用。

三、有序与统一

相似又艰难的生活环境造就德意志民族对思辨自省、平衡发展与和谐统一的不断追求，这影响着一代又一代的德意志子民。直至十六世纪，德国的音乐家们也不愿意离开本国，在受到外来"先进"文化的冲击时，他们仍旧固守家乡情怀并忠于信仰。复调音乐（多声部）似乎描写的就是这种朴实力量中普遍存在的传统，它稳定但不平静，交错但不杂乱，所有看似"冲突"和"交锋"的乐句在复调艺术的编织中尽显平衡、和谐——横向各寻独立发展，纵向兼顾和声美感，相得益彰、恰如其分。我们虽然不能妄下定论，但古往今来的各种创作技法中，复调艺术确实可以自信地代表整个德意志民族严谨缜密的个性，以及其本体中接近宗教的肃静之感。

十二世纪左右，随着奥尔加农（organum）的发明，复调音乐从中世纪教堂音乐的圣歌中诞生，这种音乐形式在文艺复兴时期达到其流行和成熟的顶峰。它的"问世"为每个不同声部在音乐中的整体进行都带来了同等的重要性。显而易见，这要求我们同时思考不止一件事，并持以同等的注意力去聆听不同的部分。在历史价值上，它展示了一种非常不同且具有开拓性和学术性的音乐风格。

作为这一"流派"，赋格掀起的表达"运动"则集合了复调音乐的本质——所谓思辨自省、逻辑严密、平衡发展与和谐统一都能通过赋格的形式反映其真谛。严格意义上赋格并不是曲式，它是作曲过程中在内部构成上包含的恒定运动，通过节奏、独立发展的各声部、严格的对位、密致布局的调性而达成一种高度严整、纯粹又平稳的有序格式。在任何一面，赋格无疑阐释了西方音乐语言系统中最复杂的表达。由于赋格的结构不带有任何强加于内部创作之上的负担（相较古典奏鸣曲式），内部细节的秩序和不断交织的推进过程反倒勾勒出外在结构的形态，在这一点，赋格的表达思路与马丁·路德提出的信仰方式尤其吻合——不由皇权教会的外在形式给予民众压迫，信众自洽的内在信仰支撑了他们对上帝的敬仰。因此，实际由几个独立意志声部（个体）创作的旋律最终构成一个大型完整的有机整体（教会）；既保留了个体，又维护了统一，这种表达通过秩序的组织，由各自独立的"意志"集结形成。其间，赋格持有的最紧密联系中的对位技法为其保证

21

了声部间的独立与和谐。对位的"对"之释义并非与对抗、对立相伴，相反地，对应、相辅才是方针；而"位"——除有"点位"的解读之意，它与"互为交错"的关系更加紧密。我们要清楚地知晓，声部平等又亲密的关系是微观性的表达，从宏观上，它依靠对位技术资源来实现有序和统一。

《圣经》的开篇就明确提到了对这种平衡状态的必要定性。根据《创世记》1：18"管理昼夜，分别明暗"，光明与黑暗，即用早晨与夜晚来分别。从"明暗"的字面词义解读，它们是极具对立性的字眼且背道而驰；但正因将"管理昼夜"作为前提，"明暗"之意才有更深邃的寓意。换个角度，当这句话的重点放在"管理"与"分别"上时，我们需要顾及的内容就会增加。

追求整体平稳的有序恰好由"管理"统筹，而"分别"与"区别"则有所不同，它强调了一种"仔细、主动"的性质，所以，这个词语描述的是一种寻找临界线或边界的状态。"分别明暗"隐含着"明暗"转换间的不易察觉，是一种由"明"过渡至"暗"的渐变式状态，如"昼夜"交替现象的逐渐转变一般，在统一的整体中进行轮流交替的渐进变化（有别于忽然形成的状态）。至少对于赋格，它接近这一叙述，错落交互的声部通过主题、对题、模进、叠奏等技法被"管理"组织，而整体情感的连续性（节奏不中断）始终带有一股无法阻挡的驱动能量，直至音乐前行至最后的终止式，是通过情感/情绪达到的统一。除此，"分别明暗"尤为强调了"逐渐过渡"的状态，那么，在"管理"有序的

形式下，赋格的情感推进 / 对比实则是暗流涌动的发展，它区别于主调作品突显的对比。这些逐渐过渡的创作手法正是为了保护音乐进行的有序与情感连续性的统一，可以说赋格的学理性和纯粹性正展示了其中的奥秘。

四、被选中的巴赫

整个新教音乐在巴洛克时期的黄金阶段（High Baroque，1680—1750）依然以众赞歌为基础，这为我们研究巴赫管风琴艺术的活跃提供了重要的依据。根据巴赫全集目录（Bach-Works-Catalogue），现完好保存的管风琴作品尚有236部。在延续马丁·路德的观念基础上，巴赫进一步深化了该乐器以音乐形式对马丁·路德观念的实质表达，他精湛的技术和即兴技巧让所有听过他表演的人都惊叹不已。不仅如此，巴赫对风琴音栓、建筑材料以及音调设计也有着全面的了解；这使得他受到图林根州、魏玛和莱比锡地区教堂委员会以及镇议会的青睐，并纷纷向他抛出橄榄枝。1703 年，巴赫被任命为阿姆施塔特（Neukirchen）的管风琴师，在阿姆施塔特期间，巴赫就对新管风琴进行了测试和使用批准，这台管风琴在他的许多早期创作中发挥了关键作用；1707 年，巴赫转至米尔豪森圣布拉修斯（St. Blasius）教堂担任风琴师，并在次年开始规划对教堂管风琴的修复与扩建，整个工程一直持续到 1709 年，这次翻新是巴赫人生中唯一被允许按照自己的标准对管风琴进行改造的工程。但就在同年，巴赫选择离开

了米尔豪森前往魏玛，在这里，有一架已修建了五十多年的管风琴，1713 年至 1714 年间，巴赫对其进行了大规模的改造，甚至在 1717 年移居科滕（Cothen）后，依旧在不断完善这架管风琴。

在巴赫成为管风琴历史的巅峰人物之前，一位资深的路德宗拥护者——迪特里希·布克斯特胡德（Dieterich Buxtehude）启迪了巴赫学习管风琴。自 1668 年起到 1707 年逝世，布克斯特胡德一直在吕贝克主教堂圣玛利亚教堂（Mary's Church in Lübeck）担任管风琴师的职位，从工作上的坚守态度不难看出他对此职业的信仰。一个有趣的故事是，20 岁的巴赫于 1705 年风尘仆仆跨越 250 公里来到吕贝克，就为目睹布克斯特胡德精湛的管风琴技艺。这次长达三个月的"研学"为巴赫今后管风琴音乐的创作风格奠定了扎实的根基。

布克斯特胡德的即兴技巧充满了想象力——来回盘旋和坠落的旋律，声部间的扩张，大量使用和弦、切分和弦，以及独奏乐段脚踏板的精彩演绎，让巴赫沉溺其中、如痴如醉。他的创作体裁也相当丰富广泛，其中众赞歌前奏曲、教堂康塔塔、前奏曲与赋格、晚间音乐① 影响巴赫至深。而所有这些音乐都绕不开一个内核——复调。然而，这些布克斯特胡德的作品并不像我们通常所熟知的具有成熟时期的规范化形式。比如在展开部，它们并不追求丰富的调性拓展；材料的展开也相对有限，甚至可能省略了

① 晚间音乐，用音乐讲述《圣经》的故事。

展开部，这就使得再现功能变得模糊不清。不过，布克斯特胡德尤其重视对位纹理的作曲技术，在他的音乐中带有强烈幻想风格的对位手法使乐句变动不居、雀跃动人又不失高尚严肃。总体而言，布克斯特胡德的作品偏向大型乐器的创作，其特点包括了声音的明亮、清晰、以及簧片的丰富多彩。这些新颖的灵感于巴赫在魏玛时期管风琴的创作中喷涌而现。受布克斯特胡德的影响，巴赫非常关注最低音部分（声部）的演奏并会给予具体的说明——用踏板还是键盘，这种独立且完全平等的踏板声部可以在管风琴和羽管键琴上得以体现。在音乐上，有效地利用踏板加强了和弦的基础，以此丰润深刻、热烈的音乐情绪。此外，布克斯特胡德的晚间音乐在当时的德国也堪称绝无仅有，具备声势浩大的乐队编制，这种盛大的音乐形式吸引了相当多的赞助商以及慕名前来的音乐家和观众。值得一提的是，布克斯特胡德的晚间音乐是不具备礼拜功能而实实在在服务于市民的自由式教堂音乐，在保留传统风格的同时突出了对新兴市民阶级音乐文化的引用与总结，成为世俗音乐与宗教音乐创作相融合的典范。

事实上，巴赫的管风琴艺术则更贴近来自十七世纪的前时代风格。这是有充分的理由的——他自身的性格便是如此：强烈地倾向路德教并踏踏实实忠于信仰。严格意义上，他的本质精神从未跨出宗教的领域。我们从《管风琴小曲集》（*Little Organ Book*, BWV599-644）为其揭开这层虔敬的面纱。这部曲集用于教堂礼拜，在该书的扉页巴赫写下了这样的献词："献给上帝以示虔敬，

献给众生以教育他们。"基于马丁·路德的神学观，巴赫同样认为不仅纯正的宗教音乐能奉于上帝，纯器乐的音乐形式也能表明他心中对神圣上帝的礼敬，即无论是在宗教还是在世俗领域，音乐都被视为传达神圣信仰、颂扬上帝的重要手段。《管风琴小曲集》的大多数作品都基于路德教会的赞美诗，形成了一条统一的脉络。此曲集被认为是巴赫的第一部管风琴杰作，与他之前的作品相比，展现出更为成熟的作曲风格，其中大部分作品创作于 1708 年至 1717 年间。尽管巴赫在计划之初是创作 164 首合唱前奏曲的作品集，但最终却未超过 46 首。巴赫对这本合集写下过这样的解释："《管风琴小曲集》……其中管风琴初学者接受以多种方式创作合唱曲的指导，同时获得了踏板研究的技巧，因为踏板中包含的赞美诗被视为必须履行的义务。"与巴赫的许多作品集一样，《管风琴小曲集》不仅用于宗教仪式，还是教学手册和作曲风格的纲要。巴赫在魏玛时期的学生约翰·戈特蒂尔夫·齐格勒（Johann Gotthilf Ziegler）在给市议会的信中写道：

至于演奏合唱歌曲，他指示我不是简单地即兴演奏，而是根据歌词的感觉来演奏。

显然，这揭示了巴赫作为管风琴演奏者对礼拜仪式合唱曲设置规则的深入了解，更具体地说，是他对歌词熟悉的设置。是的，巴赫的行为让我们看到两百年前马丁·路德身上的影子，他致力于

用乐谱传达歌词（内容）。而前奏曲正是引导会众按照众赞歌的歌词来演奏。在音乐上，巴赫的这种品质衍生出他没有再依附过去管风琴音乐的形式，这是在过往音乐中从未有过的想法，尤其将音乐中的对位元素视作一种"工具"，用以体现歌词中蕴含的某些情感。

另外，巴赫复调中的无穷力量虽然不属于个人独创，但对于它们的提炼和创作却是永恒且无国界的。格奥尔格·伯姆（Georg Böhm）、约翰·亚当·莱因肯（Johann Adam Reincken）或迪特里希·布克斯特胡德这些颇为能干的作曲家①，他们的赋格作品虽然也存在主题的影子，但多以不断巩固固定的反复音型的模式推进，缺少了对主题本身的关注和能够进入主题的热情。巴赫的赋格之所以珍贵，是因为他在扩展原始基础主题的同时强化了主题在赋格创作中的情感特定性（统一）。我们从《平均律键盘曲集》（*The Well-Tempered Clavier*, BWV846-893）、《赋格的艺术》（*The Art of Fugue*, BWV1080）等一系列作品里都能清晰地感受到巴赫交代主题的一种最强烈的情绪，因为对赋格本身的看法也是该作曲家风格的一部分。这些主题代表了某种音乐性格的特点，如舞曲般的欢快活跃、众赞歌前奏曲里忧郁哀婉的气质等。《降 E 大调管风琴奏鸣曲》（BWV525）以术语"Cantabile"（如歌的）作为直面的文字阐述，开场的快板是利都奈罗（ritornello）风格，随后，第二

① 都是影响巴赫演奏及创作的前辈。

乐章在忧伤的柔板中展开，最终结束于活泼的降 E 大调，而第三乐章的快板写作创造了某种美妙诙谐的对话。现在，主题不只盘旋在节拍、节奏、音高和声部的世界，还在最开始就明确设定了情绪性格、整体速度。接下来，它与对题相互交错叠加，通过倒影、分裂、扩大、缩减等手法不断呈现情绪的微变。

　　另一种无懈可击的处理则通过"不露声色"的构建方式，达到动机和旋律的高度统一。BWV869 的赋格在开头就标示出巴赫键盘作品中少有显现的小连线，而这种连线在某种程度上强调了音程间的关系（见谱例 2-1）：

谱例 2-1　巴赫，BWV869，第 1—8 小节

　　前三小节的主题带有持续踌躇的半音，动机短小但跨度惊人。令人惊喜的是，在每次半音出现后会紧随一次音程的跳跃：纯四、增四、大七、大七。靠着这些大小音程之间紧密错落的交互，一次不动声色的变化逐渐完成了，它悄然无息地维护着情绪的统一。谱面上连续三小节的主题被不协和音程包裹得严严实实，有些显而易见，有些则非常隐晦——大七度在某种层面上就是小二度

（半音）的变身，它们共同制造了极不协和与不稳定的音程状态，以至前行到第 17 小节才第一次产生听觉上的协和，而没过多久又进入了高度饱和的半音／不协和的驱动运行中。这种协和与不协和之间的过渡转换模式一直持续至第 76 小节的尾声。巴赫的半音技法维持了一种新型的感染力，这种感染力并不源自半音元素填满的赋格，而是因为半音技术作为声部引导角色，牵引着主题和声部脉络的发展，特别是多数不协和音程并非依靠悬挂音而产生，它们直截了当地实现跨越，是当时键盘艺术中极为罕见的做法。

巴赫在创作赋格时，几乎为所有赋格的插部都精心布置了模进的排列，这使得模进与赋格表现手法之间形成最为自然、合理的配合。它们不断转变的对比（但不影响统一）突显了巴赫艺术创作的博大精深。通常情况下，这些模进的进行跨度相对较窄，以二度、三度、四度为主。然而，在某些赋格中，如《D 小调托卡塔与赋格》（*Toccata and Fugue in D minor*, BWV565）、《帕萨卡利亚与赋格》（*Passacaglia and Fugue*, BWV582），巴赫则运用上行五度循环（IV-I-V-ii/V）或下行五度循环（V-I-IV-vii-iii）的模进发展乐思。这种精湛的处理手法既平衡了调性变换间的步伐，又达到了逐渐过渡的效果。在巴赫的作品中，这种兼具逻辑和美感的巧妙转换及过渡手法是键盘艺术的珍奇宝藏。

继续观视这些赋格会看到和声的创意有着出奇大方的美。首先，明显的"全新"和声常出现在曲尾——以辟卡迪三度（Picardy third）成功引起注意。这种亲切又自然的和弦转变最

早来自教堂音乐，承载了虔诚信仰的宗教特色。《平均律键盘曲集》上册的创作时期刚好是巴赫在科滕的倒数第二年，这个时期是巴赫整个创作生涯中最少被干预的，也是最不被宗教音乐所束缚的阶段。但正是在这个时期，带有宗教色彩的辟卡迪三度遍落在《平均律键盘曲集》上册的各种前奏曲与赋格中，我们不妨大胆猜测原因——或许他坚毅的信仰已说明了一切。辟卡迪三度的身影几乎出现在每首小调的作品尾声，相比下册的 24 首前奏曲与赋格，上册的使用显得更加自由。从小调转为大三和弦结束的辟卡迪三度并不意味着音乐情绪状态的改变，虽然听觉上大三和弦有着强烈倾向明亮的属性，但从演奏诠释的角度，还是需要耐心地考究作品原本的情绪。被广泛流传的 BWV847（C 小调）和BWV849（升 C 小调）就是典型的例子，即便收尾的和声色彩趋向饱满化，也依旧不改变音乐语境中整体情绪的统一。这有别于古典主义和浪漫时期的音乐语言，这种明亮的和声大概率会朝着情绪递增的势头发展。届时，辟卡迪三度的"明暗"对比有时也借助复杂和声架构的逐渐转变，以和弦连接的形式完成调式的最终归属。《平均律键盘曲集》中辟卡迪三度作为结束形象的前提是几个和弦的慢慢过渡，其中较有代表性的五级—四级再引入二级七和弦（BWV865 前奏曲），或七级上的减七和弦（BWV869 前奏曲），它们在稳定—不稳定—稳定（偏离主调）中最后产生一种意外的可变调式，"明暗"的慢慢过渡在这一刻完全被呈现出来。值得留意的是，"明暗"关系的过渡只有在被混合又贯穿性地保持

一体时，其真正对比的意义和特征才能被认识到，毕竟在巴赫时代的社会氛围还是无法脱离宗教皇权的束缚。一切宗教性、政治性、消遣性和娱乐性都源于庄严稳定、平和肃静、端庄高贵，即使再欢愉的舞曲也是带有节制的收放，一切变化都不能触碰情绪/情感对冲的事实。因此，赋格的特质能在最大限度下维护复杂情绪变化的过程和逐渐统一，并且不要忘记，它们都是被组织过的有序展开。

当现实世界从多个维度经过创作主体的艺术视角时，作曲家通常会以他们的主观感受和主体意识为内在线索。巴赫向我们很好地展示了这一点，以及运用多重手法来构建音乐的秩序和将微妙变化置于创作行为中需要达成的理性逻辑。这正好解释了为什么许多演奏者在面对巴赫复调作品时会本能地产生一种难以言表的距离感。我们总以"严谨""深刻"等类似板正的字眼描述巴赫键盘作品的直观印象，却没有意识到他作品中的许多情境和元素都是如此生动鲜活，而这本身就是一种真正"荣耀"上帝的表达与智识。

第三章

歌唱的键盘

十六世纪晚期，在佛罗伦萨的一个诗人和音乐家协会（Florentine Camerata）兴起了通过音乐表达情感的新方式，当时的美学家们开始探索将情感深层地融入音乐表达的理念，尤其关注了声乐的形式。在 1600 年左右，随着书面的惯用记谱法的兴起，声乐与器乐不仅在记谱上开始彼此区分，而且在音乐实践的发展上也慢慢趋向分开，成为音乐生活中普遍接受的事实。在数百年的时间里，歌唱性是键盘音乐表现中最为重要和最复杂的，因为它涉及对音乐本质和表现方式的深入理解，包含音乐诠释的自然舒展、戏剧冲突的不做作、音乐语句的贴切表达等，这往往对演奏者提出了较大的挑战。坦白而言，键盘音乐中的歌唱性要比声乐中歌唱性的表达难度更大，最值得注意的是传达媒介借助了不属于内在的自有功能属性。关于巴赫键盘作品中歌唱性的表达，我们要关注到一个不可争辩的事实——无论乐器如何更改或变化，这些作品的本质却并未因乐器的不同而被分割，巴赫键盘

作品中歌唱性的美感体现也并未因不同的乐器而发生改变。所以，在面对现代钢琴这种具有打击乐"敲击"特点和金属性质特征的乐器时，我们除了要学会借鉴以往，也要深刻理解歌唱性的相关理论问题。因此，歌唱性学理的研究以及歌唱性在巴赫键盘作品中如何做到规范、科学地表达，成为无法避开的议题。

一、从歌词出发

巴赫键盘作品的歌唱性与他身份的丰富有着直接的关联：作曲家、管风琴师、宫廷乐师、教师，甚至"神学家"。深掘多重性质的身份必然使巴赫键盘作品的意义变得更广袤，换言之，这些创作在本质上集合了不同身份给予巴赫的经验总结、借鉴与吸收。整体效果、平衡音响，对键盘器乐特点的掌握和大致演奏特征的了然于胸是作曲家扎实的理论支撑；作为管风琴师，巴赫具备了高超的演奏技巧与技惊四座的即兴能力，正如 BWV715 中所展示出的那些令人应接不暇的即兴风格；而以音乐界神学家身份的视角，巴赫又将大量与经文相关的内容置入键盘音乐中。我们在前文已知，巴赫不但阅览了大量的神学典籍，还熟读了马丁·路德的《家用祈祷书》（*Hauspostille*）、《诗篇集》（*The Psalms*）、《桌边谈话》（*Tischreden*），一些布道成为他创作背后的灵感素材，它们被印刻在许多作品的结尾或直接作为乐曲的标题——"一切荣耀都归于上帝""荣耀归于至高无上的神"（BWV676），"我们只相信一位神"（BWV680），"这些是神圣的十诚"（BWV678），等等。

在莱比锡托马斯学校期间，根据路德教会学校的要求，一般具有领唱员身份的教师需要同时教授拉丁语、修辞学和音乐的课程。因此，除了唱歌和乐器是巴赫的教学任务，拉丁文与修辞学课程也同样是他的授课职责。"跨学科"的授课模式在本质上反映出音乐和歌词的相互力量，如巴赫在《管风琴小曲集》中所建议的，他的音乐作品是与歌词产生紧密联系的互相呼应。从巴赫毕生创作的体裁中不难发现，为声乐谱写的作品是其职业生涯中的一个重要组成部分，如康塔塔（宗教题和世俗）、清唱剧、弥撒曲、赞美诗、众赞歌、受难曲、单独创作的经文歌、咏叹调。某种意义上，这些深入人心的声乐作品都为键盘音乐的学习提供了方向，流动的音符不只体现在乐器中的黑白键，更汲取了声乐组合中最深邃的动力。

大约在巴赫 7 至 9 岁的年龄阶段，他每天早晨的固定内容包括演唱马丁·路德写的教义歌曲。这些歌曲旋律在 1739 年出版的第三部《键盘练习曲》（*The Clavier-Übung III*）中频繁出现，而此时的巴赫已年过五十。和马丁·路德一样，语言（德语）是巴赫音乐创作的基石。因此，每一个音符都有可能取决于歌词和歌词的韵律。在《圣约翰受难曲》（*The Passio Secundum Joannem*，BWV245）中，当每次强调"统治、粉碎、璀璨、闪电、雷鸣"这类歌词时，巴赫都会运用与其他旋律节奏截然分离的两个八分音符（强音）作为呼应。类似的处理手法在康塔塔 BWV2 中也非常典型，他用小连音的方式（旋律下行音程）配合歌词"lassen"

的表达，这恰好吻合了"lassen"在德语体系中本以降调收尾的发音。而 BWV4 和 BWV21 的康塔塔中，巴赫又为我们展现了他的另一种通用做法，单词"死亡"（tod）常用不协和音程来强调。十七世纪音乐理论研究学者阿塔纳修斯·基歇尔（Athanasius Kircher）认为，不协和音程会减慢生命进程从而引发悲伤。此外，碰到许多带有元音形式或复合元音的词语，巴赫又会将它们与紧密滚动的十六分音符结合在一起，在增添乐句丰富性的同时形成了音量（情绪）的递增。其实巴赫大部分康塔塔中的歌词非常简明，他经常采用众赞歌改写的诗歌作为基础歌词。在作品中，一句短小的歌词通常可以跨越几个甚至几十个小节（旋律线条）并不停重复，当整体歌词意义发生改变时，旋律片段也会立即做出相应的调整，如宣叙调到咏叹调的转换。其间，乐队会从伴奏的身份变为"主角"，展开一段类似独奏的过渡形式，这个过程实现了对下个段落的铺垫，使音乐氛围稳定且自然地进入下一个片段的情景语境中。

另一种戛然而止的停顿也是巴赫在处理歌词整体意义发生变化（情绪转换）时常用的手法，这种方法不仅可以避免每次由乐队作为过渡方式的单调性，亦可以提示观众为下一段音乐／歌词的变化做好准备。键盘音乐 BWV865 就带有这种鲜明的声乐特质。不失精致典雅的前奏曲是巴赫声乐作品情绪平缓的键盘性代表；左手置前的伴奏声部像极了羽管键琴低音的奏响，大部分主旋律的音程跨度也很符合声乐演唱的音区走向和范围。BWV865 的赋格滋生出一种浓缩的小型康塔塔；合唱、独唱与乐队及小提

琴间的呼应在这首作品中被勾勒得活灵活现，特别在最后十小节，巴赫将音乐推向了一处不断发生变化的情境，音乐在第 79 小节被拉宽后突然停留在 A 小调的属七和弦上，只是在片刻停留（戛然而止）后，每个声部又在羽管键琴的伴奏下依次进入，并在第 82 小节再次出现了短暂的中断，赋格犹如在整个乐队与合唱的助力推进中，最终迎来管风琴长音踏板的加入。

综上，某些时刻不得不承认纯键盘作品的特殊性很难与声乐体裁带来的直观表达程度相提并论，虽然变奏曲、套曲、组曲、协奏曲的形式已为其增添了不少丰富的"乐趣"，但依然摆脱不了面对纯器乐理解时产生的各种偏见。但声乐作品就不一样，声乐作品通过歌词能更好地巩固整体艺术的表现性，加强音乐表达的完整性。巴赫就曾因为害怕人们不能理解每周日长达四小时的崇拜会的音乐内容，所以特意整理歌词以供信众参考。在许多作品中，巴赫键盘音乐的总体氛围与歌词方面联系在一起，即便在对待赋格式的歌词时，他的要求也十分严苛——必须清晰。而键盘音乐中类似的概念比比皆是，这些音乐从不向夸张华丽看齐，杜绝一切与模糊相关的表达。简单、明亮、清晰才是巴赫键盘音乐中歌唱性的目的。另一种清晰的表达则建立在键盘音乐的声部间，如同康塔塔中合唱与乐队、乐队与独唱、独唱与部分器乐，以及部分器乐与独唱、合唱的相互合作，每一个部分都可以被视为完全独立的存在，即在没有其他部分的支撑下都可以精准、清晰地表现声部的纹理，但合为一体时又不影响作为整体艺术的呈现。

二、歌唱的代名词——Cantabile

术语 Cantabile 作为巴赫作品中的常客，在《牛津简明音乐词典》中被译为"如歌的"，即将旋律圆滑地和完善地奏出。诚然，这是一种键盘类的演奏方式，但其脱胎于声乐，具有歌唱的抒情性与可塑性，作为音乐术语 Cantabile 将"歌唱"定义为所有音乐的缘起。在进入键盘音乐之前，这个术语也为对位理论的重新定位发挥了作用。如乔瑟夫·扎理诺（Gioseffo Zarlino）在 1558 年出版的《和声理论》(*Le Istitutioni Harmoniche*)中就用它来描述了音程的间隔关系。直至十七世纪，作曲家吉罗拉莫·弗雷斯科巴尔迪（Girolamo Frescobaldi）在其《羽管键琴托卡塔与帕蒂塔第一册》(*Toccate e partite d'intavolatura di cimbalo et organo*, 1627 年)扉页的序言中谈到"affetti cantabili"（如歌般的情感），重点关注了音乐与节奏互动的旨趣，倾向类似声乐作品文本和情感互动的灵活设计，这些不断叠层的释义成为键盘音乐中歌唱性表达的典范和理想。随着十七至十八世纪器乐地位的整体提升，Cantabile 也因此经历了意义与扩展的多重变化，并逐渐开启音乐思维中的一个复杂概念，其中"自然歌唱"对键盘演绎的渗透、美学方面对作曲方式的影响及审美品位促进精神表达的相关内容成为重点。

Cantabile 于十八世纪早期在意大利歌剧和教堂音乐中流行，后以意大利的形式正式成为音乐术语。其早期主要是强调音乐旋律本身的悠长美感，在键盘作品中则特指模仿人声的自然歌唱。

正如查尔斯·德布雷维尔（Charles de Blainville）所认为的那样，Cantabile 是一种声乐，是最高形式的音乐种类，它超越了器乐（sonabile）和层次间的对位（harmonio）。无法否认任何音乐都要以歌唱为基石，自然的人声是唯一可以表达世间纯净的"工具"。人声旋律音高的声线也恰恰与人类说话或演讲雷同，所谓歌唱的自然其实与人类本体声学有着深远的关联，歌唱犹如话语抑扬顿挫中穿插的音调一般，即在自然发声中不刻意制造声带挤压而完成音调转变。

实际上，十七世纪前半叶键盘音乐中的歌唱情绪（Cantabile）主要由形态短小的音乐动机、和声模仿、织体重复、节奏型与装饰音的配合及对抗而构建。而十七世纪后半叶，巴赫首次用德语在《三部创意曲集》（*The Inventions and Sinfonias*）的扉页写下"eine cantabile Art im Spielen zu bekommen"（获得如歌般的演奏方式）的字样，对键盘艺术歌唱性的表达做出较为明确的阐释。关于巴赫对键盘中歌唱性的表达，更为深入的观点大致可分为以下三点：第一，学习如何清楚地表达两个声部；第二，要正确把握三个声部之间的平衡；第三，发展出独立的自我作曲思辨能力，从而建立、传播、巩固其歌唱性的明确意图。到了巴洛克晚期，Cantabile 又衍生出旋律（明显的主旋律）与伴奏间的抗衡及融合的含义。J.G. 苏尔寿（J.G. Sulzer）认为："旋律由作品中明显的音乐线条组成，应有别于依靠和声支撑的伴奏部分，这也是作曲技巧的核心所在。"

十八世纪的启蒙思想赋予了 Cantabile 全新的属性——作品本身或作曲家与听众间的连接，时刻产生以"人"为本的情感对接。此时，Cantabile 的意义又引申至品位的范畴。让-雅克·卢梭（Jean-Jacques Rousseau）提及"品位"这一词条时做出了如下阐述：品位是变化，它依靠个人感悟喜好定义作品的类型——是喜欢"pathetiques"还是"gais"，是追求简朴还是装饰音的绚丽，事实上这二者都属于典雅且有品位的选择，但仍需具备个人独立意识。卢梭补充道："一种共同惯用的品位，是基于人们理性思考后，具有严格意义的定义，而不指向不稳定的个人喜好或追随时下流行之元素。"由此可知，呈现较好的品位就必须遵循"守恒"的定律，在保持相互抵消、中和且平衡的生态系统中把握及选择。而 Cantabile 在键盘艺术中所导向的使命与意义再次在历史的嬗变下发生了转变，它所投射及关注的重点主要显现在以下两个方面：其一，品位由诠释者和听众本身来决定，涵盖了对音乐乐句、节奏、音色、装饰音等方面的重新阐释，比如在对节拍解读时就必须抛下对固有节拍的系统知识概念，追求音音连接间的不急促的紧密感；其二，作曲家针对 Cantabile 的使用意义范围也在不断扩大——延展至独特的个人音乐风格[1]。这赋予了过去只表达较少意义的 Cantabile 不同的重要身份，即除了体现基础的"歌唱性"外，其隐藏的深层含义还应根据不同类型的作曲家的性格

[1] 巴赫在《创意曲集》中的用法，突出了速度与情感的表达；C.P.E. 巴赫在强调连线与加入自然装饰音时往往用 Cantabile 代以表示。

特点、时期文化背景而予以重新解析，它是在共通性的大体下发展个体的独立意识，是这一时期流行的特殊形式。

同时，卢梭还指出 Cantabile 是"简单"的歌唱，而这层"简单"的寓意与烦琐的装饰并非背道而驰。从音乐本体视角，Cantabile 指的是织体流畅的统一（作品本身）与音乐情感的统一（诠释风格），因此，音乐情绪的稳定与状态表达的一致性是体现"简单"二字的重要组成因由，与之相应的音程构建与曲式结构的规整也应达到高度一体化。彼得·利希滕塔尔（Pietro Lichtenthal）对此做出解释：Cantabile 不仅是名词，也可被用作动词；它可以象征着唱段里的人物性格特征，也可代表着某一种风格的情绪特点，但终极目的是关于表达。

三、Cantabile 品位表达的关键

装饰音是 Cantabile 在键盘音乐表达途径中非常重要的组成因素，它扮演着 Cantabile 话语体系中"有品位的表达"之关键角色，是帮助阐释 Cantabile 意义的重要工具。对于装饰音的理解与使用需掌握不同装饰音功能间的特点，可分为颤音（trill）、倚音（appoggiaturas）、震音（tremolo）、回音（turn）、滑音（slide）、分解和弦（block-notated chords）、琶音（arpeggios）七类，以上所示的键盘装饰音是 Cantabile 时期盛行的音乐元素，更是歌唱性生态系统里的有机体态。乐理学家尼古拉斯·弗拉梅里（Nicolas Framery）强调，即便是潜在的旋律也要保持最透明的状态。因

此，填入装饰音是为了更好地体现音乐本身的丰富性。相反，模糊了本体实则谈不上是具有品位的表达。

基于上文，装饰音的进一步运用又可分为以下三个层面：一是装饰音主要被分配在慢板乐章中，由声乐规律引借，认为气息的支撑在慢板速度中的把控性更强。同理，键盘音乐的装饰在越慢的速度中具备更多的使用空间，以 J.S. 巴赫《法国组曲》(*The French Suites*) 第六组曲中的萨拉班德 (Sarabande) 为例，此类富有忧郁气质的缓慢舞曲在反复段落中适合加入带有演奏者自身理解与品位的装饰行为，通常可以在附点音符（时值较长的音符）的前后处加入装饰音。值得指出的是，这种装饰行为的目的并不完全基于作曲家所需的指定效果，从根本上更侧重演奏者自身的情绪感悟，某种程度是与即兴风格产生联系的情绪渲染，因此，在不打破情绪统一的原则下，适当地添加具有"个人色彩"的装饰音是对键盘作品歌唱性品位表达的有效手段。二是装饰又可分为两大类：第一类属于旋律的一部分，被视为节奏的装饰而非和声上的填充，或是属于小节但不属于任何和弦；第二类凌驾于和声、旋律及节奏之上，有益于线性发展，隶属结构上的时值递增。不论是选择旋律，还是线性的装饰表达，都将影响相对最初作品本体速度的自由性 (tempo rubato)，这充分说明装饰音隐性地接通了与特定术语的关系——脱离术语本身也具有一定的指向功能。三是装饰具有"风格"意味的选取功能：意大利时期的作曲家们深深认为演奏者必须具备优良的审美旨趣，所以他们极少把装饰

音直接标示出；相反，法国时期的作曲家则坚守作品初衷的严谨性（如需演奏装饰音，他们都会在谱面上标示）。因此，意大利的音乐风格相对法国音乐显得更加变通，具有更为自由的发展空间，推崇演奏者的全面艺术修养与最原始的本能发挥，这也直接导致意大利听众们在接受音乐文本的信息时，会根据不同演奏者在不同环境下的当时感触而产生因人而异的音乐理解，强调原始脚本与现场即兴成分的相互作用，重视表演语境变迁的文本程式化构建。然而，法国演奏者严格遵循脚本原来的要求，忽略了艺术形态语境客体在构建过程中的情境性，故而听众在音乐旋律构成上无法体会到意式音乐中的变通与多样性。

四、"连线"在 Cantabile 中的价值与解读

连线（legato）始终代表着歌唱性中最直观的标识，据史料记载，有关它的资料组织与整理主要从十八世纪初期开始被严格限定，但早在十七世纪初的键盘音乐中就已出现它的身影。前文已述，演说（话语）与旋律有紧密的相关性，人们在朗读时必定会突出和强调某处的音词，侧重特定的词组、音节、语气（语调）（如同逗号、句号、分号、问号各负其责），再联系上下文判断话语语气间的停留长短及语气重心。同理，音乐连线的职责不仅代表着最基本的"连唱"之意义，更需要包含以下几点思考：

第一，跨越较短的连线，一般两至四个音（直至贝多芬时期长连线才开始盛行）。其核心目的在于乐句的划分而非串联句子本

身，在羽管键琴音乐语气中，乐句分组的构建关系是前期键盘未能做到强弱对比的替代关键，连线组织的第一音是句子语气中的重音提示，而大多数被连线编织的句子都稍有减弱的示意。

第二，弱起的连线。借助跨越小节线的连线改变其节奏与节拍的方向，甚至模糊节拍本身（当弱起变为强拍），尤其是在赋格及脱离伴奏支撑下的旋律，这意味着我们需要对 Cantabile 的理解做出调整，它打破了常规的韵律，以上述的方式衔接乐句中的缝隙，成为带动节奏框架与动机走向的重要因素之一（同时是大连线演变的前设），运用节奏型、动机、隐形节拍的变动，从而丰富歌唱的形态。连线在不同乐器和各时期乐器所勾勒的意义均不一致，它在早期键盘作品中的标注比较罕见，但如出现，必定带有纵深的价值，那么歌唱性的层面也自然越至动机、节奏等因素的考虑范畴，实则始终与歌唱性相伴而生。

第三，通过同音连线组织的延续性。如果依据歌词能分析音乐创作上的逻辑，我们从某些角度也能假设一种反向推论的可能，例如通过和声、速度、节奏去建立联系。在此，我们主要以巴赫键盘作品中数不胜数的隐藏式切分节奏作为例证对象。大部分视觉上敏感的切分节奏通常以♪ ♩ ♪或♩ ♩ ♩的形态出现，当变形为♪♪♪♪且深处在密密麻麻带有音高节奏的乐谱行间，就很容易忽略其意义，因此大大降低了对切分节奏敏感度的直接判断。先让我们暂时抛开纯音乐的观念，试想歌唱不只是音响上的辨别，还有可视化的体现，以一句靠近现代的表述语句作为分析

这种节奏模式的开启，或许更易理解——"我劝你别去那"。若不细致思考，我们根本不会注意到句式中实则隐藏着两套主谓宾的结构，即兼语句；试着把它细分展示，其结构为："我劝你（你）别去那。"此句话的表述结构中，人们很容易习惯性地将作为主语的"你"字省略（从想法上）而直接将其视为宾语的作用，这或许正是因为人类语言的浓缩天赋会自然地过滤掉某些形式中不必要表达的追加想法，但从语法上它实实在在构成了两句完整短小的主谓宾文法的语序结构。因此，"你"是宾语也是主语，形成了首尾叠交的现象。而这种表述逻辑其实与音乐中同音连线形成的切分音特点不谋而合，尤其在跨小节线的用法中更能体现它构建的延续性。《平均律键盘曲集》上册最后一首赋格的第26—30小节以及第65—69小节，虽然从节奏形态上它们都是碎片化的短小音型，但由于巴赫在同音处加上了连线，使得每个音型的尾音都成为下一个音型的起始音。一来，它促进了碎片化节奏音型的持续发展；二来，基于节奏音型旋律的歌唱性（旋律线）也因此被顺势加强（拉长）。在巴赫其他的代表性键盘作品中，包括《法国组曲》（*The French Suites*）、《英国组曲》（*The English Suites*）、《帕蒂塔》（*The Partitas*）、《哥德堡变奏曲》（*The Goldberg Variation*），从不缺少这样的做法，它们时而紧密时而松散，一般出现在一到两个声部之间并轮流交替，这时伴奏声部时常以轻快的十六分音符或稳重的断奏型八分音符作为支撑，音乐呈现的形态也由此区分开——连和断奏（上文提及，但意义不同）——长乐句的歌唱

和短奏的歌唱。所以，进入作品演绎研究时，我们能否暂时脱离琴键的辅助，通过音型"语法结构"的转换方法去探索和理解歌唱性的蛛丝马迹。这只是其中的一种方法。对其节奏音型展开缜密的研究是对巴赫键盘音乐中歌唱性的另一种学习之道，如能掌握这种隐藏式的表达，则能更好地帮助我们去理解歌唱性在巴赫键盘音乐中的呈现。

第四，歌唱性在脱离"连线"后的呈现方式。这种形式的存在均不以今时今日使用的连线为表述和指示，就受乐器本身的制约而言，关键体现在时值（overlegato）——例如巴赫在《意大利协奏曲》里通常为了达到"连"的效果，将高声部的八分音符转化为二分音符以达到延长的效果；声乐曲目在键盘改编作品中占据较多篇幅——在回归至声乐文本时，连续的旋律中如唱词的音节相同，那么在键盘音乐中则是暗指连线的存在；重复音——尤其在低音（Trommel bass）或通奏低音；上文提及的装饰音；不规整的分解和弦（Style brise texture）；快速的音阶；管风琴中的大联音栓（plein jeu texture，至少在法国音乐中）；严肃性体裁——赋格、柔板；带有附点节奏（演奏时长音时值要比谱面指示的更久）。以上所提及的关键都是用"隐身者"的身份替代了使用连线的形象表达。贯穿歌唱性"连"的思考需秉持开放与深入的研究态度，在解读其严谨意义时，乐史背景、乐器构造、具体情境、演奏方式都将是界定 Cantabile 一系列的考虑因素，如不能辨析这些问题，不能观照与审视歌唱性的生成问题，那么如何"歌唱"

就必定不能得到翔实的论证。

五、Cantabile 中关于"自由"的思考

"自由"（Rubato）作为 Cantabile 的另一个重要组成要素，存在于音乐中的任一时期。从早期乐谱中，我们很难发现节奏切换性强、节拍变动频率高、调性转变多、织体错综复杂、律动不均匀或不对称的音乐形象。那么在谱面中织体高度稳定与统一的情况下，如何实现"自由"是个不容忽视的问题。笔者认为象征音乐自由的标志不单纯只包含速度间急缓（Rubato）的选择，还可由装饰音、即兴、节奏变形等遵循不同时期审美取向以及音乐形式的标准所定，这是观念不同却又共识并存的目标。约翰·雅各布·弗罗贝格尔（Johann Jacob Froberger）是公认的对"自由性"解读最为权威的代表人之一。他提倡在华丽乐句中加速，以增强低音时值为常规现象（agogic/duration accent）；提倡视小节 / 连线组织的乐句为"脉动"，实则变动了拍子（beat）。但重点在于，此时"自由"的构建更需要通过乐器自身产生的振动幅度而带来相应的变化。因音乐在生活中的需求不断扩大，演出场地扩充等一系列自然与人为结果的共生现象开始增加，器乐革新最本质、最基础的改制点聚焦于声量的增扩——故振动应为重点。由此，其在声乐、弦乐、管乐乃至键盘器乐中都产生了巨大的变更与影响。

声乐理论家理查德·米勒（Richard Miller）表示"连贯的歌唱（legato）是音乐中最重要的元素……在声乐、弦乐和键盘乐

中，音色（发声、触键改变的振动）是最好的情感交流"；"在去除振动后，不论在音准或连贯性上都受到了影响"，同时，"连贯（legato）不仅蕴含了音与音间的无缝连接，更重要的是保持振动的连续性，即共鸣的连接"。根据约翰·拉格（John Large）和岩田重信（Shigenobu Iwata）《演唱中泛音与"直音"的空气动力学研究》(Aerodynamic Study of Vibrato and Voluntary "Straight Tone" Pairs in Singing）的声乐研究结果报告，用胸腔发声达到220赫兹的情况下，头声可达到880赫兹。科学论证指向振动是根据呼吸时声带肌肉在空气流动变化中的一种对抗，同一音高下声带振幅产生的声音穿透力远比直白的发声高出10%，同理，键盘器乐中被公认最适合"自然振动"的演奏方式为"portamento singing"（断奏/唱），采用断奏的触键方式，以增加音量的厚度来加强旋律性表述。触键速度的快慢选择决定了触键瞬间产生的能量，由能量决定振幅比例，既提前或延迟音乐语句的叙述性，亦调整音色与力度的差异，从而产生听觉上"自由"的客观性。这一层面的"自由"是独具特性且与众不同的观念，依照器乐的特殊性而决断"自由"的定性，革除主观限于速度变迁的固有观念，进而对触键主客观相对的形式进行重新深化思量，使之建立"自由性"独到的见地。

另一种自由基于巴赫在速度上建立的轮替效果。例如，在康塔塔中的每个乐章，巴赫几乎都标示了作品所需的性格特征，即一种变相表示速度的音乐术语。速度的变化能从感观上引起

一次对情绪波动最即时的关注，例如《咖啡康塔塔》(*The Coffee Cantata*, BWV211)，往往在一段栩栩如生的音乐后由羽管键琴奏出一个和弦以示情绪的转变，或是通过片刻停顿后乐队的整体加入来强调情感层次的不同。将这样的思路转化到键盘作品中，我们一样能看到相似的景观。BWV847 代表着巴赫最受欢迎的键盘作品之一，这首前奏曲是整个平均律中极富独特性的戏剧性代表，短短 9 小节之内就出现了 3 次速度记号的转变，它们分别是第 28 小节的 Presto、第 34 小节的 Adagio、第 35 小节的 Allegro。有资料显示，根据一份巴赫学生 H.N. 格贝尔（H.N.Gerber）[①] 所抄写的乐谱，早在第 28 小节之前的第 25 小节就已经第一次出现了速度的改变——Adagio。但是这处标记在之后的绝大多数出版集中已被省略 [②]。不过我们从加拿大演奏家格伦·赫伯特·古尔德（Glenn Herbert Gould）对这一段音乐的诠释处理中得到了答案，他特意调整了从第 25 小节往后的整体速度，形成一种即兴风格。同样地，波兰大键琴演奏家旺达·亚历山德拉·兰多芙丝卡（Wanda Aleksandra Landowska）虽然没有像格伦·赫伯特·古尔德一样有意识地对其处理，但她在第 24 小节结束与第 25 小节开始的衔接处做了稍许的停顿。显然，作品的性格在这处节点上发生了微变，

① H.N. 格贝尔（1702—1775），作曲家、管风琴家、乐谱抄录员。
② Richard Troeger, *Playing Bach on the Keyboard: A Practical Guide*, Pompton Plains, N.J.: Amadeus Press, 2003, p.153.

请注意是微变而不是突变——对于巴赫键盘音乐中表情记号（尤其在曲中的改变）的理解是趋向音乐性格和品位的选择，不与浪漫时期以后对精准速度的把握混为一谈。因此，对于这三处速度的引导，我们可以理解为：呈现放慢脚步的状态——Adagio，从第一句开始渐渐加快——Presto，回到开头的情绪（速度）——Allegro。

综上，尽管键盘器乐的词汇基础源自声乐，但在发展过程中不仅仅借鉴了歌唱中的"连""长""优美"，还包括了语言、声学设置等，它更是一种综合因素的衡量。Cantabile 作为"歌唱性"代表的关键术语，在分析音乐文本时，我们一定要从更广阔的理论视野入手，对"歌唱"内涵的研究才能得到进一步拓展。与此同时，还要站在演奏者、作曲家及听众的立场上加以观视，去体会术语中真正的自由与规则、感性与理性间的均衡。只有在这样的视角下，方可从作品中获取更多、更有价值、更具说服力的术语解读。

第四章

千奇的乐器

随着文艺复兴和宗教改革的影响，欧洲从十六世纪开始进入了一个科学大革命的时代。在这一时期，自然科学的发展突飞猛进，随之颠覆了诸多传统观念，新的产物如雨后春笋般出现。在天文学领域，哥白尼于 1543 年在神圣罗马帝国纽伦堡出版了著名的《天体运行论》(*De revolutionibus orbium coelestium*)；在物理学领域，1687 年，牛顿出版了《自然哲学的数学原理》(*Philosophiae Naturalis Principia Mathematica*)；在工业领域，瓦特在 1776 年改进了蒸汽机，敲响了第一次工业革命的钟声。笛卡尔和培根还提出了科学方法论来指引发展的方向，英法等国还分别成立了各自的皇家科学院来推动科学技术的发展，以此增加国家竞争力。

此外，由于地理大发现催生的殖民浪潮，各国对商业的追求也促使工业得到飞速发展。大量农民进入城镇转型为手工业者，而工人阶级以及新兴资产阶级的兴起让市民阶层不断壮大。在音

乐领域，最直观的改变归于乐器革新带来的巨大影响，每一次突破真实丰富了作曲家在创作上的选择。因此，我们有必要以精简的方式梳理历史乐器的特点和形成。这些乐器在当时的整个欧洲广为人知，并被时代伟大的作曲家们推行使用，可以说，它们的存在对于键盘学习者而言具有十分重要的意义，在键盘作品的分别成因中，起到了至关重要的桥接作用。

一、小键琴（Clavichord）

最开始，单弦琴实验[①]为后来键盘音乐的发展提供了一种积极的方向，尤其在功能属性上影响了小键琴的运用场景。对于小键琴的名称记录可追溯至 1404 年艾贝哈德·冯·塞尔斯纳（Eberhard von Cersne）创作的《恋诗歌手的规则》（*Der Minne Regel*）。十一世纪阿雷佐的奎多（Guido of Arezzo）[②]就曾把它运用在音乐教学上，到了中世纪晚期，小键琴开始逐渐流行并渗透在整个文艺复兴时期、巴洛克以及古典主义的早中期。

其实小键琴的发声原理装置和钢琴类似——通过槌子发力击弦出声，而不同于羽管键琴的拨弦形式。由于小键琴体积不大（日常可放在桌子上），既没有任何变化的推杆音栓，又仅有

① 单弦琴实验（Monochord Experiment），毕达哥拉斯通过计算琴弦中的比例而生成音高。
② 现代音乐记谱法的发明者。

一排音域窄小的键盘，自然无法与羽管键琴和钢琴产生的极强共鸣媲美。它本身的设计也只是为贴合"个人"行为的使用，属于一件极为亲密的"私人"乐器，譬如适用于小型的家庭音乐会、个人练习，或是成为音乐创作时相伴左右的辅助型乐器。这层"个人"的因素还夹杂着乐器本身的不易控制，也就是说，如果触键缺少良好控制，琴键后部安装的铜片（切音片）很有可能会在琴弦上产生弹跳，从而不能保持稳定的接触。因此，演奏人员在小键琴上每次微妙触控都会引发略有不同的声音，这为培养演奏者微妙的触键和细腻情感的传达提供了独一无二的练习工具。

小键琴是所有主流键盘乐器里装置最为简易的一种。早期的小键琴（fretted clavichord）只有一根琴弦，但能演奏出不同的音高（依赖振动的长短），这样的弊端就在于乐器本身只能受限——演奏相对简单的作品，从本质上，它无法在同一根琴弦上演奏相邻的音，特别是极具戏剧性效果的半音。随着技术的不断革新，在十七世纪下半叶，大部分作曲家及演奏家都倾向选择另一种形式的小键琴——无琴格小键琴（unfretted clavichord），它使每一个音都拥有与之相应的琴弦。在巴赫时代，随着琴弦数量不断增加，大部分小键琴都可以达到四个八度的音域范围（一些则有三个半八度），而无琴格小键琴却能增加到五个八度，还能稳固展现小二度音程。这样一来，键盘音乐的复杂程度被提升了，更为此增添了不少键盘艺术表达的趣味性，巴赫的《平均律键盘曲集》《法国

组曲》正是受无琴格小键琴启发而创作。

二、羽管键琴（Harpsichord）

羽管键琴由中世纪时期一种被称为"索尔特里"（Psaltery/
Cymbalum）的拨弦乐器衍生而来。虽然我们最常称呼羽管键琴
为 Harpsichord，但 Clavicymbalum 似乎更贴近羽管键琴最初的模
样和含义——Clavi=Keys, Cymbalum=Psaltery。事实上，索尔特里
琴并不是想象中大型的手指拨弦乐器，它完全可以放在腿上演奏，
直至十四世纪晚期，基于本有乐器加入"键盘"后取代了手指拨
弦，才形成了羽管键琴的最初模样。羽管键琴与击弦键琴是同时
并存的乐器，最早可追溯至 1397 年。但论造型，羽管键琴则更接
近现代钢琴的外貌特征。

享有极高地位的羽管键琴在当时欧洲的各国各具特色，它们
的种类和款式千差万别：意大利羽管键琴（Italian Harpsichord）、
维吉纳羽管琴（高五度或八度的维吉纳羽管琴）[Virginal (Octave
Virginal)]、缪塞勒（Muselar）、佛兰芒单键盘羽管键琴（移调佛
兰芒双键盘羽管键琴）[Flemish Single-Manual Harpsichord (Flemish
Transposing Double)]、法国古典双手动羽管键琴（French Classical
Double-Manual Harpsichord）、英国双手动羽管键琴 [English (and
Flemish) Double-Manual Harpsichord]、德国羽管键琴（German
Harpsichord）、三角形斯宾耐琴（Bentside Spinet）、竖式羽管键
琴（Clavicytherium）、伊比利亚羽管键琴（Iberian Harpsichord）、

踏板羽管键琴（Pedal Harpsichord）、三层键盘羽管键琴（Three-Manual Harpsichord）等。

上百年的时间里，来自意大利的生产商成为制造羽管键琴的绝对力量。1521 年前后，最好的羽管键琴均产于意大利，在制作完成后便会被卖向欧洲各地。该乐器的外壳结构轻巧，建造成本也不算过高，价格实惠的同时还易于保养，因此受到市场极大的青睐。受文艺复兴人文精神思潮的影响，当时的制造商常常把静物、风景、个人肖像、战争场面以及节日庆典和神话场景描绘在琴体里外，这种变相的绘画艺术将羽管键琴修饰得格外富丽华贵。不过，意大利羽管键琴的琴弦张力小，虽然可以输出响亮的音质，但声音在输出后也会即刻衰减，所以这种乐器的歌唱性较弱，如许多 Cantabile 类型的作品其实并不适合在意大利羽管键琴上演奏。

另外一种维吉纳琴（Virginal）在十六世纪时被大量生产，它的声音嘹亮优美，但造型大小各异，此琴的一大特点体现在琴弦与键盘几乎成平行状。由于十六世纪的绝大部分乐器还未标准化——在乐器体积的大小、音高问题方面都有着各自的特征。例如音调上，当时的维吉纳琴比起今日的键盘乐器或许更高，也可能更低。维吉纳琴主要来自意大利、佛兰芒和英国，如需分辨它们，可根据键盘的位置做最直观的判断——意大利维吉纳琴的键盘位置主要在琴体的中心，而佛兰芒和英国维吉纳琴则会把键盘放置在琴体的左下方位。除此之外，还有键盘位于右下方的缪塞勒，它是佛兰芒维吉纳琴的一种变体，此琴的音色非常类似于竖

琴（与羽管键琴或维吉纳琴的音质截然不同），不过，它最显著的特点——制音器——达到最大振动幅度时会落在琴弦上。因此，在较长的低音弦上，拨弦架就会弹起，并需要几秒钟时间下降，这导致缪塞勒无法满足低音区的快速乐句需求和提供及时反馈。

法国风格的羽管键琴是基于佛兰芒琴上的一种改良，在当时被命名为"ravalé"（放大）。它采用了佛兰芒琴外部的造型结构和声响音板，再加以金色镶嵌装饰，彰显出皇室宫廷的奢靡华贵。除了改变外形的观赏度，音箱也增厚了不少，更容易拥有持久且饱满的圆润混响。十八世纪中叶，受古钢琴冲击带来的影响，法国风格的羽管键琴制造商为拓展乐器本身的表现力而添加了第四排带有浅黄色皮革的弦拨架和可供演奏调整的膝杠杆。与之相比，德国的羽管键琴则分为北部和南部的不同类型。德国北部的羽管键琴继承了法式特点，它富有力度但又不失柔和温暖，注重探索音质的变化，其明亮与清脆的音色成为焦点。这些北部的羽管键琴基本由三排键盘组成，使用了较单薄的琴弦材质，但比起意大利和法国的机械装置系统则更加复杂。这种改良的好处主要针对演奏者，使他们能更加轻松地控制键盘的力度和音色。而德国南部的羽管键琴就显得无比朴素和简单，琴体一般不附加任何的装饰，并且采用了意大利式羽管键琴作为其装置的模型。

三、早期钢琴（Pianoforte）

1709 年，意大利制琴师巴托罗密欧·克里斯多佛利

（Bartolomeo Cristofori）在键盘乐器上加装了击槌装置，以发明一种更坚固、更耐用的乐器，达到具有强（Forte）和轻（Piano）功能的键盘效果。从此，一种新型的键盘乐器诞生，成为现代钢琴的先驱。早期的钢琴并没有完全激起人们对它的兴致，由于市场对新乐器的音色和其他问题持有褒贬不一的态度，因此，无论是家用教学，还是大多数的活动演出，仍然以小键琴和羽管键琴为主。起初，Pianoforte 是十八世纪到十九世纪三十年代（现代钢琴的发展从 1830 年开始）为击槌键盘装置设立的专有名称，与后来的 Fortepiano 交互使用。

Pianoforte 由四个八度或四个半八度组成（54 个键）。这种乐器与羽管键琴的触键效果有着显著的不同，即触键的深浅都将直接影响琴槌敲击琴弦的力度，从而改变声量强弱的差异。相比羽管键琴，Pianoforte 在中、低音区声质的调整上得到了进一步提升：平衡了高、中、低音区间的音色差别，完善了音区间的过渡与融合。大概过了十一年，克里斯多佛利又改进了手动操作的移动止音器（现代钢琴中弱音踏板的前身），琴键落下时，击槌会从一侧被释放到另一侧且敲击对应的琴弦，通过改变机械的位置以达到只敲击单弦的目的。到目前为止，早期钢琴的制作已获得了部分革命性的胜利，但声响方面的特质还没能完全脱离羽管键琴的音色，从实用层面它还是更靠近为单独的器乐或声乐进行伴奏的配合性角色，亦是适合在不大的空间内进行演奏的一件独奏乐器。

受克里斯多佛利的积极影响，新型乐器的制造工艺／方式被

传播到欧洲各地，广为人知。之后岁月的古钢琴制造业如雨后春笋般生机勃勃。有趣的是，克里斯多佛利作为一名优秀的钢琴制造师，在意大利却没有直接的继承者。他的发明在 1725 年根据弗朗西斯科·西皮奥内·马菲（Francesco Scipione Maffei）的叙述被翻译成德文出版，并在异国引起了轰动。因此，在绝大多数优秀的制琴师中，来自德国的从业者们占据了制琴行业的半壁江山：

去英国发展的德国制琴师：布卡特·舒迪（Burkat Shudi）、约翰内斯·宗佩（Johannes Zumpe）、克里斯托弗·甘纳（Christopher Ganer）、弗雷德里克·贝克（Frederick Beck）、约翰内斯·波尔曼（Johannes Pohlman）。

去维也纳发展的德国制琴师：纳内特·施特赖什（Nannette Streicher）、安德烈·施坦因（Andre Stein）、约翰·尚茨（Johann Schanz）、安东·瓦尔特（Anton Walter）、康拉德·格拉夫（Conrad Graf）。

去巴黎发展的德国制琴师：塞巴斯蒂安·埃拉德（Sebastian Erard）、伊格纳茨·普莱耶尔（Ignaz Pleyel）、亨利·帕普（Henri Pape）。

人们曾一度认为德国可以涌现出层出不穷的制琴师，主要归功于过去管风琴制造的深厚传统。十四世纪开始，德国已经非常重视与管风琴相关的活动，一些早期（十四世纪）文献清楚记载了当时德国管风琴制造的详尽工序。到了十八世纪，德国更是成为管风琴制造业的"枢纽"，不仅如此，一系列针对该乐器制造的

教育机构在城市区域间相继出现，例如，奥格斯堡就有专门的乐器制造课程和与之相关的正规学校。这些教育机构为日后德国的制琴业培养了一批批专门从事乐器制造的顶尖人才。另一个尤为关键的因素是德国具有得天独厚的木材资源，而丰富的木材种类和质量非常适用于新乐器的制造，其中，云杉至今都是制造钢琴的天然理想材料。德国制琴师们对管风琴的知识储备已在过去的几个世纪孕育得相当成熟。从造琴的技术和原理上，管风琴与早期钢琴有诸多相似之处，这使得德国的制琴师们在设计和制作早期钢琴时能够充分利用既有的经验与心得。十八世纪初，克里斯多佛利的追随者戈特弗里德·西尔伯曼（Gottfried Silbermann）推动了键盘行业的发展，他继续开发键盘所需的特性并迅速成为整个德国制琴行业的领军人物。西尔伯曼的制琴技术甚至还影响着后来英国在这方面的产业。1724 年，他将自己制作的一架早期钢琴赠予巴赫演奏，但当时巴赫对此琴的评价并不积极 ①，原因一方面有可能是西尔伯曼的键盘触感过重，另一方面体现在高音区的声质略过单薄。

　　新乐器的制作过程与市场营销并不如想象的一帆风顺。早期钢琴的发展在 1720 年左右遭遇了"停滞不前"的瓶颈状态，直到十八世纪四十年代才又进入一个迅猛发展的小高峰，而它最重要

① 巴赫的学生约翰·弗里德里希·阿格里科（Johann Friedrich Agricola）回忆所说。

的变化时期是在 1760 年至 1830 年。

四、"双向奔赴"的人和琴

小键琴和羽管键琴是莫扎特小时候接触最为频繁的主要键盘乐器，他在欧洲巡回音乐会的私人家宴、公共大厅或是教堂活动中经常使用它们。很明显，根据这样的演奏经历，莫扎特一定有演奏过数百种不同乐器的经验。历史上第一次记录莫扎特演奏钢琴大约发生在 1774 年至 1775 年弗朗茨·阿尔伯特（Franz Albert）在慕尼黑的家中；直到 1777 年一次与母亲在奥格斯堡的试琴（施坦因）后，莫扎特的态度才发生了扭转。通过这次试琴，他决定把多数的创作精力转向早期钢琴，他将这次感受与体验记录在与父亲的一封通信中：

> 现在我将开始喜欢施坦因的钢琴。没有看到他的任何产品以前，施佩特的键琴一直是我喜爱的乐器。但现在我更喜欢施坦因的琴，因为它们制音的效果总是要比雷根斯堡的乐器好得多。当我用力弹时，我可以把手指按在键上，也可以抬起来，只要我把音符一弹出来，音就停止了。不管用何种方式触键，音总是均匀的。它绝不会发出刺耳的声音，绝不会忽轻忽响或者完全没有强弱；总之，发音总是均匀的。这样的钢琴他至少要卖三百古尔盾，但这样的价钱还抵不过施坦因为制琴而付的劳力。他制作的琴比起其他乐器来有这种

特殊的优点，因为它们是用擒纵机件制成的。这样的制琴师可是百里挑一呀。但是，如果没有擒纵机件，击键后就免不了发出颤动和刺耳的声音。当你触键时，槌子敲过弦后马上弹回去，不管你的手指按在键上还是已经抬起来。他亲口对我说，当他做完了一架键琴时，就坐下来弹奏各种走句，流动的和跳跃的，然后精心琢磨，直到无懈可击为止。因为他劳动的目的只是对音乐的兴趣，不是为了赚钱；否则他早就不干这一行了。他常常说："如果自己不是这样热爱音乐的人，如果自己没有一点演奏键琴的技巧，我早就不会有耐心干这种活了。我喜欢造出一架琴来不会使演奏者失望，并造得经久耐用。"他的键琴的确是用不坏的。他保证音板不会破损或裂开。每当他造好一架琴，就把它放在露天，让它日晒夜露，风吹雨打，以致破裂。然后嵌进楔子，胶合起来，使琴身变得非常坚固。他喜欢看到琴身破裂，因为这样就可以保证不会有更大的毛病。他确实常常把琴切开以后再胶合，用这种方法来加固琴体。他已经完成了三架这样的钢琴。今天我又弹了其中一架。

……你用膝盖操纵的装置，用在他的管风琴上也比用在别的乐器上为好。我只是轻轻碰一下，它就起了作用；当膝稍稍移动时，听不到一点最轻微的回声。[1]

[1] 见《莫扎特书信集》，钱仁康编译，上海音乐学院出版社 2003 年版，第 94—95 页。

　　根据这些文字，我们可以大胆推断他想法的一些改变。换一种思路，莫扎特在 1777 年之后创作的键盘音乐或许才是真正属于"钢琴"领域的作品，而在萨尔茨堡早期的表演很可能都是羽管键琴上的演奏。在这个年代，羽管键琴缺乏动态的灵活在十八世纪越来越被视为一种缺点，无论演奏者弹下琴键的速度有多快或多用力，羽管键琴的拨弦力量始终不会改变，即拨弦机置无法产生渐进的动态变化或给予突然的重音。C.P.E. 巴赫曾表示，击弦古钢琴逐渐变化的音量能力比风琴和大键琴更具有优势。

　　与西尔伯曼既是师徒又是同事关系的约翰·安德里亚斯·施坦因［Johann (Georg) Andreas Stein］在继承羽管键琴特点的基础上，对琴槌末端的装置提出了异议，发明了一种带擒纵装置的击弦机械，用于激活琴槌敲击琴弦的机制。与克里斯多佛利钢琴上的琴槌头刚好相反，施坦因则朝向演奏者。通过这种设计，可以更好地在琴槌上施加杠杆作用，不单单获得比早期钢琴更大的声响，音色也变得明亮又轻盈。这个键盘乐器通常有五个八度（FF 到 f3），同时，琴键的回弹速度也比原先的乐器更加灵敏，尤其在琴槌的控制能力和击发速度上有了意想不到的改变。此外，该乐器轻快细腻的触感与延音功能也获得了不少键盘演奏者的好评。施坦因是莫扎特时期最重要的制琴厂商（在维也纳制造）。1798 年，在经过不断实验后，施坦因革新了膝盖制音器的使用，以脚踏板的形式取而代之。事实上，这种改变实则辅助了演奏过程的

适用，在相当长的时间内，是人们通过对新乐器的探索和教学实践而进行的一种改良。

　　与一般职业者相比，年幼时的莫扎特已经有着对音色、声质更高的要求标准。莫扎特总是强调演奏中音色均匀带来的舒适，重视声音发出后的音响反馈，他杜绝一切听上去刺耳和具有敲击性的声响，不论于自我或是对他人都主张自然状态下的演奏和如歌般的纯净音色。在莫扎特的音乐辞典里，审美、品位才是他追求的崇高理想。施坦因在当时确实有着比其他品牌更显优势的竞争力，莫扎特于 1780 年左右表演协奏曲时所用的乐器主要就是施坦因和安东·瓦尔特的钢琴。但由于施坦因琴价格不菲，莫扎特最终在 1784 年购入了一架拥有五个八度的瓦尔特琴。这名来自德国的制琴师随后将钢琴提升到了一个更高的制作水平。基于施坦因琴，他为击弦机添置了一个后挡板，也就是说，槌子的高度下降至较低点时也能不受任何妨碍地卡住，这个装置避免了击槌上下活动时引起的活跃弹跳。瓦尔特的改良创新获得了制琴厂商的一致认可，而这种运用也一直沿袭至今。相比施坦因琴，瓦尔特琴的锤子更大更长，在音量方面有莫大的优势，尤其在低音区的声响上，它具有特别浓郁及深厚的共鸣。或许瓦尔特琴值得被赞许的还有钢琴在弱奏状态下充满无限暖色调的柔美音质，与强奏的音质色彩形成鲜明对比（但不像现代钢琴强弱音色对比间的自然），强弱之间饱满的戏剧性在琴键上得以游刃有余地呈现。

　　1785 年 2 月 18 日，维也纳商人约翰·塞缪尔·利德曼

（Johann Samuel Liedemann）在一封信中写道："Fortepiano 制造商瓦尔特用踏板增强了他的 Fortepiano，产生了美妙的效果。"而这一美妙的效果正是指莫扎特于 1785 年 2 月 11 日首演《D 小调钢琴协奏曲》时使用了该乐器的踏板。同年的 3 月 10 日，城堡剧院音乐会的公告表明莫扎特还在一架带有特殊踏板附件的钢琴上演奏了《C 大调钢琴协奏曲》。利奥波德·莫扎特① 在 3 月 12 日的信中自豪地向女儿报告了这场音乐会的成功："瓦尔特制作了一个大型的古钢琴踏板，位于乐器下方，大约长两英尺②，而且非常重。"随后，这种带有十足特色的瓦尔特琴势不可当地成了皇室和职业音乐家们③ 口中的优选品牌。

另一位来自伦敦的约翰·布罗德伍德（John Broadwood）于 1771 年制作了一架方形钢琴，并通过尝试平衡每根琴弦来扩大音域的范围，增强声音的多样与使用过程的坚固性。此琴的一些主要特点包括：琴壳更加厚实，能产生更大的音量和更好的共鸣；非常牢固的英式装置，但略微沉重；延音踏板与弱音踏板都改为脚踏板控制的形式；将早期钢琴的音域拓展至六个八度；键盘的回弹速度相比维也纳式更慢。

贝多芬于 1781 年从布罗德伍德处购买了一架钢琴。可以说，

① 利奥波德·莫扎特（Leopold Mozart, 1719—1787），德国作曲家、指挥家、小提琴家、教育家。
② 1 英尺合 30.48 厘米。
③ 这些音乐家中有海顿、莫扎特和贝多芬。

布罗德伍德钢琴是当时所有早期钢琴里的顶级品牌，而它为贝多芬的作曲方式提供了极大的帮助，尤其是弱音踏板为贝多芬提供了更多表达不同色彩的可能。

当然，具有代表性和一定价值的其他主流品牌也应受到同样的关注。1796 年，来自法国的钢琴制造商们改进了键盘系统，使其击弦装置变得更快、更轻。

塞巴斯蒂安·埃拉德：现代三角琴的鼻祖；发明了双联动擒纵装置（琴键在弹下后被释放时阻止其回弹，并允许制音器与琴弦分离）；1822 年，将音域拓宽至七个八度。

伊格纳茨·普莱耶尔：他改进后的键盘系统比现代钢琴的键盘窄（普莱耶尔琴上的八度大概等于现代钢琴的七度），大概由83 个琴键组成，为需要轻盈且快速乐句的跑动提供了优势。

总体而言，整个十八世纪的制琴发展派生了两种不同的键盘建造流派，即维也纳钢琴（Viennese piano）和英国钢琴（English piano）。这两种钢琴之间的明显差异体现在它们的减震方式上。维也纳钢琴运用了皮革材质的制音器，这种制音器能够实现极为迅速的阻尼效果，其速度甚至超越了现代钢琴所使用的毛毡制音器；相较之下，英国钢琴则选择了被称为"羽毛掸子"的制音器，这种制音器轻柔地覆盖在琴弦之上，提供了适中的阻尼效果，并使得琴声在阻尼后依然能够悠扬回荡。实际上，这两种键盘乐器在最初是针对地域性差异而言的，如维也纳钢琴特指来自奥地利和德国南部的制造商与演奏者们生产和使用的钢琴，这些人中享

有盛名的有约翰·安德里亚斯·施坦因（维也纳钢琴的发明者）、安东·瓦尔特（维也纳钢琴的推动者）和莫扎特（维也纳钢琴的演奏者）。随着钢琴在维也纳的日益普及，1770 年还仅有 11 家管风琴和钢琴制造商，到了 1800 年大约已增长了 40 多家知名的制造商。这类钢琴具有"轻快、清晰"的音质，其制音器在落回琴弦上时会立即将声音切断，因而非常适合灵动轻盈的演奏。维也纳钢琴的特色还体现在不同音域之间令人惊叹的音调差异——高音和低音并不总是均匀平衡，有些音乐的低音对于高音来说太过厚重（由于只有一个琴桥，两个音域之间的平衡会更偏向低音），关于这点我们要理性地认识到，音调的差异并不是维也纳钢琴的问题，它非常适用于用力较小的演奏者，或者说"不平均"才是这个乐器当时风格的固有部分，只不过随着需求变多、演出场地扩容，制琴商和演奏者会有意识地去选择一种听起来更符合他们需求的乐器。在这方面，英国钢琴的代表者约翰·布罗德伍德对此做出了改变，他根据高音中使用的铁与低音中使用的黄铜具有不同断裂点的原则，将琴马分开以实现音调的均衡。这个平衡暂时满足了弹奏时要求较大的音量、较丰富的音响、更广的音乐性格变化，以及更夸张的表演技巧的人群需求——贝多芬就代表了那个时代追求这种风格的终极例子。该乐器的长度大约为 249 厘米，由 4 个脚架支撑，击弦机没有中间杠杆，因而琴键的运动直接传递到琴槌的底部。除此，不仅有脚制的弱音踏板和延音踏板，它还可以分为两半，而延音踏板又可分开控制各自独立的制音器。

贝多芬的一生与当时几位主要的钢琴制造师都有着密切的联系，例如纳内特·施特赖什、塞巴斯蒂安·埃拉德、安东·瓦尔特、约翰·布罗德伍德和康拉德·格拉夫。他的钢琴收藏大部分是由制琴师赠予的珍贵礼物，其中最早的一架出自 1803 年法国钢琴制造师塞巴斯蒂安·埃拉德的精心制作。但是，在这些钢琴中，关于布罗德伍德键盘对贝多芬的影响，学者们一直存有不同的看法。以纽曼（Newman）和古德（Good）为一派的观点认为，当贝多芬收到布罗德伍德键盘时已是 1818 年，这时受听觉的影响，贝多芬开始要求来访者在他的对话本上写下内容。因此，贝多芬在几乎快失去听觉的情况下，这个乐器于实际用途并未对他的音乐产生太大的影响。然而，另一派则表示正因为如此，这个可以跨越六个八度的键盘乐器（CC 到 c4）给予了贝多芬更多的创作空间，并深刻影响着他创作上的理念——从 Opp.106、109、110、111 中，我们似乎能看到这一种导向。

归根结底，大约 1760 年之后，一流的作曲家们已经很少再为羽管键琴创作，取代其地位的早期钢琴以更具共鸣的延音功能和改变渐强、渐弱的装置满足了当时市场的需求。然而，我们绝对不能忽视，无论是维也纳钢琴还是英国钢琴，它们的琴键比起现代钢琴还是要窄得多，琴键的深度也相对更浅，而低音也不如现代钢琴这般厚重。

父与子

当我们翻看过去的历史不难发现，欧洲的十八世纪无论如何都无法被称为国泰民安的时代。与相对平稳的十七世纪下半叶相比，十八世纪的欧洲从一开始就充满了火药气息。世纪伊始由大北方战争拉开了纷争的序幕，紧接着是西班牙王位继承战争、奥土战争、四国同盟战争、波兰王位继承战争，以及俄土战争和奥地利王位继承战争。接二连三的战乱根本无从带来长久的和平。1756年，随着颇有音乐天赋的普鲁士国王弗里德里希二世（Friedrich II）的一声令下，影响欧洲未来的"七年战争"走入了历史舞台，就在同一年，一位孩童在奥地利萨尔茨堡呱呱坠地，而这就是"音乐神童"约翰内斯·克里斯托斯·沃尔夫冈格斯·特奥菲勒斯·莫扎特（Joannes Chrysostomus Wolfgangus Theophilus Mozart）跌宕起伏一生的开始。

我们必须承认父亲的角色是影响莫扎特传奇人生的关键，他与利奥波德的关系既亲密又复杂。有足够的依据说明家庭（父亲、

金钱）状况引发的问题对莫扎特的童年和青年时代产生了决定性
的影响。这位父亲追求"富丽堂皇"的一面，他追随上流阶层的
关注：鉴画，自然标本、中国瓷器、荷兰挂毯等；陪同莫扎特在
外远行的时光里，利奥波德会不断地在与家人和朋友往来的信件
中提及各国光鲜夺目的宫廷生活，并以倾慕的口吻描述着皇室贵
族的优渥。尽管利奥波德抱有奢侈的幻想，但他从不盲目追崇，
总有一套自己独到的见地和欣赏标准，他对艺术事物的品论在某
种程度上体现了其高雅的品位。的确，莫扎特高贵审美中最直接
的养分便是从父亲孕育的这片土壤中汲取而来。

利奥波德是土生土长的德国人。这个国家与十八世纪其他欧
洲主要国家有着截然不同的命运情势：政治和宗教的分崩离析、
农业和工商业的萎靡消沉及长年累月凋敝的状态使国民的不满情
绪日益增加。市民阶级生活凄惨，而黑暗笼罩下的生活境遇更是
催生了人们内心世界的隐忧不安。那个时代，启蒙运动的口号写
在了时代的大旗上，也成为德意志民族灵魂自由与意志自由的唯
一希望。利奥波德，就成长在这样的漫长光阴里。

历史记载的利奥波德·莫扎特是一位极其敏感、多疑、尖刻
和不易相处的人，嘲讽、抨击和不信任更是他对生活琐事表现出
的常态。这种极端性格有很大一部分原因来自他与家庭成员（特
别是母亲）在金钱方面产生的恶劣关系。利奥波德清清楚楚记载
了自己对母亲的感受："她不信任我，尽管我是她的亲生儿子，
她还是让其他孩子继承她的东西。""我所有的兄弟姐妹都结婚

了，每个人都获得了 300 弗罗林，这笔钱是将来母亲遗产的一部分……我什么也没得到。"我们基本能推断利奥波德与母亲常年处在十分脆弱的关系中，他时常觉得自己无法像母亲的其他孩子一样得到相同的关爱，在金钱方面显示出的信息尤为关键。利奥波德缺乏安全感的心理问题一直延续到莫扎特成年，在他心中遗留下阴影和不安，庆幸的是，莫扎特始终惦记着自己的父亲；但遗憾的是，这种"家族性"的历史遗留问题并没有在莫扎特这一代得到解决。困扰利奥波德的金钱问题终其一生都相伴相随，在父子的来往信件中，有关金钱的讨论一直持续到利奥波德去世。

为了更好地探究利奥波德一家的经济状况以及消费观念，我们有必要简单阐述一下十八世纪下半叶的货币情况。由于欧洲各国长期以来没有统一的货币标准，因此，各个国家发行的金属货币价值均存在不同的差异；再加上各国间战乱及新大陆金银资源不断被发现和开采，黄金和白银的比值也一直处于波动状态。1753 年，为稳定帝国经济，避免发生劣币驱逐良币的现象，玛丽亚·特利莎女王主导了公约货币本位制，新的弗罗林（Florin）或古尔登（Gulden）成了哈布斯堡王朝的标准货币，相当于半个塔勒（Thaler），约等于 11.7 克白银的价值；如果按照现今的白银价格计算，约等于 70 元人民币。不过这样的计算公式还不够有意义，因为在十八世纪中叶的欧洲，黄金白银比约为 1∶14，但今时今日的黄金白银比已经飙升至 1∶90。那么，从金价的角度衡量，即一枚弗罗林的最终价值约为 450 元人民币。基于当时社会普遍

家庭一年的开支情况在 200 至 300 弗罗林，利奥波德母亲所分配的 300 弗罗林并不算一笔小数目。

大概因为对金钱和权力的向往，利奥波德在莫扎特很小的时候就着手筹备着周游列国的计划。年仅七岁，小莫扎特已开启了长达三年五个月零二十天的巡演之路：

1763 年 6 月—10 月：巴伐利亚、南德意志、慕尼黑、奥格斯堡、施韦青根、海德堡、美因茨、法兰克福、科布伦茨、布鲁塞尔。

1763 年 11 月—1764 年 4 月：巴黎。

1764 年 4 月—1765 年 7 月：伦敦。

1765 年 8 月—1766 年 5 月：荷兰、比利时、里尔、根特、海牙、阿姆斯特丹、乌得勒支、鹿特丹、安特卫普、布鲁塞尔。

1766 年 5 月—1766 年 11 月：巴黎、里昂、日内瓦、洛桑、苏黎世、慕尼黑。

他们驻扎最长时间的旅演，即 1764 年利奥波德带着小莫扎特和他的姐姐南妮儿（Nannerl）抵达了海峡彼岸的伦敦，我们可以从一些事件中看出父亲对金钱的渴望。

伦敦在当时无疑是欧洲最大、最富有的城市，其人口数量是维也纳的五倍。尽管在欧洲大陆人的眼中，伦敦被视为缺乏深厚文化底蕴的"暴发户"城市，但莫扎特父子在伦敦所获得的收益却是维也纳和巴黎无法比拟的。利奥波德积极推动小莫扎特的演出事业，他敏锐地意识到为慈善活动演奏是迅速获得英国人喜爱

的关键。当"音乐神童"莫扎特举行音乐会时，每场收益高达100几尼（1几尼≈10弗罗林），而当时利奥波德在萨尔茨堡的年俸禄也不过250弗罗林。此外，伦敦的夏洛特王后（Charlotte of Mecklenburg-Strelitz）比巴黎和维也纳的统治者更为大方，除去每次宫廷演出都可收入24几尼之外，还专门为莫扎特的小提琴协奏曲额外支付50几尼。作为"音乐神童"的父亲，利奥波德几乎不放过任何可以赚钱的机会，例如，在租住的房子和附近的酒吧里收费演出，哪怕赚取的门票只有二十分之一几尼；在宣传演出时，为吸引观众的注意，故意将年仅八岁的莫扎特称为七岁，并将其塑造成有史以来最杰出的天才。根据利奥波德的信件，他们光在伦敦就赚取了数百几尼，这相当于利奥波德在萨尔茨堡宫廷工作多年的所得。即便如此，利奥波德依然认为这个缺乏艺术品位的"暴发户"之城并未给予他们一家应有的重视，或者说没有（为莫扎特）得到一份意想中高薪稳定的职位，这导致莫扎特未能在伦敦长期发展。另一个原因是利奥波德在伦敦患上痛苦不堪的扁桃体炎，而略懂医学的他对当地医生的治疗方案颇为不满，因此，在他养病期间，小莫扎特的演出活动也完全停滞。1766年，当莫扎特一家驱行数千公里返回萨尔茨堡时，他已成为家喻户晓的"天才少年"。生活中长期的旅居演出帮助莫扎特不断地汲取各地的艺术养分，为他之后音乐的"国际化"奠定了基础和资本。

莫扎特名噪世界后利奥波德更依赖着儿子给予的物质生活，或许，其中最深层的内在因素是利奥波德希望利用金钱深度绑定

与莫扎特的父子责任关系。无论如何，他都不能再接受失去（家庭先后有七个孩子，最后存活下来的仅剩两个）和被亲人抛弃的事实。于利奥波德而言，父子关系的存在尤其弥补了他在原生家庭中缺失的亲情关爱。同样，金钱的问题就像一只臭虫寄生在成年后的莫扎特身上，他一直深陷经济紧张带来的忧患。晚年的他不得不厚着脸皮四处借钱，其中向共济会的兄弟寄出了许多"求救"信件。1787 年 5 月 28 日利奥波德逝世，莫扎特并未来得及见父亲最后一面，而 6 月中旬他给姐姐寄去了这样的一封信：

> 我最亲爱的姐姐！
>
> 我们最亲爱的父亲之死，完全出乎我的意料，你不把死讯告诉我，我并不感到惊奇，因为其原因不难想到。但愿上帝带他去天国！请放心，我亲爱的人，如果你想有一个情同手足的兄弟来关爱你，保护你，你可以随时随地找到我。我最亲爱的姐姐！如果你生活还有不足之处，那你完全不必担心，因为我已经说过和想过一千次，我将把一切东西留给你，这是我最大的快慰。但财产实际上对你没有什么用处，相反，它对我却有极大的帮助，我想，为我的妻子和孩子着想，是我的责任。

很明显，在残酷的现实问题面前，莫扎特并未因与姐姐的亲缘关系而心甘情愿地将父亲遗留的财产拱手相让。

从莫扎特的孩童时期到成年岁月，父亲对他的保护形成了一种偏激的爱。或许正是因为自己体验过人间冷暖，经历了酸甜苦辣，利奥波德不愿意让小莫扎特再次体会到这番相似的滋味；又或许是因为害怕儿子将来的背信弃义，利奥波德总是将自己对生活的挫败经验和悲观态度强加在莫扎特的成长过程中——阻止他的交友行为，干涉他的事业选择，反对他的一切恋爱。利奥波德总是不断提醒莫扎特："你年龄越长，与人交往得越多，就越能认识到这悲惨的现实。"少年时的莫扎特并未领悟到父亲所言的意义，他还沉浸在享有一切"神童"光环的身份中。这样的生活让他无比快乐简单，除了作曲以外的专注，剩下需要考虑的仅是对每场演出的身心投入，他一心只望得到众人的喜爱：被大主教重视，被皇权贵族偏爱，被上流社会赞许。当然，他天才的造诣早已名扬千里。几乎所有欢欣的精神状态成为莫扎特幼年时期的本真写照。

1759 年，利奥波德精心汇编了一本按照难度递进编排与组合的键盘乐曲手册，送给了女儿南妮儿。这本涵盖各种键盘乐曲的学习手册是她音乐道路的指南，也自然成为年仅三岁的莫扎特的启蒙教材（莫扎特主动跟随姐姐向父亲学习这些键盘知识）。利奥波德特别重视在节奏、装饰音和调性上的训练，除此之外，培养音程关系的敏锐度也必不可少。在完成这些学习的练习后，他认为孩子们基本做好了应对大部分键盘基础问题的准备。从利奥波德在节奏训练上的部署就能看出他对基础细节训练的严密逻辑：第一首小步舞曲包含二分音符、四分音符（带附点和不带附点）

以及八分音符；下一首小步舞曲添加了一系列的八分音符以及四分休止符；第五首作品开启了以八分音符为基础的三连音模式；第七首在三连音（八分音符）之前添加了一个短小的倚音；第十首不仅包含了八分音符的三连音，也将十六分音符的训练纳入其中。从这时开始，往后的节奏练习模式变得愈加复杂。利奥波德井井有条的安排也让孩子们学得津津有味，很快，莫扎特在音乐学习中展露的天赋让父亲意识到他的体内似乎隐藏着一种蓄势待发的超凡能量。此后，父亲更是引导了莫扎特所有的初期学习内容。这些年来，利奥波德踌躇满志，将自己受过的良好教育传授给他最爱的儿子：科学、物理、数学、哲学、法学、逻辑学、神学、修辞学、历史、地理，都是他年轻时奋力钻研并表现优异的课程，不出意外，父亲优厚的底蕴与家庭良好的学习氛围哺育了莫扎特的高雅品位。临近五岁，这位天才少年第一次创作了属于自己的两首键盘作品——K.1a（行板，C大调）和K.1b（快板，C大调）。尽管它们只有浅易的短短两行，但对于一个不满五岁的孩子而言，实在谈不上是容易的事情。在这两首作品中，莫扎特已经开始关注半音的使用，他的用法常常出现在乐句发生对比时，半音的现身则巧妙地提升了材料发展的柔和度。此外，莫扎特将更多的学习心思放在了对大小三度音程的运用（和声）上，三度音程是莫扎特早期键盘学习中令他最欢愉的声响音效。

1766年，《音乐胡言乱语》（*Galimathias musicum*, K.32）一鸣惊人，这部作品不逊色于任何成年职业作曲家的写作。尽管它的

总工程是在父亲辅助下完成的（其中第 5、9、12 与 17 首的中间部分均由利奥波德所作），但余下的音乐智慧已足够令人惊异，完全无法想象它出自年仅十岁的少年之笔。整个集腋曲（Quodlibet）由 17 首小品组成，完好展现了莫扎特倾向民间音乐的浓厚兴趣，展露出他天生自带的"恶作剧"式幽默。多年在外的学习经验（旅演）使他对声部间对唱形式的运用挥洒自如，当然，少不了自己的"传统"——对三度音程与三和弦保持着高度的依赖。莫扎特清雅高贵的品位充盈在作品的每个角落，充满欢乐旋律的音乐氛围似乎是他与生俱来的一种能力，而快慢相接的动静乐章完美地诠释了他对各种风格和体裁的整合本领。莫扎特的技能是综合性的，像极了老练的魔法师。在第 13 首快板乐章（17 首里唯一的键盘音乐）中，他将这些音程与和弦的转换很好地融入调性的变化中，五级属性功能（同主音大小调）在他笔下得到淋漓尽致的展现。第 7 小节，降 B 大调的属七和弦直接在第 8 小节回到降 E 大调上的属和弦，紧接着，下一小节依然延续了"属和弦"的功能，只不过这回莫扎特通过五级上构成的大小七和弦转向了 F 大调。他现在的做法相比之前的键盘作品，愈加重视调性的多样。

如果说莫扎特在创作方面的独具匠心是信手拈来，那绝不能疏忽这位父亲的能力。就以辅助莫扎特《音乐胡言乱语》的这几首作品而言，利奥波德创作的痕迹充满了别出心裁的个性魅力。整体阳光明媚的第 5 首在最后一刻的突然离调中，被意料之外的

和声所打乱终止；与第5首一样，第9首从熟悉的圆号声响开始，紧接着双簧管进行单独模仿，这一次，利奥波德并没有于结尾处展现他的顽皮，反倒在铜管、木管、弦乐的相继缩减模仿后，将意想不到的延长记号放在了乐队齐奏的模仿上，这样幽默和淘气的方式（莫扎特也是如此）哪怕在只有20小节的乐章里也依旧存在。利奥波德在完成他的段落后时常用术语"attacca"衔接接下来莫扎特的部分，这个公式并不是经常出现在这个时代的音乐中，它们在作品形式的表达寓意里令乐曲整体印象十分流畅，有着和声、旋律、逻辑之间的统一意义。显然，循规蹈矩的创作并不是利奥波德追求的，他渴望博得眼球，以一种突如其来的个性化和特立独行的声响吸引听众的注意。这些创作方式与生活中的利奥波德如出一辙，他不满足只作为宫廷音乐家的职位，并且厌恶在宫廷乐队中演奏的工作（莫扎特也有一样的想法），不喜欢专横的宗教霸权，也讨厌愚昧的神职人员，他真正的目标是成为权力的掌管者，拥有至高无上的地位。

这部作品的尾声尽展父子俩对民间音乐的至爱——荷兰国歌《威廉颂》(*Wilhelmus van Nassouwe*)成为《音乐胡言乱语》中最引人瞩目的引用旋律，熟悉的旋律不仅烘托了音乐素材的多样，还展现了莫扎特对素材精确的提炼。这部作品从本质上是带有讨好性质的创作，其中的重要原因是它是写给来自荷兰的赞助人。尽管如此，父子俩的合作无可挑剔，一气呵成的自然表达犹如他们的对话，亲密、有趣。同年，莫扎特创作的一首键盘变奏曲

（K.25）的主题旋律也是基于荷兰国歌《威廉颂》而改编。他逐渐精练的笔触在调性关系上越显娴熟，哪怕和声在最摇摆、不确定的边缘不断地游走和试探，或莫扎特偶尔用古怪的离调技法进行停顿，却依然不影响他对整体调性最初模样的掌控，那些所有看向其他调性的和弦其根本都围绕着初始调性，它们从未真正离开过主调。莫扎特对牢守调性（主调）的决心从来坚定，用游离的和弦疯狂地试探，以实现调性的铺张，这是他展现音乐趣味和欢乐情绪的一种"个人"方式。

　　不论是《音乐胡言乱语》，还是键盘变奏曲 K.25，我们总能从中直观地感受到莫扎特对旋律借用的手法有着天生的喜爱。的确，我们可以从键盘变奏曲中真实地看到他为喜爱做出的努力：几乎每首键盘变奏曲的主题都有民间曲调的基础，另一种情况是从他人的音乐作品中直接提取素材：

荷兰民歌《让我们欢呼吧，巴达维亚人！》→K.24

荷兰国歌《威廉颂》→K.25

约翰·克里斯蒂安·费舍尔《小步舞曲》→K.179

安东尼奥·萨列里《威尼斯集市》→K.180

尼古拉斯·德泽德《朱丽叶》→K.264

法国民歌《啊，你的迪莱杰，妈妈》→K.265

安德烈·格雷特里《萨姆尼特斯的婚姻》→K.352

法国民歌《美丽的弗朗索瓦丝》→K.353

安托万·洛朗·鲍德龙《塞维利亚的理发师》→K.354

乔瓦尼·派西洛《想象中的哲学家》→K.398

克里斯托夫·威利博尔德·格鲁克《意想不到的相遇》→K.455

朱塞佩·萨尔蒂《两个人争吵，第三人享受》→K.460

让-皮埃尔·杜波尔《小步舞曲》→K.460

本尼迪克特·沙克《愚蠢的园丁》→K.613

莫扎特在旋律的运用上展现出他独特的创新和重塑能力，这类引借手法展示了莫扎特对旋律广泛摄取的精确重塑。在每个变奏中，音乐主题展现出多样的形式和性格，在流动不息之间赋予乐曲生命。正因为变奏曲本身的结构给予了作曲家更大的创作自由，使得每个部分都有其独特的处理方式。例如，在旋律骨架基本保持不变的情况下做出节奏特定的反复（三连音、十六分音符、附点和弱起节奏等），几乎无限制地变容以形成情绪变奏。在调性方面，莫扎特一如既往紧守缜密的逻辑关系，使其融为一体又相互对比，在不丢掉清晰轮廓的前提下，以其精湛独特的技法不断设立调性变化的可能性，让人眼前一亮。回顾莫扎特早期的协奏曲也是如此，即 1773 年出版的《D 大调钢琴协奏曲》（K.175），尽管被命名为协奏曲，但实际上是他为钢琴和管弦乐队所作的改编自其他作曲家奏鸣曲的旋律。

猛烈的创作势头还在以惊人的速度继续进行。莫扎特在四年时间（六岁至十岁）完成了五十多部键盘作品的创作，其间还有数量可观的声乐作品、小提琴奏鸣曲、交响曲等。当然，这

些键盘作品中也包含了一部分非常短小的曲子，属于莫扎特灵光乍现的一种记录与探索作曲技法的练习。时隔一年，莫扎特键盘创作的潜力又明显提升了，在父亲的协助下（此时的利奥波德依旧担任着孩子创作中的主要角色），两人共同完成了键盘协奏曲 K.37、K.39、K.40 和 K.41，这几部较大型的作品可以说是莫扎特成熟期前的成果展示。其作品特点延续了之前"引借"的手法，将莱昂奇·霍瑙尔（Leontzi Honauer）、赫尔曼·帕劳赫（Hermann Raupach）、约翰·戈特弗里德·艾卡德（Johann Gottfried Eckard）、C. P. E. 巴赫（C. P. E. Bach）与约翰·朔贝特（Johann Schobert）这些当时主流作曲家的奏鸣曲旋律融入自己键盘创作的改编中，而"引借"的旋律从侧面反映了莫扎特及利奥波德对音乐品位／喜好的归总——典雅、精练。莫扎特在原有作品的基础上改变了为求得变化的刻板性质，即使不依赖变奏曲这样自由的形式，也能在交替变更中维持乐思最有效的发展。上述的作曲家们是莫扎特早期学习的榜样，尤其约翰·朔贝特和莱昂奇·霍瑙尔是他效仿的对象。前辈们的音乐语言为莫扎特开启了"诗"性气质的文学美感，成为莫扎特后来许多键盘作品中慢板乐章的总体形式。对比他们的风格，莫扎特的音乐语言更具宫廷般的高贵与庄重，不要忘记这些作品铭刻着利奥波德的功劳，尊贵的精英阶级生活是他野心勃勃的愿景——在描写乡村淳厚的古朴景象时也不忘将宫廷音乐的气质注入其中。总而言之，他们作品的共同点体现在快板乐章的积极动态与慢板乐章的甜美平静上。

同时，在父亲日耳曼精神气质的影响下，过度的装饰性和缺失自然仪态的音乐文本是莫扎特相对抵触的审美表达，于身份沉稳的德意志人民而言，它们太过繁重，这样的禀性绝不允许他们止步在轻浮的事态中。

到目前为止，利奥波德非常享受协助儿子带来的成就，或许这才是利奥波德实现自我价值的有效证明。每抵达一座新城市，父亲都会向贵族、上流社会及音乐爱好者们不断地宣传这位少年的绝技，从而为他争取演出的机会。当时的演出并不像今日要达成双方共识，如果缺乏运气，苦等一个多月的情况也不是不可能的。其间，利奥波德从不停歇地为莫扎特递交各种介绍信，他的人生目标在迅速发生变化，无论有多少琐碎的事情进入他的脑海，他都意识到自己的责任。1762 年以后，利奥波德几乎放弃了所有个人的职业发展，将全部心力放在孩子的教育和演出运营上。现在，利奥波德身为作曲家、音乐理论家、音乐教育者的身份只存在于他和孩子的世界里。

第六章

音乐，更是生活

一、叛逆与戏剧

四首键盘协奏曲完成后的 1769 年至 1773 年，莫扎特多次穿梭往返于奥地利和意大利之间，这两处繁盛富饶之地的观众貌似并不享受严肃音乐带来的体验，反倒对灰色邪恶的反面力量情有独钟、追捧至极。利奥波德敏锐的洞察让他嗅到了歌剧创作的必要性，说白点，戏剧带来的驱动能量才能使他们的生活过得更加体面。因此，除了一部 1772 年的《D 大调四手联弹奏鸣曲》（K.381）和 1773 年创作的两首变奏曲以外，这些年莫扎特几乎没有留下任何键盘作品的痕迹。丰富的声乐体裁，以消遣贵族、娱乐大众为主创作的舞台小步舞曲，谐谑曲和交响曲，或者说只要有利于增进家庭收入，利奥波德都会在这一时期驱使莫扎特进行相应的创作。青春期前的很多时候，那些趋于"取悦"色彩的作品并非代表莫扎特自愿的选择，在还未形成完全独立的人格之前，

这不过是他最优的取舍。相同地，大部分信件中"永远是你最听话的儿子""我吻妈妈一千次""我吻爸爸的手十万次""永远是你最忠诚的弟弟""我是你微不足道的""我是你最卑微的仆人"① 等字句，是莫扎特"不假思索"的结语。他拼命以绝对的顺从形象扮演各类生活角色：以利奥波德想要的方式表达着对父亲爱意的敬畏；以照顾现实的利益迎合嬉闹的世界——在意大利的作品近乎套用了意式的审美风格，在萨尔茨堡又将注意力转向宗教音乐的创作；为投合听众的品位运用当地的民间旋律、传统曲式、节奏节拍。不过，有一点无须担心——为歌剧写作让莫扎特找到了全新的爱好，确切地说，是他创作的源泉。他对此终身着迷、从不怠慢，一封封来自维罗纳、米兰、博洛尼亚、罗马、那不勒斯的信件尽显莫扎特对歌剧的极致喜爱，以及那遮饰不住的雀跃心志。每当观赏到一部较好的歌剧或关涉到自己的创作，莫扎特总迫切地想与姐姐分享当下的喜悦和满足。他在 1772 年 12 月 5 日于米兰的一封信中这样写道：

　　我还要写 14 支曲子才能完成这部歌剧，但三重唱和二重唱实在应该算是 4 支曲子。没有更多的事情可以告诉你，因为我没什么新闻，而且我不知道要写些什么，因为我一心只想着歌剧，我真担心写信写出来的不是字，而是一首咏叹调。

———————————

① 莫扎特写信给神父和大主教时的结尾用语。

几年时间的潜心创作让莫扎特迅速累积了相当丰硕的音乐戏剧经验，他无数次流溢出歌剧给予自己的充足能量和喜悦之情。实际上，戏剧冲突爆发的力量映射了莫扎特内心慢慢形成的某种叛逆。浇灌歌剧的模子本质上是莫扎特内心的产物，其内心充盈着各异戏剧人物的多元特质：爱恋、仇恨、圣洁、邪恶、讨好、抗争、欢腾、悲痛。莫扎特试图通过剧情的跌宕起伏将它们缔造成期许的模样。这种力量完全不被控制，并在莫扎特体内的细胞中悄然无声地萌动滋长——他幻想的幸福王国是建立在脱离束缚和祛除强行统治的世界里，这个世界没有敌对的思想，是一个一切皆由孩童的无瑕天真筑起的纯粹世界。

音乐领域中的完美"形象"在莫扎特身上体现得淋漓尽致，出类拔萃的即兴能力、美妙绝伦的演奏技艺、卓尔不群的艺术品位和坚毅扎实的作曲功底——他是实至名归的"全能型"音乐家。这似乎传达了莫扎特在实践与创作领域的包罗万象，可事实是，他并没有在每个阶段都呈现出"百花齐放"的生机景象——一方面，受限于社会形式和阶级结构的甄选喜好；另一方面，他仍然无法完全规避父亲压制性的经验驾凌。总而言之，外界的影响在莫扎特的创作历程中占据了很大一部分因素，毫不夸张地说，它操纵着莫扎特体裁创作的方向。对于一位思绪如潮的天才创作者，这一定不是他期望的。以键盘作品为例，莫扎特从儿时起就开始学习并持续演奏，但在创作实践中他却没有过早地进入键盘写作

的正式阶段，甚至比起当时很多其他主流作曲家，他的键盘创作时间都稍显滞后。一直到1774年，莫扎特才真正进入键盘创作的密集时期。而作为一名歌剧追随者，同样属于大型创作的钢琴协奏曲数量远超他喜爱的歌剧数量，很难不让人设想，这是他"身不由己"的选择。

随着人生经验的积攒，莫扎特观视这个世界的想法发生了一些变化（尤其是三次访问意大利），城市间充满的艺术气息触动了这位天才的心灵世界。意大利——作为整个欧洲音乐的中心区域，统治了当时各个国家的音乐风向。各类宫廷的音乐活动和马不停蹄的商业巡演剧目均被来自意大利的音乐家们牢牢掌控。激烈的竞争环境加上错综复杂的统治关系让歌剧天才莫扎特在《卢桥·西拉》（*Lucio Silla*, K.135）之后，再也没有收到来自意大利音乐中心任何的委约和邀请。这些年，莫扎特视意大利为陶冶艺术情操的学习之地。自1773年最后一次从意大利返回萨尔茨堡，他深刻地认识到自己现居之地带来的局限性，并坚定地表示萨尔茨堡这座城市极不利于音乐家们的长久发展。确实，萨尔茨堡在那个年代并没有给予职业音乐家友好的环境，城市的艺术资源相当匮乏，不但缺乏有质量的歌手（还有阉人歌手），而且许多宫廷剧院在1775年之后也相继关闭。于莫扎特这样一位忠实的歌剧创作者而言，没有剧院与歌剧的城市意味着他音乐的终结。诚然，莫扎特一度企盼得到父亲的鼎力支持（离开萨尔茨堡），并希望在别处寻求稳定且体面的工作。被埋下的心愿直到1781年才真正实

现，其间爆发了多次争辩，为之付出的是父子间关系濒临破碎的
代价。不管怎样，莫扎特已经做好决定：他毅然离开萨尔茨堡，
要去实现自己的理想。

　　除了歌剧产业的不景气，另一层更重要的原因来自现实层面
与大主教对抗产生的不尽如人意，此时，他内在反叛意识愈加强
烈，多年后的 1778 年 9 月，他终于鼓起勇气在信中表达了内心深
处最真实的想法：

> 　　把我的真实情感告诉你吧，萨尔茨堡唯一使我厌恶的事，
> 是不能和人们自由交往，以及音乐家地位低微——还有——
> 大主教不信任见过世面的智慧人们的经验……一个平庸之辈
> 终究是一个庸才，不管他旅行不旅行；但一个天才如果永远
> 生活在同一个地方，就要趋于哀朽。

看得出，莫扎特毫不避讳和谦虚——事实上也不需要——他就是
天才！整个时代中，音乐家的"天才"身份最能在歌剧的创作上
引起舆论和关注。而在莫扎特身上除了身份认同，这或许是一种
迹象，他内心根植一种需求，与发泄、反抗、征服的情绪联系在
一起。依照这个情况，音乐中所有的形式都没有比唱出来的戏剧
更能吸引莫扎特。

　　十八世纪戏剧的活跃离不开启蒙思想的影响，比起先前野蛮
状态的混沌社会，启蒙运动激发了人们去追求真理。这些深刻的

思想理论鞭策了市民阶级不断以自发性的积极态度去主动探寻人类的真实面目，他们洞悉灵魂本质并勇于探讨，从而为自己争取独立和自由。这种全民性、集体性的意识直接促进了整个十八世纪公共领域的崛起，人们迫切地需要社交属性来开展信息的互换、传递、讨论和交流。因此，大量市民阶级对公共领域的需求不断扩增，如咖啡馆、教育机构、科学院、文学院等，其主要目的是借助这些场所达成一种公共行为。随着事态发展，承载活动聚集的场所也变得更加复杂多样——既需兼顾社交属性，又需提供一定程度的娱乐，除了某些公共领域，沙龙、社团基地也成为人们会集一堂、展示集体互动的新天地。值得一提的是，一些聚集场所则被贴上了"排他"性质的标签（科学院、沙龙活动等），只服务于精英团体或仅为名媛贵族专设。针对这一点，有两处地方被越来越多的人所重视，相比之下，它们可以容纳和接受来自社会各个不同阶层的人群，可以说，十八世纪大部分艺术氛围浓郁的城市都不可能缺少它们的身影——戏院和剧院。这是当时人们参与公共事件的重要"媒介"，也名副其实地成为全民喜爱的聚集胜地。

由于受众群体的与日俱增，十八世纪城市间的重要戏院从只能容纳 1 000 名观众（世纪初）扩建至大约 3 600 名（世纪末）。与此同时，为满足大众需求，许多戏院每天都有不同的剧目轮番上演，特别是在巴黎城区，大大小小的戏院比比皆是，仅一晚的观众总量就能达到两万名以上。可想而知这对于民众生活而言是何等重要。代表戏院胜地的伦敦德鲁里巷剧院（Drury

Lane）在 1780 年至 1792 年间，大概能容纳 2 000 名观众；几乎同样的时间，位于维也纳米歇尔广场，代表剧院胜地的城堡剧院（Burgtheater），其容纳量约为 1 350 名观众，如果加上站立室，可再多容纳数百人。稍做进一步探秘，这个剧院的外形像是一座椭圆形的房子，而在内部设有地面、上升的包厢和装饰画廊。地面上的座位由两部分组成，并根据观众的社会等级排列。莫扎特有三部歌剧曾在这个剧院进行首演：《后宫诱逃》（*Die Entführung aus dem Serail*, 1782 年）、《费加罗的婚礼》（*Le nozze di Figaro*, 1786 年）和《女人心》（*Così fan tutte*, 1790 年）。归根结底，戏院也好，剧院也罢，它们在本质上无法脱离与戏剧关系的紧密联结。

随着集体参与戏院和剧院成为常态，戏剧作为感受体验成为人们主要的参与方式。这两处地方在一定程度上变成了大型的"辩论场"，前有专门为娱乐消遣而来的观众，后有因戏剧内容而教化学习的听众。有关"剧院"两边倒的观念是当时的热门话题之一。以戈特霍尔德·埃弗拉伊姆·莱辛（Gotthold Ephraim Lessing）为代表的这一派支持者注意到了艺术与日常生活的紧密关系，在戏剧选材方面刻意靠近社会现实问题，例如，基于本民族市民阶级的家庭生活，以及描写阶层间的冲突。在莱辛的戏剧观念里，他关注市民戏剧的发展，并强调他们的真实情感。莱辛始终认为剧院是一个具有教化功能的道德机构，而剧目中的戏剧冲突正能引发人们对人类命运的深刻思索。与此相似的是，从十八世纪六十年代中期开始，哈布斯堡王朝的统治者秉承社会平

等的启蒙原则。在 1766 年，约瑟夫二世就向民众免费开放诸多皇家园林。他废除农奴制，限制教会的影响，努力制定措施和建立教育所需的机制。同年，约瑟夫二世视剧院为道德机构和启蒙运动中实施社会改革的场所，他的观点完全呈现出与新巴洛克（偏向炫耀胜过理性和实用风格）相反的宗旨。作为对豪华和繁饰的抵抗，这些人放弃了那些相对轻佻华丽的形式，转而推崇古希腊罗马艺术中的严谨、稳固。在剧院里，看似娱乐性质的戏剧内容实则将人的思想、人性的本质和民族的所需置于创作的核心，他们的理想是通过戏剧的形式提升人的教养、感化优美的人性，又或是通过讽刺、斥责的方式告诫人们远离那些愚弄人的偏狂思想。总之，戏剧生产从侧面体现了"教育"属性的功能，承载着与"道德"旨意相关的独特使命，用美妙又冲突的情感提升人们灵魂深处的教养。而剧院在有形和无形中自然成为对外"宣传"的绝佳场所，它让每一个人参与其中并展开自由平等的话语活动。莫扎特就曾热烈地与父亲表达道："我们生活在这个世界上，是为了要热诚地学习，并通过交换意见互相启迪，这样才能促进科学和艺术的发展。"

将剧院视为道德机构的观念并非得到全社会的普遍认同，在现实中，这种观念也引发了广泛的疑问和反对情绪。以卢梭为代表的另一派则立场明确地表示公共生活中由戏剧产生的功效只能引起情感中的感动因素，而无法真正改变社会风尚，或者说，戏剧确实能带领观众全身心地投入情景／情节之中，让观众完成一

次身临其境的"生命体验"。但论事实，现实的舞台根本不需要纯理性的表达，因而它也无法达成一种要顾及道德事务并提升到更高标准行为的效用。说到底，这背后依然有着商业行为的束缚，剧院仍旧需要围绕纯粹的娱乐性运行，以此博得大众的一笑，而吸引更多人的关注。这就避免不了要求创作者足够世俗和粗野。有趣的是，莫扎特作品的特点近乎呈现出了以上两种观点的集合：倘若他足够取悦大众，就不会坚持创作属于德国民族样式特征的歌剧，更不会在歌剧中将形形色色的人物与强烈的民族意识相关联。在那个时代，他的歌剧（键盘作品也是）总被人们评价为过分"艰深、沉重"；相反地，他若只为"净化"，又为何时常抱怨听众低劣的审美与粗俗的品位？讽刺的是，莫扎特最后为了生存又不得不写一些讨巧的旋律，他曾在书信中也无奈地表示过："为了博得掌声，作曲家只好写那些马车夫也能唱的无聊东西，或者写那些正在因为不可能为智者所理解才被认为好听的东西。"这种充满矛盾的局面或许缕述了莫扎特的人生。

若歌剧只是满足了他对大型音乐创作的驾驭需求，那所有协奏曲和交响曲都将是莫扎特不错的选择。显然，他意识中的音乐行为在某种程度上揭示了为戏剧"让位"的目的（在此不是探讨音乐是否服务于戏剧，或戏剧是否服务于音乐），确切地说，莫扎特对戏剧的热情很有可能因其表达方式的特殊性让他找到了一个无意识的思想（发泄）"出处"。

我们需要认识到，启蒙思想的理性主义并非贯穿于启蒙运动

的始终，由于对专制力量不断质疑，因此换来了人们思维的新颖活跃，它成为后来"经验主义、感觉主义"及"批判、反抗"哲学思想的无比强大的基石。历史的进程将 1780 年至 1794 年视作启蒙运动的晚期，也正是在这个阶段，莫扎特彻底释放出他三十多年人生中最"反抗"和"叛逆"的情绪。他内心存在的"对抗"（戏剧的"冲突"）声音通过戏剧特有的形式被无限激发：与父亲的对抗——他迫切地想摆脱利奥波德缠绕在他身上的绳索；与权力的对抗——大主教设下的限令；与意识形态的对抗——腐朽观念的束缚。没有哪一种音乐形式能像歌剧（戏剧）一样为他提供最大化的表现可能。我们在莫扎特的歌剧中似乎能感受到一种强烈的戏剧冲突带来的精神慰藉，这层冲突与他成年后性格的反差十分吻合——年幼时千依百顺，长大后再也不想受到来自任何人的压迫和束缚，除非他自己愿意。此时此刻，他比以往都更加清醒，成为"自由身"才能使自己真切地感受到平静与安心，而戏剧艺术的力量和魅力恰恰从侧面加速了莫扎特想要努力挣脱"枷锁"的想法。

二、源自生活的选择

1781 年 3 月，莫扎特正式定居维也纳，他紧依着这座鲜活的城市度过了人生最后的十年光阴。诚然，维也纳并不是适合居住的最优选择，这座城市重于寻欢作乐和消遣，充满堕落事件的放荡生活正是维也纳图景的真实写照。在当时，许多知名的思想家

和艺术家尝试创作具有现实主义风格的作品，以此揭示和批判维也纳存在的社会问题。尽管城市生活渗透着轻浮的气息，但就莫扎特的事业归宿而言，维也纳一定是他最佳的立足处——人们对歌剧的态度十分敬畏，剧院积极雇用上等的乐队和训练有素的专业歌剧演员，这种与萨尔茨堡截然相反的立场难免成为莫扎特为此义无反顾的理由。

来到维也纳后，莫扎特没有放弃继续寻找帝国宫廷音乐家的职位。就当时音乐家的生存环境而言，他清楚地知道这份职业是为其提供丰厚收入的最好选择。新起点意味着一切新事物带来的挑战。起初，在没有得到大型作品的委约之前，他只能不断地创作一些规模较小的曲子以供个人演出和教学所用。为此，莫扎特努力将自己推广到一系列的音乐活动中，他积极参与社交活动并展演自己的独奏作品，不厌其烦地投身于大量的商业演出、出版活动、竞技类比赛和宅邸表演等。除此之外，他还常出没于宫廷、贵族家庭的私人表演，其最终目的都是将自己的作品直接展示给有影响力的人。这些社交属性的活动帮助莫扎特迅速地加深了对市场的认知，他甚至开始分析维也纳听众的喜好，几乎"盘查"了整个维也纳音乐市场的经济。在此过程中，他获得了大量的有效信息，尤其发现了不少潜在听众的偏好——观众热切追求并渴望听到不同体裁与风格迥异的作品。莫扎特现在知道，赢取市场的青睐是当务之急，为此，他量身定做了一批符合观众胃口的室内乐作品、键盘独奏、咏叹调、歌剧和交响曲。其突出的

键盘作品包括《D 大调双钢琴奏鸣曲》（K.448）、《C 大调钢琴变奏曲》（K.265）、《F 大调钢琴变奏曲》（K.352）、《D 小调幻想曲》（K.397）等。有趣的是，除了 K.352 的旋律是直接取材于格雷特里的歌剧，剩余的作品即便没有与歌剧产生直接的关联，也依旧能从歌剧的形式中找到某种痕迹。

莫扎特的音乐产量在初到维也纳的前四年尤为惊人，单为钢琴而写的大型作品就高达二十多部。钢琴协奏曲代表着这一时期溢涌喷发的产物。这些作品产出的成果让我们意识到他在维也纳适应得非常顺利，更让我们看到的是，他在钢琴创作速度上有意为之。因此，有必要绕回最初提及的问题，一位资深的歌剧创作者为何谱写了数量如此之多的钢琴协奏曲？甚至在很长的时间内，他暂停了创作歌剧的雄心计划。

1782 年，这段岁月被认为是莫扎特人生中最曼妙的时光。尽管父亲一再极力反对莫扎特的婚事，但他从未动摇要迎娶康斯坦策·韦伯（Constanze Weber）的决心。讽刺的是，莫扎特在完婚之后才将此事告知自己的父亲。婚后的生活开销不断增加，而父亲利奥波德也并未在金钱方面教会莫扎特该如何支配财产。在维也纳这样纸醉金迷的大城市，他们连续生育六个子女，于任何时期都是一笔不菲的开支，外加康斯坦策生产后因身体不适带来的治病压力，缺乏资金的问题总是让莫扎特陷入忧心忡忡的境地，这样一来，永远填不满的资金缺口甚至成为他与姐姐南妮儿关系"决裂"的导火索。还远不止这些，彼时的维也纳已然不像从前，

宫廷文化开始逐步衰落，音乐市场正在经历自由职业音乐家越来越多的转型期，其中，最剧烈的冲击来自哈布斯堡帝国 1780 年至 1795 年间对大部分卡佩伦的解散。失业率的猛增迫使音乐家们不得不寻找其他的谋生方式，而这种数量激增的后果直接导致了自由职业者间的无情竞争。

1780 年约瑟夫二世继位后，立即着手于所谓"开明专制"的改革举措，其具体是给予民众一部分的自由权利，但仍然要求绝对服从君主。事实上，早在 1776 年，约瑟夫二世就已经开始介入对宫廷剧院的管理。为强化德意志民族概念，他重新组建了德语剧院，将著名的维也纳城堡剧院改为"德意志国家剧院"。与此同时，他还大力推广德语歌唱剧（Singspiel）以抵抗当时崇尚的法国喜歌剧和意大利歌剧。这与神圣罗马帝国社会上层的审美完全不同，在约瑟夫二世看来，推行较小型的歌唱剧不仅可以节约开支，还能配合他针对德语普及的政策。莫扎特的《后宫诱逃》(*The Abduction from the Seraglio*, K.384) 就是在这个环境下创作的，虽然大获成功，但就当时的商业模式而言，德语作品尚未能成为主流观众的心头好，具体情况我们可以通过一些歌剧作品的上演次数来一窥究竟。根据奥托·米希特纳（Otto Michtner）的统计，我们大致能推导出 1782 年至 1792 年之间，维也纳最受欢迎的作曲家是来自意大利的乔瓦尼·帕伊西埃洛（Giovanni Paisiello），他的歌剧在维也纳总共上演了超过 250 场，其中仅知名的《塞维利亚的理发师》(*The Barber of Seville*) 和《威尼斯的

泰奥多罗亲王》(*Il re Teodoro in Venezia*)两部巨作,在城堡剧院的上演次数就超过了120场;同样炙手可热的安东尼奥·萨列里(Antonio Salieri)紧随其后,他的歌剧超过了150场;位列第三的是来自西班牙的维森特·马丁·索莱尔(Vicente Martín y Soler),其上演次数多达140余场。然而,相比莫扎特仅63场的上演总量,这很明显不容乐观。其中,意大利脚本《费加罗的婚礼》(*The Marriage of Figaro*, K.492)就占据了38次的上演数量。不难看出在当时的维也纳,莫扎特并没有真正赢得整体市场的青睐,或者说维也纳的歌剧就像"殖民地"一般依旧深深烙印着意大利的影子。他逐渐意识到梦寐以求的歌剧作曲家身份根本无法帮助他去改善家庭生活。更残酷的是,歌剧院的运行模式长期受限于宫廷剧院管理人员,其歌剧制作并不能换来丰厚的收益与利润,他的稿费一直稳定在约450弗罗林。换句话说,从一部作品制作的开始到结束,莫扎特只能获得原先约定好的报酬,而不能参与歌剧最后的红利分配,他本人多次对这种固定的稿费模式表示出极为不满的态度。但显然,莫扎特想依靠个人改变这样的局面简直是天方夜谭。他现在变得务实得多,眼下关键的就是找到自己能掌控、制作和运营的方式。我们从下面一章莫扎特在维也纳举办钢琴协奏曲音乐会的次数就能大概得知,没有任何一种音乐形式既能如此极致地靠近歌剧,又相对保有丰厚的收入,莫扎特似乎找到了属于他的平衡点。

第七章

包罗万象的钢琴协奏曲

一、繁忙的协奏曲

成熟的音乐风格在莫扎特定居维也纳后变得愈加显著。这位天才音乐家往往需要在一个月内完成好几首大型创作曲目,实际上大部分协奏曲都是为了自己公开音乐会的表演所特意准备的。莫扎特在维也纳时期创作了最多的钢琴协奏曲,从1782年至1786年总共创作了15首,尤其在1784年连续创作了6首。显然,这于他而言是一个硕果累累的时期。不过,继1786年之后,一个不太乐观的历史数据暴露了公众对它们的反应似乎没有达到莫扎特的预期(虽然莫扎特自己对他的大部分协奏曲都十分满意),这一令人遗憾的事实可以从他在维也纳每年新协奏曲产出的数量中看出:1782年至1783年3首,1784年6首,1785年3首,1786年也有类似的产出,但1788年和1791年各只有1首。

不论协奏曲的产量如何,莫扎特在演奏上的造诣确实令人敬

畏。他是第一位独自在维也纳举办如此之多音乐会的作曲家，仅
1784 年的三月份就举办了 13 场音乐会，随后在四月份又举办了 4
场音乐会。与此同时，他经常出现在贵族私宅和为尊贵人士服务
的场合，并定期招收学生赚取生活所需。莫扎特向父亲利奥波德
概述了自己的日程安排：预定在 38 天内（1784 年）举办 22 场音
乐会；第二年秋天，要在 11 天的时间里举办 10 场音乐会；此外，
1784 年和 1785 年，在贵族沙龙的活动中至少还要进行 23 场表
演。这些演出迅速提升了莫扎特在维也纳贵族圈中的知名度，他
在演出成功后也获得了更多的社会关注。

　　维也纳十分器重这位天才音乐家，莫扎特自然积极地回应了
其认可和赏识。这些年的钢琴协奏曲都是最高质量的表现，也成
为莫扎特最具个人色彩的作品。此时的创作已达到他成熟阶段的
全盛时期。莫扎特曾表示，所有演出及作曲事务的繁忙让他大汗
淋漓。他完全沉浸在作曲和表演的疯狂日程中。1785 年 2 月 10
日，一个让人印象深刻的事件发生在莫扎特完成《D 小调钢琴协
奏曲》（K.466）创作后，由于首演之日正是作品完成的第二天，
莫扎特甚至还没来得及参与最后一个乐章的集体排练，他还要把
精力分配给管弦乐的部分——监督抄写员的抄写工作。事实上，
1784 年 2 月到 1786 年 12 月，莫扎特创作的"黄金十二首"钢琴
协奏曲中的大部分作品首演，都是他在完成写作后的几天之内进
行亲自表演。《D 小调钢琴协奏曲》（K.466）的首演之时恰逢利奥
波德前来维也纳探望儿子，他见证了这部伟大作品的首演，并告

知南妮儿：

> 我们从不在一点之前睡觉，我从不在九点之前起床……
> 天气很糟糕。每天都有音乐会，全部时间都用来教授音乐、
> 作曲等。我感觉很不适应。如果所有的音乐会都结束就好
> 了！我无法形容那种匆忙和忙碌……

这个时期除了平日里正常的起居生活，父子俩在公寓还与朋友们
一起制作音乐；同时，莫扎特不辞辛苦地兼顾教学任务，参加各
种公共或私人的社交活动。

从时间线上看，这些钢琴协奏曲的创作速度实在惊人，不过，
它们绝对不是草草了事的对付行为。毫不夸张地说，在未来的岁
月，这些协奏曲成为同样伟大的贝多芬、勃拉姆斯和其他高尚作
曲家们寻求灵感的典范。即便莫扎特处于非常繁忙的时期，他
依然享受着创作钢琴协奏曲带来的乐趣。在完成 K.449、K.450、
K.451 和 K.453 后，莫扎特把它们一并交给父亲和姐姐，希望得
到来自家庭成员的建议，并通过他们的反馈意见对这些协奏曲进
行再一次综合调整：

> ……我很想知道你和我的姐姐喜欢降 B 大调、D 大调和
> G 大调三首中的哪一首。降 E 大调协奏曲则不属于同一类型
> 的作品。它自成一类，是为小乐队而不是为大乐队写作的。

所以实际上只有三首协奏曲可以一比高低。我渴望着听到你们的判断，看看是否与维也纳人的一般意义和我自己的意见相符。当然，一定要听了所有三首协奏曲完美的、声部齐全的演奏后，才能进行比较……

莫扎特的成功除了来自典雅的音乐审美，还有他在甄别听众喜好上的敏锐洞察，这是当时许多作曲家所无法企及的。在当时，能够主动观察市场并持有自己想法的音乐家属实不多。曾有人表示第 26 号钢琴协奏曲（K.537）向公众展示了莫扎特身为音乐"企业家"的精慧。其一，莫扎特专门挑选在四旬斋期间举办音乐会（首演），这个传统活动即在复活节前斋戒四十天，按照严肃规定，信徒们在此期间每日只食一餐，并且，成年人禁止食用除水产以外的肉类和奶油等。相对应地，某些娱乐活动也被禁止。十七世纪中叶，作为一个虔诚的天主教徒，特利莎女王专门颁布了相关法令，禁止在四旬斋期间上演歌剧。然而，人们的娱乐需求并不会因戒律而消散，尤其是大众，在斋戒期间更需精神上的享受，于是，莫扎特在大多数剧院都闭门谢客的斋戒期举办音乐会，也因此大大减少了为争抢观众带来的竞争。其二，除了创作钢琴协奏曲，莫扎特还赞助了首次演出的公共音乐会，他几乎包揽了所有重要的工作内容：预订大厅，选择曲目，雇用音乐家，为活动做推广，出售门票与音乐的手稿副本。5 年时间内，莫扎特参与赞助了 15 场类似的音乐会，这背后的一个重要原因是他

需要收取其中一部分的盈利（也同样需要承担损失带来的风险）。

我们从莫扎特在维也纳 10 年时间的年均收入约 3 000 弗罗林的

构成上或许能得到一些信息。每部歌剧作品可获得 450 弗罗林的

固定稿费（《女人心》之前）；一场私人沙龙音乐会的开办收入为

100 弗罗林；因为彼时贵族对音乐的崇尚，不少豪门子弟也争相

拜入莫扎特这个以"音乐神童"而闻名遐迩的音乐家门下，这部

分学费的收入一年大约在 300 弗罗林；另外，十八世纪成熟的音

乐出版业为音乐家们提供了一个新的收入渠道，按照当时维也纳

较著名的阿塔利亚（Artaria & Co.）、弗朗茨·安东·霍夫迈斯特

（Franz Anton Hoffmeister）和克里斯托夫·托里切拉（Christoph

Torricella）等出版商的标准，每首四重奏或者协奏曲都能得到 75

弗罗林的报酬，相比之下，奏鸣曲、三重奏、五重奏只能获得一

半的费用。总而言之，依据收入的对比，钢琴协奏曲无疑是价值

较高的类型，它除了可以卖给出版商获得不错的报酬，还可以被

用来拓展与之相关的音乐会活动，从而进一步收取酬金。现在，

我们应该很清楚，钢琴协奏曲对莫扎特有着怎样不言而喻的意义。

我们不妨大胆设想——它变相地延续了莫扎特对歌剧创作的渴望

和激情。无可厚非，另一层原因是钢琴协奏曲为莫扎特在此期间

最合理也最富有经济效益的赚钱"工具"。

二、隐秘的戏剧性

仔细浏览莫扎特在维也纳时期的每首钢琴协奏曲，它们都有

不同的风格。的确，于莫扎特而言，不停地尝试各类风格和形式是一种必然任务，他渴望在欧洲音乐中心的维也纳扬名立万。为了实现这一目标，莫扎特在很大程度上依赖他作为钢琴家和作曲家的每一场预订音乐会，以钢琴协奏曲的名义覆盖所有他想尝试的类型，让独奏、室内乐形式、歌剧表演，甚至交响性的内容自如融合。然而，众多令人难忘的光彩总会于某一瞬间被定格在歌剧的形式中。

《A大调钢琴协奏曲》（K.488）是体现莫扎特风格的有力示例，这段时间的巅峰之作包括《费加罗的婚礼》，尽管有证据表明他几年前就开始创作了。协奏曲K.488的比例、形式的清晰和表达的手法都堪称完美，它是作曲家本人口中的"个人收藏"，莫扎特曾向他赞助人的男仆塞巴斯蒂安·温特（Sebastian Winter）承认——"是我为自己或一小群音乐爱好者和鉴赏家的创作"。协奏曲第一乐章开场的第9小节，莫扎特将长笛、两支单簧管、两支圆号、巴松与弦乐分开，这样的配器手法赋予了其户外小夜曲的明亮，田园风格的流动旋律既古老又简洁，像极了牧歌世界的祥和、宁静与自由。在展开部分，管乐与钢琴频繁地互动对话，最终在键盘快速的音符中编织出对位结构，这简直是来自老巴赫的口吻。事实上，第一乐章开头的主题与他三年后创作的单簧管五重奏极为相似，莫扎特再次回到小时候的嗜好，只不过这次的提炼内容指向了他自己的作品。慢乐章是纯粹的感伤主义，即"敏感风格"的气氛，也是莫扎特所有协奏曲中唯一的慢

板（Adagio）。以升 F 小调（唯一的一首）为基底谱写的一首充满忧郁气息的西西里舞曲，下降的半音线条和耐人寻味的停顿为其润色，沉思惆怅的个人情感在第二主题唤起一声长长的叹息，轻柔坚实的节奏在主题消失殆尽前变成了一段深深依恋的颤动。它比之前的作品情感更深，色彩更丰富，范围更广。最后一个乐章延续了对 A 大调生命的探索，从慢乐章深刻的表现到生机盎然的节日气氛，为急板充满活力的欢腾增加了狂飙突进的势样。莫扎特在这个乐章加强了乐器间的对比，采用钢琴直线下降的数字低音碰撞木管乐器的叹息式的"表情"。尾声处，在兴奋的阿尔贝蒂低音映衬下，投射出喜歌剧熙熙攘攘的圆满结局。末乐章凸显了莫扎特醒目的歌剧风格，犹如一针宏大的喜剧药剂，为音乐注入了特殊的活力，它是莫扎特在钢琴协奏曲中进行戏剧性推动的关键手法。其实在某种程度上，莫扎特在维也纳时期的大部分协奏曲几乎都遵循了相同的构想——本质上是一场与歌剧相关的事件。例如，歌剧序曲的从容（K.451）、意大利式喜歌剧的圆满（K.453）、宣叙调的激昂（K.466）、咏叹调式的抒情（K.503）等，莫扎特向世人急不可待地宣告这些协奏曲都将披上"歌剧"的外衣。因此，在典型的第一乐章，我们首先能听到其他乐器为钢琴接管前进行舞台准备和布置，而后，这两个实体之间发生一系列戏剧性的冲撞与交换。

莫扎特总站在崭新的角度看问题。深入这些钢琴协奏曲会发现它们有着极为相似的共性：彰明较著的中庸之道显现于难易之

间的平衡，精细的技艺伴有悦耳的旋律，变动的节奏衬托自然的过渡，辉煌的气势夹带着民间舞曲。无论是浅学者，还是专业人群，都能欣赏到其中的妙趣。就这一点，莫扎特十分自信，他深知钢琴协奏曲面世的意义——过于繁重就一定没有市场，但一味哗众取宠也必将失去高雅的品位。如莫扎特自己所言："它们很辉煌、悦耳动听，自然并非空洞。音乐中许多地方只有爱乐者能从中获得满足，但同时，即使不那么懂行的人也能被取悦。"毫无疑问，莫扎特在钢琴协奏曲上留下了显著的影响，赋予了这一古老形式以最新气质。莫扎特在维也纳早期的一部协奏曲 K.397 的音乐性格显示出和歌剧、戏剧冲突相似的特点：忧伤、阴霾似的旋律像极了女主人公面带泪水的喟叹和孤寂，走不出希望的和声架构实现了戏剧张力的不断拉扯，在层层过渡中甚至听到了葬礼进行曲的回鸣。莫扎特将半音化的能量注入一次又一次的转折，然而，每当希望近在咫尺，那些即将逃出樊篱的曙光向着我们迎面扑来之时，总会在刹那间又被一种突然的力量打断，此刻，音乐的情绪再次坠落深渊，周而复始。当观众对 K.397 悲鸣的旋律不再抱以任何期待时，突如其来的惊喜又让人猝不及防，温暖的旋律好似一束阳光洒入怀中，欢乐的气氛被瞬间调动，在临近尾声处所有洗净的悲伤凝结成晶莹剔透的水珠，那一刻，折射的光芒变得如此耀眼。这些精心巧妙的设计已让我们感受到莫扎特在掌控音乐能力上的得心应手，也许这个过程，是他对人性深刻的窥视。

当同时代的作曲家还在绞尽脑汁为如何支配新乐器而量身打

造作品时，或在担忧如何加深它的表现力、增添钢琴演奏炫目的
技术时，莫扎特已游刃有余地驰骋在纯粹审美的艺术中；他不太
关心音乐"外在"形式的光辉熠熠，总是绕开过于庸俗浮躁的事
件，在别人施力最大的点上将它们轻松化解。他厌倦协奏曲整体
架构中独奏与协奏间松散的衔接，以共同参与而与前者形成鲜明
对比，让每个"成员"都参与其中，像歌剧事件中的集体争辩一
般，不仅改变了力量的输送形式，还重塑了歌剧表达的另一种可
能。他抛下过去"独奏与协奏"的老旧概念，将钢琴与乐队发展
成平等交流的对话层面。我们从同时代的另一位蜚声国际的作曲
家安东尼奥·萨列里的钢琴协奏曲中，就能感受到莫扎特的别出
心裁，这位意大利作曲家在当时的名声甚至超越了莫扎特。不论
是他知名的《C 大调钢琴协奏曲》，还是《降 B 大调钢琴协奏曲》，
总体形式依然沿用了巴洛克时期键盘协奏曲乐队与独奏乐器的鲜
明划分，这种轮替形式非常适合音乐中按部就班的庄严稳重，从
不冒头，情绪统一，但从启蒙运动影响下的艺术表达上看，却缺
乏了一种集体共进的（情绪）推动感。莫扎特没有遵从老艺术流
派的定义，他在诠释键盘协奏曲的基础上向前跨出了重要的一步，
重视"同等"前提下的"再"变化。由此看来，莫扎特关注到整
体性的融合与表达，并重视这种稳定形势下的分离感，它们可以
是交响性与戏剧性、钢琴与乐队、旋律与节拍、色彩与结构的完
全对立因素，而乐章间缜密的逻辑关系也即刻取代了过去片段性
的音乐进行。不过正是"整体性"构建的强大，才引来如此之多

演奏家的"不理解"，他们认为在某些片段中，乐队的过于"庞大"容易造成对钢琴的疏忽与干扰，观众有些时候甚至无法听清钢琴需要传达的内容。关于这一点，我们必须立足莫扎特音乐会的总体形式加以分析：其一，用今天的衡量标准，他的曲目时长会令人惊愕不已，钢琴协奏曲通常与莫扎特自己的交响乐、键盘短曲、咏叹调及一些键盘即兴表演合并在同一场演出进行，其中不乏专门为钢琴而写的表演作品。其二，莫扎特绝不可能不知道协奏曲里那些被遮盖住的钢琴部分，相比起演奏家的身份，他显然更在乎身为作曲家带来的满足感。更重要的是，维也纳在那个年代还没有专门的音乐厅，很多音乐会是在富人家所谓专用的"音乐室"举办，与我们今天音乐会的场地、声效完全不是一个概念。因此，当我们看待钢琴协奏曲时并不能全然以演奏者的视角去理解其中的成分，因为它的诞生更需要参考来自作曲家的修辞、顾虑和设计（下文会进一步解释）。

经过多年在各种要素与体裁上的来回尝试，莫扎特已经能无拘无束地在钢琴协奏曲中施展他精练的技巧。这些协奏曲在一定程度上表现出莫扎特非常"私人化"（作曲家）的一面，它自始至终保持完整一体，但其内部又彼此区分，更像是来自四面八方的戏剧人物聚于同一个空间下的各执一词，其中的特征便刚好指向了喜歌剧的风格。《G 大调钢琴协奏曲》（K.453）终乐章就是一个很好的例子，莫扎特运用主题与变奏的曲式结构描绘了喜歌剧集体欢庆的场面。这个乐章的主题拥有无穷无尽的迷人特质，以歌

剧为导向的表达方式和歌唱风格的趋势展示了友好、自由、快乐。对莫扎特而言，变奏曲的构思受奏鸣曲风格的影响，因此，这种本来自带松弛感的曲式带有奏鸣曲凝聚的紧凑，它的外部形式被确立了。于内部，主题仍然影响着变更的状态，将成形的核心动机陆续改变过渡至另一种形式，它们在翻滚中展开并充满了想象力，以此赋予音乐独特的戏剧面貌。鉴于不能以相同的方法看待键盘作品与歌剧的叙事方式，譬如钢琴协奏曲其具体戏剧性的处理就面临着局限性，那么，运用节拍、节奏、调性、音响色彩等"内在"变换手法予以指向性替代，类似于歌剧事件中线性的发展，从而进一步激起高昂的叙事情感。莫扎特在此曲开头就呈现了细微的戏剧冲突，用纵向和声的变化打破规整、对称的乐句秩序，另外，第 10 小节的属和弦并没有停留在小节内的重拍上，而是通过对倚音巧妙的运用制造出"俏皮"的气氛，在持续前行直至第 5 小节后，钢琴有意"闯入"，这像极了戏剧人物的一次登场（见谱例 7-1 ）。

这种手法在整体架构（外部）上延续了戏剧力量的持续驱动，在内部逻辑中又具有舞台上人物形象的鲜明性。莫扎特在许多方面都意识到了这点，这象征着他的协奏曲从根本上不被限制在独奏和乐队单纯的合作关系中，它们在戏剧性的互动中彼此渗透、影响、承接、补充，但又各自保持相对独立的特征，这些相辅相成的互动信息不仅制造了戏剧的冲突，同时塑造了戏剧元素的可持续性，更重要的是引起观众强烈的情感共鸣。这就是莫扎特的

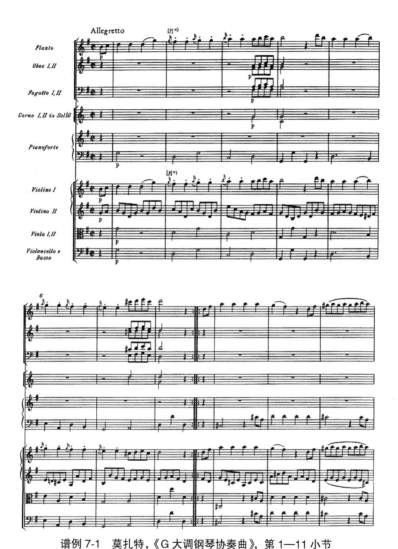

谱例 7-1　莫扎特，《G 大调钢琴协奏曲》，第 1—11 小节

协奏曲最终成为丰碑的缘由之一。

《D 小调钢琴协奏曲》（K.466）蕴含了极其强烈的戏剧元素，

它的爆发充满了激情和不安。这部佳作以进行曲般的沉稳齐奏开场，仿佛搭建了一个喜歌剧式的舞台，为接踵而至的诸多构思提供了展现的空间。这些构思实在引人入胜，它们精妙地营造了一种令人不寒而栗、充满期待的氛围。音乐中阴郁、风暴般的特质，以及管弦乐队与独奏之间独特的互动，往往令人大惊失色。K.466的管弦乐得到了淋漓尽致的发挥，在开场，犹如序曲，扮演了举足轻重的角色，整个弦乐在切分音节奏中频繁铺陈，随后圆号和大管叠加进入并迅速转至半音的上升通道，为和声带来紧张与不确定性。整个过程中，乐队经常成为舞台上的焦点所在，一会儿在繁忙的弦乐声中昂首阔步，一会儿又以清脆悦耳的旋律抒发情感。莫扎特将乐队视作一个非常独立的事件，因为当钢琴独奏加入时它带来了一个全新的主题，而乐队则尚未触及这一主题的核心。这种戏剧性的处理方式为钢琴协奏曲建立了与众不同的模式——音乐真正得到了返归自身的力量，就像钢琴部分拥有自己独立的素材，而不再与乐队共享。

《C 小调协奏曲》（K.491）与他的不朽歌剧《费加罗的婚礼》同时创作，但 K.491 显然比这部色彩黯然的歌剧更加黑暗。一种综合性技巧从多个方面呈现了此部作品的戏剧效果：其一，采用当时非常规的操作——一对单簧管的加入，这样的配器奇笔为音乐表达增添了额外的色彩。其二，在对音乐细节的处理上，莫扎特充满了新鲜的想法，用管弦乐队的半音结构（主题，并且是调性中所有十二个半音）来描绘 C 小调协奏曲严肃的情感；这还不

够，在展开过程中，钢琴独奏总是引入新的材料而不是主题，或者，即便所有这些都发生在奏鸣曲形式的传统模式——主题材料的陈述、发展和再现中，莫扎特都好似故意与它作对，带领独奏者忽略传统模式的第二主题而直接引入全新的主题（后面的木管乐器也是如此）。其三，最后一个乐章与古典时期的其他许多终曲乐章不一样——规避了教科书式的模板——把它变成由八个变奏组成的曲调，而非一个雀跃的回旋曲，但请留意，结尾却通过6/8拍巩固了回旋曲中最常见的拍号，他是要以这样的方式来暗示什么吗？此外，我们还能立刻注意到半音阶旋律（钢琴）和管乐部分，管乐两次重要的出现以丰富的效果主导了整体调性的变更（使音乐情绪瞬间变得快乐），即降A大调和C大调的转变。整体而言，它是一个复杂的过程，旋律半音阶的严肃和富有想象力的管弦乐，以及看似无穷无尽的钢琴形象，将这部非凡的作品变成一种被听见了的戏剧。管弦乐队和独奏家之间充沛的能量、狂风暴雨般的相互作用更将戏剧性的表达推向了巅峰。

我们可以用更经济的方式解读莫扎特在钢琴协奏曲中显示集体喧嚣／参与的戏剧表达方式。一般确定以下几种考虑因素：第一，钢琴声部间的穿梭；第二，左右手（钢琴）轮流的展示；第三，热情洋溢的琶音在乐曲中快速轮番吟唱的交替；第四，钢琴与乐队的相继模仿（特别是管乐的使用）；第五，钢琴与乐队的相互陈述；第六，主题动机以不同的方式反复呈现；第七，更改性格／速度指示（presto）。因此，这些触及戏剧的方式如同宣叙调

表现出的巨大精力，而不是正剧般节制的深思熟虑，它们的集聚像是舞台上每个角色争先恐后参与集体欢庆的狂热交流。

另一种戏剧处理方式是在情感持续推动下的连续进行。爱德华·约瑟夫·登特（Edward Joseph Dent）曾表示："意大利人一直对莫扎特的歌剧感到困惑，因为他们从来不知道什么时候鼓掌，很少有华丽的咏叹调以华彩或一阵兴奋结束。"同样，多数钢琴协奏曲也有这一层不同寻常的志趣，其"块状"的形态并不强烈（相比同时期的其他作曲家），而推进的过程也非层层叠加后抵达高潮与和解，某些时刻，当听众以为累积的情绪预备迸发时，莫扎特往往会转入一段静态安怡的旋律，而后以这样的方式持续向前。当然，他最终的目标总是清晰的——音乐是积累性地向前运动，将所有情感聚集在尾声。莫扎特钢琴协奏曲典型的"情感推动"仿佛是他戏剧表现的"隐性原则"，这种手法将他与当时许多作曲家区分开来。就此风格而论，虽然观众渴望获得当下即刻的愉悦感，但莫扎特似乎更愿意向众人展示他出色且智慧的"延迟满足"。这种刻意避开听众即刻体验的需求使人不禁怀疑，这是他特意联动观众一起参与制造戏剧冲突的一种手段吗？观众迫切地等待"结果"与协奏曲"不紧不慢"的延展形成的情感纠缠，何尝不是异质同构中集体参与的戏剧冲突？他以不为人察觉的方式将所有事物、演员、观众连缀成一体。因此，就像我们之前谈论的一点，理解演奏者的身份与理解作曲家的身份，其存在的想法有所不同。事实上，演奏者的职责更多的是"个人"的思辨，例

如在演奏（协奏曲）过程中，他的声部、细节上的处理、情感的表达能否清晰地传达给听众。然而，作曲家要关注的就广泛得多，譬如塑造一种秩序——协同节奏、和声、旋律的运作及对全局性效果的掌控。因此，这些因素在某种层面反倒削弱了演奏者的身份。

很明显，莫扎特处理戏剧成分的智慧首先体现在内部的连续和连贯，这种方式不仅限于主题的常规发展，如不同声部、各类器乐和调性的变换，它们不同于因循守旧的推进步骤，而是创造性地落在"接二连三"的情节中。这种情形下，莫扎特散见各处的"延迟满足"在和声上的表现更加强烈，K.453 钢琴开头和结尾的两处例证既富趣味又苛刻，钢琴入场后的第 20 小节，主和弦的到来被移放在节拍较弱的位置（第二拍），产生规避主音的效果，顽皮的莫扎特在持续跨越数十小节后（第 32 小节）才回归至完全正格终止；类似的手法出现在倒数第 334 小节和第 340 小节，哪怕进行到曲终，莫扎特依然不会放过任何一次可以实现"延迟满足"的机会。这里的"延迟满足"采取了作曲技法中"阻碍终止"的模式，是他处心积虑朝着更大的"延迟满足"——完全正格终止埋下的伏笔。尽管表面上莫扎特对支撑古典主义方正匀称的结构法则安之若素，但他已越来越无法抑制自己"淘气"的奇思妙想，不要忘记——作曲家、不被束缚、天赋异禀，都属于他身体的每一个细胞。莫扎特总能用适度的方式打破一些框架但又不影响事态的平衡，令人吃惊的是，这些改变根本无法引起足够

的注意，因为这些细节无法一次听完，它们需要反复品味和聆听。"优美""好听"固然是莫扎特钢琴协奏曲被称赞的初次印象，但需要重申的是，协奏曲囊括的另一种戏剧性才是为人瞩目的重点。在看似简单明了的旋律轮廓下，莫扎特不断地展开复杂话题，有太多关乎微妙的情感和技艺才智的结合，即使在音乐旋律最轻松的时刻，莫扎特也从未停止用戏剧手法推进情感的冲突。"延迟满足"像是莫扎特在音乐（键盘协奏曲）戏剧研究中的一种套路，让即时愉悦的戏剧走向、音乐情绪更加难以把握，这需要观众改变主观的切入视角或纯为享受、舒适聆听的方式。像是启蒙运动视剧院为道德机构而非享乐之地一样，我们有必要进行更多具备客观化和启发性的周密思考。

K.453 的非凡之处在于莫扎特将传统进行曲的节奏加以巧妙操纵，在人们的听觉中它并没有陷入沉重的军事化或陈词滥调的桎梏。起初，一切似乎都沉浸在寻常的旋律之中，然而在转瞬间我们被引入了未曾预料的和声之境，这预示着作品中潜藏着非同寻常的情绪。钢琴以进行曲般的基调开启，但马上就调整了计划，引领我们进入由优雅语调展开的一个崭新的音乐空间。基于独奏与管弦乐队对话的全新词汇，钢琴在巴松玩笑式的节奏中贡献了一个新的主题，这种戏剧性的欺骗并不仅仅是一场正在发生的表演，而更代表了木管乐器在莫扎特的协奏曲中扮演着不可或缺的角色，它经常作为主角发挥着关键作用，赋予音乐以独特的色彩和氛围。于浪漫时期的作品，对管乐器的频繁使用是极其平常的

现象，但在莫扎特的时代，这种情况并不常见。

管乐的突出地位在第二乐章得到了更加戏剧性的呈现。它以弦乐宁静的 C 大调主题开启乐章，显然是个创新之举，然而，仅仅持续了一小会儿便戛然而止，接下来一个刺耳又令人惊异的升 F 音惹人起疑，似乎第一小节的 C 大调和声只是 G 大调乐章的一个附属品。开场的五小节显得如此不对称，当钢琴终于单独进入时，它以乐章相同的五小节乐句开启，然后又以完全相同的方式突然停止。这种骤然的静默显然借鉴了戏剧音乐的表现手法，莫扎特在他的歌剧中也曾运用过类似的技巧。然而在此，这种中断不仅仅是舞台上的表演策略，更是乐曲内在结构的关键元素，值得注意的是戏剧性的沉默在乐章中总共重复了四次，而每次都引发了令人意外的音乐转折，并产生出某种程度的惊喜。

该作品的结尾呈现出了多种形式的转变，以一首民谣小曲的系列变奏形式出现，它预示着《魔笛》中的帕帕吉诺（Papageno）。这个部分既富有精彩性又充满趣味，从小提琴到长笛、双簧管和巴松，每个声音都好似拥有自己独特的个性和要说的话，而整个乐章中幽默、抒情或悲情的元素也都得到了充分的展现，最终以一个歌剧式的"急板"结尾作为收束，这与预期的回旋曲结构大相径庭。这个乐章在一个朴素的主题上展开了五种不同的变体，然后在短暂的停顿后重新启动，听起来就像是一个崭新的乐章。在主题和首次变奏中，每一部分都进行了完整的再现，但在接下来的四次变奏中，每一次的再现都伴随着一定程度

的变化。然而，最令人惊讶的是在这组精心设计的变体全部演奏完毕之后发生的事情。莫扎特将速度从快板迅速提升至急板并开启了他所谓"结局"部分。人们常说莫扎特的钢琴协奏曲具有歌剧改编的特点，而在这部作品中，这一点得到了尤为清晰和深刻的体现。这部歌剧风格的"终曲中的终曲"占据了整个乐章近一半的长度，无疑是莫扎特最杰出、最具趣味的创作之一。

三、兜兜转转的节拍

莫扎特钢琴协奏曲中的许多元素其实都谈不上是由他开创的新事物，只不过这位天才作曲家总能从崭新的角度重拾并拼凑一些零碎的元素，或挖掘另一种组合性的可能。例如，临时更改段落节拍的指示成为他填充戏剧空间的手段。

K.482 快板式的末乐章、主题发展形成的插部，以全新 3/4 拍的形象从原来 6/8 拍的呈示部中脱胎而出；而在 K.450 终乐章呈示部的完结处，平稳的 4/4 拍取代了之前 6/8 拍的轻盈。除了以上两种节拍的变换，如 K.456 在保持同样变换的状态下，乐队与钢琴错落的节拍韵律也加入其中，这为制造集体喧嚣的戏剧性添加了更为复杂的步骤。当弦乐与铜管一起毫不犹豫地转向 2/4 拍时，钢琴和其他乐器却以 6/8 拍的韵律继续自得其乐，接下来，莫扎特将 2/4 拍的接续能量传递给钢琴，而剩余部分又都被收复在 6/8 的节拍特点中。若干小节后，钢琴转向了 6/8 拍，并与木管组融合，这时被分离出的弦乐与铜管乐则在 2/4 拍的使令下展开交流。

上述的例证把我们带向了离莫扎特更近的作曲行径，他在钢琴协奏曲所采取的节拍变化有着一种明显的逻辑联系——从复拍子到单拍子和从单拍子到复拍子的交替。这样的做法无疑加强了音乐运动的丰富性，也从本质上保护了音乐在过渡形式上的自然表达。莫扎特或许知道节拍的直接转变有时候比音乐的表情术语更有辨识度，更容易将表现的形式广泛扩大，而这非常贴合戏剧化的表达，尤其是作为结束的末乐章，发挥着增强戏剧表达的作用。

本质意义上，古典风格是精致、易于理解和直截了当的，然而，莫扎特在陈述手段和采取形式上却有与众不同的想法。在推进戏剧的手段（内容发展）上，他不再局限于动机、速度、调性与和声色彩的创造。现在，他可以不再修饰特定的材料，而直接转为在某处节点上改变节拍模式，这种能量比想象中更强大，它触发了改变律动模式的核心因素并自然地进入一个全新空间。这样做的优点体现在可以随时将特定的音乐风格置入作品中：3/4 拍可以呈现小步舞曲、兰德勒舞曲、库朗特、萨拉班德、波罗乃兹的总体风格，4/4 拍可以呈现进行曲、布尔里、阿勒芒德、加沃特舞曲的特点，6/8 拍或 2/2 拍又体现了吉格舞曲、昂格莱兹典型的节拍韵律。切换节拍模式的独特性对于音乐的创作、音乐内涵和音乐形象具有极大的价值。情感分量也是如此，从到处飞奔的闹剧到田园般的静谧，从庄严辉煌的音乐气质到质朴随和的乡村小调，它们之间的界限很容易就被跨越。选择不同的节拍来确定和改变整体音乐的运动效果是莫扎特结合素材的精妙之笔，它甚至

不需要任何附加手段就能引起一次难以察觉的过渡和改变。不过，莫扎特对节拍"自由"的选用并未打破一个连贯且统一的整体，反倒散发出令人惊叹的魅力。

如上所述，莫扎特协奏曲的主要线索在他之前就已成形的范式中即可觅得踪迹，从某种意义上理解，这是基于前人探索形式和技术范围的扩展。他提炼这些形式和元素，将其糅合为仅属于自己的特色语汇，其中最具个人色彩的一项特殊本领是保持"局面"的整体统一，又不为人察觉地进行他顽皮的"妙想"。莫扎特坚决不在外部形式上把制度打碎，更不与规律进行正面对立，这些精妙圆熟的作曲手法已是他身体的一部分。要讨论这种重要意义，就不可能脱离莫扎特对节拍本质的延伸，即舞曲元素。

十八世纪，舞蹈渗透在西欧广大地区的社会生活中，成为贵族和大部分资产阶级不可或缺的消遣活动，维也纳也见证了一大批舞蹈师涌入这座城市，以满足公众对其服务日益增长的需求。爱尔兰男高音迈克尔·凯利（Michael Kelly）在《回忆录》（*Reminiscences of Michael Kelly*, 1826 年）中写道："莫扎特夫人告诉我，尽管莫扎特的天才很伟大，但他是一位舞蹈爱好者，经常说他的品位在于舞蹈而不是音乐。"在当时，和剧院的贡献相通，舞蹈也为来自不同背景的人们提供了一个难得聚在一起的机会，例如，狂欢节中最繁忙的一处景象就是社交舞。莫扎特的主要职责是为嘉年华舞会创作音乐，他于 1788 年和 1789 年分别写了 31 首舞曲；1790 年因皇帝逝世，相关活动被取消；1791 年又写了 40 首舞曲。

莫扎特的创作确实受其社会实体的影响，作为一种集体感应表现在键盘协奏曲中：二拍子的布雷舞曲出现在 K.453 中，K.482 呈示部的副部主题是典型的吉格舞曲，还有 K.503 和 K.537 加沃特舞曲（4/4 拍或 2/2 拍）的音乐要素（从后半小节开始并结束在强拍上）。但是，有些细节值得进一步探讨，事实上莫扎特常指涉的舞曲风格是花费在小步舞曲上的心思。上述的嘉年华舞会音乐中，他专为小步舞曲就创作了 36 首——K.568（12 首）、K.585（12 首）、K.599（6 首）、K.601（4 首）、K.604（2 首）。作为一种通行舞曲（舞蹈风格），小步舞曲成为整个十八世纪各个阶层最常见和最熟悉的社交舞曲。位于奥地利东北部的林茨在十八世纪后半叶曾提出一项规定——音乐家必须提供半小时的小步舞曲，然后才轮到英国舞曲或德意志舞曲。对于十八世纪的听众，小步舞曲意味着相当明确和具体的意识，当观众感知到小步舞曲时，就会下意识在舞蹈的参考标准框架内"听到"和欣赏音乐，无论实际的音乐有着如何的表达。莫扎特不遗余力，使小步舞曲元素与钢琴协奏曲紧密地联系在一起，它们共同参与音乐构建。诸如 K.242、K.246、K.413，最后乐章的速度标记为 "Tempo di Menuetto"（小步舞曲速度）；K.271 急板部插入了一段伴有 "Menuetto" 标识的完整性小步舞曲[1]；K.482 末乐章主题嵌入了小

[1] 有人认为 K.271 的创作灵感源于莫扎特的好友维多瓦·杰纳米，她是当时法国著名舞蹈大师让-乔治·诺维尔的女儿。

步舞曲轻盈、平滑的特质。

这种做法还是很有效用的，但是，有些舞曲的设计并未像小步舞曲一般给予明确的标注，这倒不意味着协奏曲与舞曲／舞蹈的水乳交融就此结束了。莫扎特善于利用隐喻的元素，通过舞曲的衍生，以典型三拍子为基础单位的律动被置入绝大多数的钢琴协奏曲中 ①，产生让人愉悦的能量，这些协奏曲包括：

K.175 第二乐章（3/4）

K.238 第二乐章（3/4）

K.242 第三乐章（3/4）

K.246 第三乐章（3/4）

K.271 第二乐章（3/4）

K.365 第二乐章（3/4）

K.413 第一乐章（3/4）、第三乐章（3/4）

K.414 第二乐章（3/4）

K.415 第二乐章（3/4）、第三乐章（6/8）

K.449 第一乐章（3/4）

K.450 第二乐章（3/8）、第三乐章（6/8）

K.453 第二乐章（3/4）

K.456 第三乐章（6/8）

K.459 第二乐章（6/8）

① 除了 K.451、K.466、K.467、K.537。

K.482 第二乐章（3/8）、第三乐章（6/8）

K.488 第二乐章（6/8）

K.491 第一乐章（3/4）

K.503 第二乐章（3/4）

K.595 第三乐章（6/8）

莫扎特非常懂得其中关系的尺度和标准。我们首先要承认不只有三拍子才能代表或导向舞曲最直观的标示，因为这很容易掉入过于片面化定论的陷阱，例如，典型的安格拉斯（Angloise）就是由二拍子组织的英国乡村舞蹈；可是无可否认，三拍子的律感脉动（富有弹性的"起落"之势）在一定程度上与舞蹈产生的交集更为显著和普遍，尤其通过某些节奏型，它可以更隐晦地传达一些情感，或者带有倾向性地考虑一些内容。以下几种节奏型的组合体现了德国三拍子民间舞曲——波罗乃兹的节奏特征（包括变体）：

它们大量地出现在莫扎特三拍子的协奏曲里，事实上，莫扎特一定受到了利奥波德的影响，父亲就曾将这种舞曲和节奏风格汇编至早年的那本写给他与姐姐训练的键盘乐曲手册中。节拍韵律中节奏的特殊力量成为协奏曲轻盈、松弛氛围下的各种动因；在这样的行动中，舞曲天然的韵拍动势或许才是莫扎特所珍视的一项重

大依据。我们要清楚地认识到，它是可以完全脱离旋律而保有存在的意义，甚至更直白地说，它能成为如此强大的存在正因其独立的特质，是音乐艺术表达中最具感染力的元素之一。相同时间片段的脉动有强有弱，再加以多变的节奏——既能展现庄严、奔放、野蛮，也能诠释流动、轻盈、典雅。这一切尽被描绘于莫扎特异质构思的妙笔下，他将人们日常接触的节拍元素巧妙地运用在钢琴协奏曲中，这无形拉近了作曲家与观众的距离。于观众而言，这样的舞曲元素无疑为艰深的协奏曲本身带来了更清晰、熟悉的意识感受。舞曲节拍的程式化组织不但为大型音乐的布局提供了美妙的感官享受，更扩大了形式表现的可能，增强了音乐表现的丰富性。

四、摘下"面具"的慢乐章

莫扎特的早期传记作家之一阿尔弗雷德·爱因斯坦（Alfred Einstein）在对其大量信件 ① 的读取分析后，承认"粪便学"在莫扎特"私密"对话中的真实性。"大便、大粪、排泄、屁股、屁眼、舔舐"等众多非正统且不加修饰的辞藻是他生活中真实的一面。莫扎特"体面"的音乐与实际生活中"形象"的冲突耐人寻味。换个角度来说，他一部分潜在的情感意涵在很大程度上被十八世纪假性的礼仪风度所遮埋。要知道他常常将繁文缛节的权

———————

① 莫扎特与家人的往来信件，尤其是与母亲的。

威行事者描绘为"魔鬼、懦夫、懒汉、骗子、愚人、笨人、渎职者",并诅咒他们永世不得翻身。莫扎特心存叛逆之念的激进个性与当时狂欢节面具下的行为有着相似的隐射交融。

在十八世纪的欧洲,狂欢节的意义远比今天更为深远。对于当时的人们来说,狂欢节不仅仅是一种娱乐活动,更是一种生活的方式和精神的寄托,它所承载的文化和历史价值远超于我们今天的理解和想象。那个时代,维也纳的人们热爱跳舞,当狂欢节真正到来时,欢乐的气氛弥漫在城市的每个角落,它的辉煌热闹无与伦比,让人心潮澎湃。宫殿里宏伟的堡垒大厅向付费的公众开放,巨大的水晶吊灯和烛台反射的光芒令人眼花缭乱,铜管声、鼓声与各种乐器的音调混合在一起,让人迷失在享乐主义的世界。一幅喧闹的生活图景看似其乐无穷,实际上人们不惜一切代价贪图片刻放纵,正是对过去消沉情绪的发泄,激进的精力通过狂欢节中的一切想象被释放。

狂欢节其中的一项魅力来源于面具行为产生的神秘和肆无忌惮。首先,它具有聚众的群体效应,让领主和仆人、富人和穷人、贵族和资产阶级共处一室。其次,人们可以通过佩戴面具祛除个人真实的身份并任意扮演另一种人物角色——奢华的面具可以代表财力雄厚的权贵地位,荒诞的面具标志着平民的身份,等等。面具以最直接和简单的方式让人们有机会去尝试平日生活中所不敢表达的行为,体验不同于日常生活的刺激和放纵,而这样尝试"放纵"的快乐则变相地满足了人们猎奇的心理和探索的欲望。他

们假借狂欢节的名义无序地发疯，来实现现实世界中不能得到的祈愿。从务实角度来看，"面具"甚至成为人们发泄内心邪恶想法和反道德行为的工具，他们可以进行政治暴动，制造混乱和混沌的场面，任何疯狂的举动在戴上面具后都能受到最轻易的"保护"。狂欢节作为一种客观存在的事实是观念的体现和代表，在如何理解和实行的方面，则是人的主观赋予，而"面具"的功能在色彩纷呈的狂欢仪式中体现了人们内心世界的绝望和轻浮，它成为反映社会的一个组成部分——恐怕唯有面具下的状态才是人们本真的情感面貌。简而言之，狂欢节及其所包含的活动构成了十八世纪维也纳相当一部分人口追求豪放不羁生活的借口，它在此时的公共领域中发挥了至关重要的作用。接受这种狂喜之境的普遍存在恰恰给作为音乐家的莫扎特带来了共鸣，它们有着与自己心理过程和精神表达相似的原型。钢琴协奏曲绝不仅在喜歌剧式的狂欢步履间无尽行驰，矗立中间位置的慢板乐章使"面具"之下莫扎特个人真挚的倾诉成为可能。

这些慢板乐章多以别具空灵之美的轻松流畅旋律揭幕，但转瞬间就显示出另一种不受羁绊的方向，和声严肃的口吻与沉思的语气为"面具"下的表达增添了另一抹浓厚的笔墨，它们优雅又辛酸，金光四射又令人忧郁，正如音乐评论家萨切弗雷尔·西特韦尔（Sacheverell Sitwell）所描述的那样——"充满遗憾和爱意"。莫扎特越来越致力于放弃快板乐章建立的舒适，转向更模糊、更悲伤、更阴郁和更深层的处理。谱面上清晰的音符在管弦乐的笼

罩下开始软化，就像有什么不曾被表述的东西，但它们明显地存在着，这是隐藏在"面具"之下成熟明智的沉默情感。那些被世俗欢乐禁锢的愿念、蜷缩的悲恸，在温柔的慢板中诉说着作曲家内心细腻而持久的激情。

细腻的配器赋予乐章更复杂的景观，莫扎特在这种音乐的基本形式中为自己找到了新的样板——音乐愈加强烈的装饰留给了管弦乐，其环绕式的笔触成为慢板乐章晦暗色调的核心。莫扎特钢琴协奏曲慢板乐章中的管弦乐创作具有彻底的交响性，这些管弦乐要求的精湛程度与他任何一部交响曲都不相上下。将慢板乐章作为一个超越乐器协奏曲的事件来处理，这种构思概念非常激进，K.491 和 K.537 的原始手稿便揭示了对这一信息论述的证据。作曲家在相当长的一段时间内省略了独奏乐器的左手部分，特别是具有明显伴奏功能的地方，因而管弦乐可以直接取代钢琴左手的伴奏音型和旋律，使情感触及内省的忧郁性格并驱动乐队增强的和声效果最终进入曲调。莫扎特总以管弦乐队作为表达工具，他在这方面的突出成为至高的凯旋。在《C 大调钢琴协奏曲》（K.467）中，脆弱的夜间气氛由弦乐组温柔的三连音通过不断呈现的紧迫感所烘托，与此同时，弦乐旋律异常大的跨度为音乐营造了一种潜在的不安，接下来管乐的加入以不协和音刺穿这层不安。在钢琴进入《降 E 大调钢琴协奏曲》（K.482）之前，仅靠弦乐就介绍了乐章富有"表情"的主旋律，然而，这个主题和变奏的初期就被木管乐器打断，并转至大调的气氛来唤醒明亮的旋律，

此时，钢琴和弦乐仍旧存在于另一段阴郁悠长的主旋律中。在其他方面，长笛和巴松奏起的二重形式试图介入新的大调主题，这时，钢琴和乐队以强调性的话音回到主旋律，而后，独奏乐器终究被木管乐器的盘桓所吸引，并在美丽又痛苦的尾声默许了慢板乐章的黑暗情绪。《A 大调钢琴协奏曲》（K.488）从一个简单的半步叹息动机开始并一直延续，当管弦乐队入场时，最浪漫的古典风格降临了，这首钢琴协奏曲用单簧管取代了协奏曲中通常使用的带有明亮音调的双簧管，特别是在升 F 小调充满激情、丰富的半音阶里获得了更深厚的音色，这令人悲叹的美感在长笛、单簧管、巴松之间的相互交替中增强。富有表现力的管乐创作和独奏者与管弦乐队之间的相互作用让人不禁想起室内乐的亲密感。同时，使用双簧管和单簧管为《C 小调钢琴协奏曲》（K.491）制造了丰富饱满的色彩资源，让更多和煦的光线充满音乐的世界。每个对比片段首先出现在木管乐器中，随后由独奏者进行修饰并将原本简单的曲式（A-B-A-C-A）加以类似木管小夜曲的概念，将其转变为更加复杂的混合形式。与《费加罗的婚礼》最后一幕极像的《C 大调钢琴协奏曲》（K.503），依然由管弦乐队引入一片宁静的夜间氛围，钢琴轻轻地滑入，与华丽的木管乐器——长笛、圆号、双簧管、巴松一起创造了独有的魔力，这些乐器铸造的音色使阴暗之感更加强烈。虽然这只是钢琴协奏曲，但人们几乎可以"看到"歌剧人物在阴幽昏暗的花园中爬行，他们的窃窃私语仿佛永无止境地在空中飘荡。由此看来，许多慢板乐章的起始都离不开

管弦乐队的牵引，而独奏乐器被暂时搁置，让管弦乐队形成特别广泛的"纹理"。在此需要强调，管弦乐引起的话语不是装腔作势的引子，而是实质的内容，是一场漫长而冒险的奇遇。从一个时刻到另一个精彩时刻，莫扎特在钢琴协奏曲中管乐部分的创作尤其引人注目，无论是独奏还是合奏，他充分利用管弦乐独特的音色填补慢板乐章的音乐心理空隙，并维持彼此间的能量以获得最大的情感张力。每当这种独特的处理手法出现时，无法衡量的音色特质都会产生某种程度的惊喜或是成为情感升华的手段。

当我们还常常沉浸在第一乐章戏剧性形式所带来的那些令人惊讶和喜悦的情绪中时，慢板乐章已准备就绪，为我们奉上更加令人意想不到的带有个人想法的语汇，宛如集体狂欢后被燃尽的虚无。在这个乐章中，莫扎特卸下对一切事物的防卫，不抵抗、不指责、不贬抑、不拒斥，完全摘除形式上的冠冕而通向个人式的途径与更自由的方向。就像他不认为自己慢板乐章独奏部分的演绎版本就代表了其协奏曲最终的定型，因为在这个时候，他更注重为（自己）实际表演中即兴的表达留出空间——创造的独立性、表达情感的自我性和呈现艺术修养的个体性。比起精心考究的配器，钢琴部分好似被即兴笼罩，带有装饰效果，当然，这一切可以被建立在有意识安排过的组织基础之上，也可以是无意识本能的现场反应。无论如何，莫扎特于此时获得了比外部乐章更自由、私密的空间，在"面具"的遮掩下，他看到了一个尽可能展露内心世界的机会——绵延不断的悲情和无边无际的沉郁。的

确，它的出现与不顾一切喧闹的快板乐章形成了强有力的对比，细腻的慢板乐章凸显了莫扎特音乐中深沉与轻盈的形式，是协奏曲中最富有灵感的篇章之一，它们内省的气质直至今日仍旧能以说不尽的悲痛情愫让人无法忘却。而这些特征预示着，如果莫扎特能活得更久，或许这正是他将继续发展的方向。

第八章

一位"会长"老师

　　如果马丁·路德为巴赫，利奥波德为莫扎特奠基了其认知主体的主观性状，那么，克里斯蒂安·戈特洛布·涅夫（Christian Gottlob Neefe）从某种角度成为贝多芬内外感官的先验条件。在给涅夫的一封信中他写道："我感谢您在我的神圣艺术进步过程中经常给我的建议。如果我成为一个伟人，你应该分享这份功劳。"大约1781年，涅夫引领贝多芬开启了系统的音乐学习，他向贝多芬介绍音乐知识、传授作曲理念。除了音乐方面也介绍文学，尤其是克里斯蒂安·富希特·盖勒特（Christian Furchtegott Gellert）、约翰·沃尔夫冈·冯·歌德（Johann Wolfgang von Goethe）和约翰·克里斯托弗·弗里德里希·冯·席勒（Johann Christoph Friedrich von Schiller）等人的作品，以及狂飙突进运动（Sturm und Drang）时期其他民间虔诚的诗句。

　　当涅夫在莱比锡求学时，老巴赫的一些学生仍然很活跃，巴赫在圣托马斯教堂领唱职位的承袭者正是涅夫在莱比锡时的恩师

J. A. 希勒（J. A. Hiller）。很明显，就音乐品位的继承而言，涅夫的审美意向根植于莱比锡以及这座城市的两位杰出人物：J. S. 巴赫和他的儿子 C. P. E. 巴赫。

涅夫从早年开始便让贝多芬专注于《平均律键盘曲集》的学习和演奏，这是为少年贝多芬所做的最重要的举动之一；当然，还有他钦佩的 C. P. E. 巴赫在《键盘乐器演奏法真谛》（*Essay on the True Art of Playing Keyboard Instruments*）中所提出的方针，那些感人至深的"情感风格"（该风格旨在表达"真实和自然"的情感），正是涅夫对此坚信不疑的重要原因。

作为一位综合型精英，涅夫追求高尚理想的狂热情愫在某种程度上毫不逊色于他在音乐方面的远大志向，特别是对科学革命和启蒙运动所承诺的释放人类无限潜力的愿景，他感到无比兴奋。在神圣罗马帝国，由于政治上的分裂和常年的战乱，依旧以农业经济为主的帝国无法像法国那样最终孕育出一场彻底的资产阶级革命。随着法国大革命的发展，尤其是雅各宾派的罗伯斯比尔上台后对反对者的强硬镇压，让革命不可避免地走向了血腥之道。这让不少知识分子开始反思启蒙运动，而十八世纪六十年代末至八十年代初的狂飙突进运动则是当时德意志诸国对启蒙运动反思后交出的一份答案。相较于启蒙运动所强调的"理性主义"概念，狂飙突进运动则更加凸显"感性"和"个性"，不少早期学者认为其中富含了反启蒙运动的色彩。最后，这场运动不但是德国民族文学的诞生标志，更重要的是推动了德意志民族意识的进一步

觉醒。涅夫属于这些进步人士中的一派，他渴望改革音乐教育、创作民族歌剧；也从事翻译工作，撰写了不少乐评、诗歌、传记和道德论著，以作者的另一重卓著身份，宣称人类真善美的时刻终究会到来。通过涅夫，为启蒙理想献身的思想激发了贝多芬的决心。

贝多芬出生时期的波恩，被公认为德国宗教政权中最开明和最有文化的城市。1780 年，玛丽亚·特利莎女王去世，她的儿子约瑟夫二世继位并开启了维也纳和神圣罗马帝国领土长达十年的开明改革，这场改革自上而下、影响深远。这位胸怀大志的君主以孟德斯鸠（Montesquieu）《论法的精神》（The Spirit of Laws）为指南，从各个方面努力践行他心中的理想。客观来说，虽然约瑟夫二世有着诸多开明的想法，但缺少了像他母亲那样高超的手段。改革的步伐最终被证明是不可持续的，因为这些年的热情触及了太多宫廷贵族、神职人员、行会和城镇的特权，在统治的后期阶段，改革有了一定程度的紧缩。1790 年去世后，他的许多改革相继被推翻。在后世的评价中，更倾向于认为约瑟夫二世是一位志大才疏的君主。尽管如此，他的十年是帝国首都历史上最辉煌的十年，对于尚且年轻的贝多芬而言，在很长一段时间里，约瑟夫二世都是他心目中"贤明君主"的典范。

德国与欧洲其他地区的启蒙运动有着相同的思想积淀和根源，并且具有相似的影响。萨克森选帝侯马克斯米利安·弗里德里希（Maximilian Friedrich，1708—1784）受启蒙哲学影响，在他的统

治下，他的自由主义精神赢得了人道主义人士的钦佩，教育和艺术方面的发展也取得了显著进步。处于精神生活狂热阶段的涅夫毫无悬念地选择了这里——启蒙运动的中心，不久后他便加入了一个激进、半秘密性质的国际社团——共济会（Freemasonry），它于十八世纪初创立并向所有信仰的人开放。这个组织于成立初期已吸引了来自各个领域的英才：歌德、莱辛及普鲁士的腓特烈大帝等精英会众。当然，在音乐界地位至高无上的莫扎特于 1783年加入，海顿也在 1785 年进入了该组织。莫扎特为共济会献出最有效的成果作品是歌剧《魔笛》，饱含人道主义的光辉，成为贝多芬后来最喜爱的歌剧。

共济会通过道德和实践科学，不仅在精神层面更在实际生活中，鼓励人类互相帮助，哺育真正的兄弟之爱。不过，这只是涅夫对人类完善追求中一个漫长过程的开端。后来，他似乎厌倦了共济会无休止地谈论自由和道德，他想要一种更加雄心勃勃且关乎拯救整个社会的改革，或者说，维持一个新的世界秩序，是建立在启蒙运动之上，对人类秩序负有责任的不是上帝。这令他相信了另一个在许多方面与共济会相似，但目标更大、制度更严苛，也更加秘密的会社——巴伐利亚光明会（Illuminati，简称"光明会"）。光明会于 1776 年由亚当·韦索普特（Adam Weishaupt，1748—1830）创立，将激进的政治形式、耶稣会风格的等级制度与狂热的秘密崇拜结合起来。就在同一年，亚当·斯密（Adam Smith，1723—1790）的《国富论》(*The Wealth of Nations*) 出版，

他们打算改变世界并制订了实现这一目标的具体计划。光明会采取的手段并不是暴力的革命。所有会员将依次受到道德的改教，而后组建一支由开明人士集成的骨干队伍。光明会将他们悄悄遣送至各地政府，并在秘密统治机构的指导下慢慢将他们带入世俗人文主义的极乐世界，最终走向整个人类既完善又统一和谐的大家庭。会社自上而下的秘密严守是光明会成员必须遵守的制度，从人到事都有着自己专属的代号。或许正因为光明会的神秘性质，它直到今天都颇具争议，外界描述它是潜伏在幕后的操纵者，或象征邪恶与充满恐怖的阴谋集团。尽管存在神秘主义，光明会却有着崇高的启蒙议程。1781 年光明会波恩分会成立，会员包括城里许多的知识界领袖和先进的艺术家，典型的代表人物有波恩大学的首位校长、贝多芬在波恩时期的小提琴教师等。光明会因涅夫及其他重要人士的加入而持续壮大，短短两年后涅夫成为该分会的负责人，他们出版了一份期刊——《献给对有用知识的传播》（ *Beiträge zur Ausbreitung nützlicher Kenntnisse* ），其中一部分文章有与畜牧、家政直接关联的实用内容，另一部分文章则从印度（东方）宗教谈至所有与启蒙主义相关的内容。他们关注每个独立个体的快乐，追求理性、普遍的人文情怀。

这个组织教义的本质是责任，实现人权是集体性的目标，而在此之前的首要事务则是教育。作为会长，涅夫在这项重大工程建设中首要的任务便是向有前途的年轻人（15—20 岁）灌输该组织的理想并将其招募。贝多芬极有可能接受到来自老师的亲自

布道，只是在 1785 年 3 月，即贝多芬 14 岁时，光明会突然终止（无论在之后是否重组），新颁布的法令禁止了这个被认定为具有异教罪行性质的秘密结社集会组织。显然，这是一个令人震惊的消息。但是，启蒙运动呼唤人类奔向完美，带有真切希望的熠熠光辉并未在狂热者中熄灭。波恩分会确实解散了，但忠诚的狂热者们还在想办法以另一种合法的方式出现。光明会对贝多芬到底有着怎样直接的影响，我们不得而知，但必须承认贝多芬确实通过涅夫，接触到了共济会和光明会关于社会、伦理道德和崇高精神的思想理念。我们可以从光明会的另一处聚集地点找寻一丝线索。该会解散后，与神圣罗马帝国启蒙运动的许多其他城市一样，其成员创建了一个"阅读协会"（Lesegesellschaft），这个无伤大雅的头衔听起来相当于一个图书馆俱乐部，波恩的许多前共济会和光明会成员在这个场所继续参与活动，他们通过这个名义上的组织，仍然致力于实现自己的意图，而贝多芬的身影常常出现在这里。直白地说，涅夫及其身边的所有环境都为年轻的贝多芬提供了人道主义的思想启蒙，这些思潮迸发的力量势不可当地冲入其灵性。正如涅夫自己所言：做好人，再做艺术家。此外，贝多芬在到达维也纳后依然与共济会的成员保持着某种密不可分的关系，他早期的赞助者范·斯维滕男爵（Baron van Swieten）既是帝国皇家图书馆馆长，又是一位资深的共济会成员。范·斯维滕男爵将大部分的财力与精力投入与"古乐"相关的推广伟业，对约翰·塞巴斯蒂安·巴赫尤为关注。维也纳共济会奉行古老传统的

认知论，与巴赫时期的学科分类方式极其相似，例如，语法、修辞学、辩证法（逻辑）、算术、几何、音乐和天文学。这七门传统学科中，音乐并非服务娱乐的角色，或者作为一种艺术性的享乐，它更接近数学形式（以毕达哥拉斯的观念），严谨且具有学究气。

从青年时期起，一切向着光明与自由、渴望担负人类责任、追求心灵的欢愉，始终是贝多芬理想的模样。贝多芬离开波恩时，已经计划为席勒的诗歌配乐。其《欢乐颂》（*An die Freude*）于1785 年一经发表便受到德意志共和主义者的喜爱，这首诗更是被经常用于配乐，在共济会和光明会圈子中传唱。席勒的名言 "Ich schreibe als Weltbürger, der keinem Fürsten dient"（"我以世界公民的身份写作，不为某一位王子效力"）对贝多芬影响深远。在人文主义的情怀或共济会和光明会的深层理想驱动下，贝多芬非常清楚自己在做什么，那时，他已经是波恩城里出了名的钢琴演奏家，也创作出了足够优秀的作品。涅夫认识到了这位年轻门生的惊人才华，安排出版了贝多芬最早的作品《德雷斯勒变奏曲》（WoO 63, 1782 年）。从他 12 岁时的第一部出版作品中，俨然能感受到老巴赫的遗传，其变奏曲（尤其是最后一个变奏）从《哥德堡变奏曲》中获取了大量的参考资料。贝多芬吸纳了巴洛克式的成熟语汇，总体上沿用了这个时期所流行的元素，它们内容丰富、节奏巧妙。他在很多方面也提炼了巴洛克晚期的键盘写作技法，探索了 C. P. E. 巴赫端庄、高雅的情感风格。此部作品后，贝多芬开始关注与他一生产生联系的 C 小调，这个调性本身不足为奇，但

神妙之处在于这是贝多芬 21 部钢琴变奏曲中为数不多的小调[1]，并且是一种"开篇"式的亮相。《德雷斯勒变奏曲》主题中，进行曲的坚定果断、节奏架构的规整与色调的阴暗仿佛已预示着贝多芬终其一生都在超越的品质。充满内在张力的突破性在不断增强，并在时代的精神中被捕捉到。某一瞬间，才华横溢的青年人已经在他早期的作品中表现出对社会风气和文化发展的敏锐认识，并且至少在创作的意义和富有表现力的音乐方面做出了努力。如果说时代对贝多芬的期望是让他成为一名有理想的伟大作曲家，那么他自己想成为的样子却是从未出现过的。卓越的作曲家、超凡的演奏家根本不是贝多芬的终极眷注，而他真正想成为的是历史的一部分。

不久，涅夫在 50 岁之际的前几天病逝。很遗憾，他没能活得更久去亲眼见证自己的学生在未来是如何席卷维也纳，甚至震惊整个世界的。

[1]　另一部是《C 小调三十二变奏曲》（WoO 80）。

第九章

勇气与铁血

一、奏鸣曲的革命

贝多芬生活的时代通常被称为"革命年代"，名义上它浸染着英雄主义的理想，也是塑造我们现代世界最重要和关键的一段岁月，包含启蒙运动，以及与之相关的反启蒙运动（晚期）。启蒙运动不是人类文明的突发点，它是一个长长的进程。经过巴鲁赫·斯宾诺莎（Baruch Spinoza）、托马斯·霍布斯（Thomas Hobbes）以及约翰·洛克（John Locke）等启蒙运动早期先驱们的推动宣传，借着英国资产阶级革命的东风，启蒙思想也由英伦三岛传向一衣带水的法兰西大地。这一时期，孟德斯鸠、伏尔泰、让-雅克·卢梭和德尼·狄德罗（Denis Diderot）等法国思想家接过了启蒙运动的大旗。他们在前人的基础上进一步将启蒙运动推到了一个新的高度。《论法的精神》（*De l'esprit des lois*）、《爱弥儿》（*Émile: ou De l'éducation*）、《社会契约论》（*Du contrat social*

ou Principes du droit politique)、《百科全书》(*Encyclopédie*) 等皇皇巨著唱响了时代的强音。而法兰西在这一时期真正成为欧洲启蒙运动的中心，并在不久的将来以法国大革命的形式撼动整个欧洲。

在此，通过一件逸闻趣事揭开启蒙运动的美妙。贝多芬的作曲家同行弗里德里希·希梅尔（Friedrich Himmel）在信中开玩笑地告诉他，给盲人用的灯已经发明了。在得知这个消息后，贝多芬毫不犹豫地将这个非凡的信息告诉给了他所有的朋友。从这样一个事实可以得知，贝多芬确实童稚天真，但同时反映了这个时代所赋予的无限可能。自然科学的飞速进步让贝多芬无法有效参照旧例，从而迅速地判断事件的真实性。这个年代不是一个平稳又缓慢发展的时期，天文、科学、工业、殖民、医疗、经济等，它们从根本上改变了欧洲历史的格局。我们现在理所当然地能够理解信件里毫无根据的荒谬内容，但身临历史，所有迅猛发展的事物让人目不暇接。如此之多的领域同时经历着重大飞跃式的进步，哪怕放到今天，也是人类历史篇章中罕见的壮丽景象。历史成因赋予艺术家们对人类理想的炙热和信念，而启蒙运动坚定的乐观主义倾向从根本上塑造了贝多芬"勇气与铁血"的特征，它们具有预示性的支配力量。这场运动的人道主义情感和坚定不移的积极信念在某种程度上影响着贝多芬创作理念的革命性突破，亦即，富有远见的人道主义作品似乎是他自己的回复，但没有启蒙运动作为前提条件是不可能的。的确，他在音乐领域上展

开了一场又一场的革命，可以说彻底改变了西方键盘艺术的许多传统。

32 首钢琴奏鸣曲作为一种纲领性的角色，诠释了贝多芬革命建设的成功，以最清晰的脉络阐述了贝多芬键盘创作的核心变革过程。暂先不论早期的 3 首奏鸣曲（WoO 47），贝多芬纯键盘奏鸣曲的创作事态发生在人生的第 25 个年头（1795 年）。从时间的角度审视，1795 年显然无法被界定为贝多芬生命中具有"早期"意义的阶段，那么将 32 首奏鸣曲划分为"早、中、晚"3 个时期就略显浅易。或许李斯特对这 3 个时段的总结更值得当今学界借鉴和参考：青年（Adolescent）、人（Man）、神（God）。这种独特命名方式关注了作曲家根植于人生成长中情感特性的基石，提供了一种注重内在感官的方法，而不单是依照时间的直叙和进度的外在形式来定义对音乐时期的理解。

毋庸讳言，至少贝多芬前几部的奏鸣曲，还有对海顿、莫扎特、C. P. E. 巴赫以及克莱门蒂各式范例的效仿，它们在乐句的构成、思路发展、织体运用、转调模式及情感刻画方面，都暂时保有对前人传统的依赖（贝多芬的早期学习源泉是这些前辈的创作样式）。不过，部分的模仿并不代表属于自己风格的丧失。在 Op.2, No.1，贝多芬开始确立了键盘奏鸣曲四个乐章的架构形式，从某种立场上理解，这种构思近乎创作大型作品的理念。以前，四乐章奏鸣曲模式主要服务于四重奏和交响曲，尽管贝多芬在奏鸣曲中也使用过三个乐章甚至两个乐章的模式，但四个乐章的方

案明显将其置于较大的作品范畴，使键盘奏鸣曲的创作有了全新的方向和倾向。不仅如此，在四个乐章的奏鸣曲中，以舞曲为第三乐章（后来有时是第二乐章）的形式赋予了键盘奏鸣曲整体结构更多的意义。接下来的 Op.2, No.2，贝多芬又把广板（Largo）引入键盘奏鸣曲，要知道莫扎特从未在他的键盘奏鸣曲中使用过这个术语指示，而海顿也只在他的弦乐四重奏 H.37 使用过一次。

贝多芬还在继续推进这一理念。他太善于在结构上做处理，在协奏曲中才能看到的华彩乐段被他轻松地置放在 Op.2, No.3 的第一乐章；而一种在时长上能与协奏曲媲美的创作手法于 Op.7 中孕育而生，这首奏鸣曲的发展过程十分庞杂，露出的表面又非凡统一。贝多芬通过节奏并置和旋律组织实现了这一特点，也创造了一种几乎近似于即兴风格的深刻印象。许多材料像脱离了清晰的轨道，想法总是在模糊中快速过渡，从第一主题到过渡段再到第二主题的部分让人难以捉摸和把握，以至于看似完整的组合形式又以破裂的成分频繁出现。前期的工作让贝多芬从接连的突破中找到了革命的方向，接下来，对钢琴奏鸣曲的需求就像生活中的日常事务，他专心致志、乐此不疲。一系列更加具有前瞻性、更加大胆、更加不照常规创作的新想法在贝多芬"青年"时期的思绪中迸发。这些不拘一格的新思路预示着贝多芬即将引领一场音乐领域颠覆性的革命。

贝多芬革命使命中最重要的一项贡献即对悲剧风格的重新塑造。准确地说，他探索的正是与自己宿命相关的课题。12 岁第

一部出版的作品就已高度预示了这样的心境。1790 年，一部关于约瑟夫二世皇帝之死的 C 小调康塔塔（*Cantata on the Death of Joseph II*, WoO 87）汇集了贝多芬高贵而感伤的无限能量 ①。此部康塔塔在许多转调手法、和弦构思上虽然缺少了贝多芬后期作品中关于线条性的成熟考虑，但无法遮挡他对约瑟夫二世逝世的深刻反应，于一位年仅 19 岁的年轻人而言，它放在任何时期都是一部超凡惊人的作品。《约瑟夫二世悼亡康塔塔》是一部音效恢宏的死亡作品，以 C 小调哀悼的合唱开场，歌词中大量使用 "tot"（"死"），是对 "约瑟夫大帝之死" 文本做出的回应，贝多芬反复运用半音、附点节奏、减七和弦及休止停顿来加剧音乐情感的极度悲伤；接下来是一段激动人心的低音宣叙调，用以暗示皇帝必须面对世界陷入黑暗和邪恶的狂热主义，但随后女高音的咏叹调《人类升向光明》(*Da stiegen die Menschen an's Licht*) 迎来了驱散黑暗的温暖和明洁的曙光。死亡的主题只不过是这首康塔塔的悲剧风格，贝多芬所认为的永垂不朽主要是约瑟夫二世留在人世的精神遗产，而非到达天堂的幸福。这部作品明确揭示了贝多芬正在建立代表死亡、悲伤和反抗的表达手法，尽管作品本身契合了与悲伤和哀悼相关的传统音乐姿态，不过他更多是关注音乐文本启蒙情绪，并展示了一种持久有力，甚至时而狂暴的表达强

① 贝多芬生前从未听过这部作品上演，它也未曾出版，一直到十九世纪八十年代才为人所知。

度。从体验的角度，贝多芬离海顿和莫扎特对悲剧风格的克制和
嗤笑越来越远。低音宣叙调那种无情、充满张力、向前推动的情
感想象成为贝多芬作品性格的浓缩。作为这种活力的标志，贝多
芬在后来的几年里一次又一次地从这首康塔塔中挖掘思想，他
在整个职业生涯中不断发展和完善这种后来更为人所知的悲剧
风格。

就贝多芬的历史语境而言，他不断地在 C 小调上汲取了巨大
的激情和力量——Op.10, No.1 及 Op.13、Op.111，还有著名的 C
小调钢琴三重奏（Op.1, No.3）、弦乐三重奏（Op.9, No.3）、第三
钢琴协奏曲（Op.37）、第五交响曲（Op.67）、第七小提琴奏鸣曲
（Op.30, No.2）以及《科里奥兰序曲》。从键盘奏鸣曲看，被大部
分听众格外关注的是《悲怆奏鸣曲》（Op.13）。这是贝多芬第一次
将缓慢的前奏（Grave）形式带入键盘奏鸣曲，像极了一部交响
曲的引子，成为情感主导动机道路中的一个革新命题。起始的几
小节已经展示了贝多芬几年前悲剧风格延续的特性——半音、附
点节奏、频繁的减七和弦及不断的休止停顿，它们预示着一种不
祥又沉重的气氛。当我们谈到这部作品时，引子的部分总是整个
内容的核心，也是感情的核心，由附点节奏的内在驱动赋予乐章
初始的紧张能量，正因如此，更增添了一种令人喘不过气的压迫
感。接下来的第 5—6 小节展现出更为紧凑的冲突和争辩。第 5 小
节实现了从起始 C 小调到降 E 大调主和弦（低音）的转变，但只
有一小会儿的停留——第 5 小节还未结束，刚刚酝酿的希望又突

然通过四级的第二转位回到了 C 小调上，并直接处于减七和弦的第二转位——这表明贝多芬可能还有更多的想法，似乎暗示着奋力抵抗的不朽意义。情绪从这一刻被激发，朝着更深刻的方向砥砺前行。贝多芬从第 5 小节开始持续运用一种重复的形式，尝试在不同音区间的相互重复，也伴随纯粹的同音重复，实际上，这些重复的姿态正强调了一种情感，它并不是一成不变的重复，反倒是在重复"外化"的轮廓下呈现出潜在的变化能量，这些音乐特征构成了从绝望到希望的历程，为我们提供了从黑暗走向光明的经典范例。Allegro molto e con brio（非常开朗、活泼）使接下来的动态源源不断，瞬时打破了由半音阶和延长记号组成的引子尾声。乐章的许多极端对比和暴力能量对于初次聆听的听众而言既陌生又抽象，甚至有太多人认为"悲怆"的意义大概只针对引子的部分①，而之后粗暴的动态和令人惊讶的转调让人很难相信这是与"悲怆"特性相关的表达。这种态度看似鲁莽，或许这正是贝多芬的意向，正如让-雅克·卢梭在他的《音乐辞典》（*Dictionary of Music*）中所提出的那样——质疑"一切事物"的肤浅态度，真正的悲怆在于激情的表达，并非一切的悲怆都必须是缓慢的形式，它由心灵而不应由规则决定。因此，第一乐章虽然有两种主要的速度——慢和快，但它们其实都属于一种语境下的情绪，悲怆的伤感并没有因快板被驱散，贝多芬只是开启了对

① 直到二十世纪，安东·鲁宾斯坦依然有类似的想法。

传统的反驳，特别是通过添加更加复杂的转调技法——使用了非正统的调式混合——在呈现第二主题时毫不犹豫地迈进了降 E 小调，而不是中音调（mediant third）惯用的平行大调，由此扩大了奏鸣曲形式的音调边界。这种突如其来的调性色彩变化如此富有表现力，而产生的分歧感更是塑造了内心活动的音乐形式。结合前面的速度和力度制造的冲突与暴力，仿佛暗示了痛苦、磨难和困难终将会以某种方式被克服。从贝多芬的种种方案可见，他运用了太多超出寻常技法范围的复杂编写手法，就如开头厚重又缓慢的引子并不只为单纯模仿交响性的形式。一方面，贝多芬主导的键盘奏鸣曲与传统雅致、高贵、讨趣的风格彻底断裂，那些意想不到的剧烈变化和毫不留情的粗暴成为他创作过程突破性的核心观念；另一方面，贝多芬重新定义悲剧（伤）风格，做出了前所未有的大胆试验，虽然在当时不乏争论，但总的来说这样的尝试的确是一次巨大的成功，不仅为广大演奏家和听众提供了独特的声音幻想，更重要的是唤起了悲剧风格的动荡情绪，建立起一种激起情感的陈述方式，即对崇高激情的表达。与此同时，这是启蒙思想下对"悲怆"①词源本义做出的深切回应。Op.13 的第一乐章标志着作曲家对古典时代奏鸣曲关键性的独特立场，以及对后来浪漫时期具有预谋的催化目的。贝多芬已经开始思量将一切作为主题的潜在可能——节奏音型、旋律动机、织体、和弦，甚

① Pathétique 的词源是希腊语"pathos"，意为痛苦、经历、情感。

至某种情绪，他的构思让本就令人着迷的奏鸣曲有了更加美妙的诠释。

炽热的悲剧风格成为今后充满幻想的汹涌思潮的伏笔。1801年，贝多芬似乎决定走向更加个人、更丰富也更具创新性的道路。降 A 大调奏鸣曲 Op.26 于这一年问世，又是一部在绝望与希望之间的作品，乌云密布的情绪好似从混乱中瞥见天堂。但是，与贝多芬之前的作品相比，其风格发生了明显的变化。首先，这部作品的四个乐章没有一首属于奏鸣曲的标准形式，可以肯定，贝多芬是有意识地想再次打破传统奏鸣曲的基本原则。其次，作曲家采取了非常规的乐章排序模式，通过将较快的谐谑曲置于第二乐章，改变了奏鸣曲原本快—慢—快（稍快）—快的原始基因。最后，新乐器的踏板唤醒了贝多芬的声音世界。这是贝多芬第一首加入踏板标识的奏鸣曲，之后，他将其发展为更大胆、更具有个人主义特质的乐章（《月光奏鸣曲》的第一乐章、《黎明奏鸣曲》的第三乐章）。从此部作品开始，所有新事物接踵而至，贝多芬的举动足以载入史册，塑造了我们对音乐的期望。

Op.26 第一乐章由主题和变奏片段展开叙述。缓慢、抒情的基调并没有脱离悲剧风格的本质，规整的附点节奏在降 A 大调的个性中映现出紧密而精美的纯粹。贝多芬对变奏曲并不陌生，从 1793 年到 1801 年，他总共创作了十几首器乐变奏曲，其中包括部分弦乐作品。在这里，结构和内容的坚固性增强了曲式

的稳定。Op.26 变奏的表现更加多样，贝多芬为我们展示了令人
满意的积累性运动。虽然整体形式的骨架基本保持不变，但每个
变体增加的律动都比前一个变奏更快，完全是一段充满戏剧性的
对话，时而黑暗、时而光明的情绪令人难忘。这样的做法非但不
刻意，还为其提供了一个可以与之对抗的方式，或会合，或对
立。变奏曲的动力未完待续，在殆尽之际涌向了第二乐章，越来
越充沛。在此，愿意拥抱新事物的贝多芬全心全意希望开辟一条
路径，并决心将奏鸣曲引向音乐历史的新纪元。《英雄之死的葬
礼进行曲》(*Marcia funebre sulla morte d'un eroe*) ① 在第三乐章的镇
静中爆发，它以相同的基调探索了与 Op.13 缓慢步调相似的情感
深度，但这里的一切都更持久、黑暗、沉稳、理性、肃穆。在某
种意义上，它并不带有悲痛的情感，更不具有传统葬礼的阴郁氛
围，几乎是一种理性的仪式。通篇的附点节奏模式贯穿始终，但
变革的希望依然存在。第一主题以降 A 小调开始，这种选择占据
所有降号的调性一定不是偶然事件，深色调的有机声音像是通往
无法言表的世界，主题以节奏反复呈现的方式进一步巩固了难以
言喻的悲剧风格。音乐一步步转调，第 8 小节的音调基础转为降
C 大调，而两小节之后降 B 小调突然插入，还没来得及停留，降
D 大调制造的神秘感在第 16 小节划破天际，紧接着，贝多芬又从
容不迫地在第 19 小节转向了降 E 大调，而后，降 A 小调重新回

① 有学者曾提出他自己才是那个英雄。

到起始的主题（第22小节）。变幻莫测的紧密型调性攀越是贝多芬炉火纯青技术的又一次突破，死寂的点状节奏在降号调性的多变引领下陆续展开了自由浮动。将不寻常的调性与进行曲标准的程序内容相结合体现了贝多芬的智慧——这个乐章仿佛像对死亡做出重新释义，它是理性的、无可畏惧的。传统意义上，死亡的情绪绝非冷静的告示，难以想象贝多芬将代表死亡的乐章展现得如此客观，同时，我们也很难确切地指出作曲家的真实目的是什么，但这种试图超越死亡的独特音乐形象已深刻地反映了"悲剧"和"死亡"命题的全新风格。这种形式已足够新颖，更包含了贝多芬独特性的重要暗示，现在，他平息了不受抑制的绝望，一点精力耗竭的迹象都没有，悲痛之情的哀悼不再是惨状的色调。他在这方面的艺术法则具有与精神理想结合的哲学意义，故而，我们总能感受到跌入深渊后的不断攀升，再悲痛的经历都将处于反抗苦难的（勇气般的）风格中。依据键盘音乐的历史证据，这是贝多芬以前从未达到的，更是器乐中闻所未闻的全新声音。我们在经历了这些攀爬及沉静的起伏后，很难预测下一个音符将走向哪里。

作为整首作品的结尾，末乐章被标记为"快板"的形式，这使我们不由得猜测，难道这个乐章要表述离开死亡的释然愉悦吗？然而，贝多芬并没有追求完满和激情的结局，这里有两个十分有意思的细节，第55小节出现了Op.13开始的动机，而Op.13里持续出现的震音运动也渗透在Op.26的第三乐章及第四乐章，

像是贯穿始终的永恒运动，这种技法通常被视为一种情感要素，或可营造激动和紧张的氛围。"悲剧风格"的种子不停地分裂，甚至衍生出幻想式的死亡情绪。流动的小三度动机创造了一种永动的发展方式，这种不断攀升的推进力量是真正无间歇的，而死亡带来的绝望、悲伤和痛苦也终将会化为幻想式的欢愉。音乐伴随着尾声的落幕消失在稀薄的空气中，贝多芬在隧道的尽头给人类留下了一束微光，穿过黑夜、迎来光明，或许这正是"英雄"的形象——对死亡的超越和无惧无畏。

贝多芬完全拥有了属于他的历史声音——从温和的主题变奏开始，一直到死亡的葬礼（后来第三交响曲的第二乐章结尾也使用了这种形式）。如果从传统奏鸣曲的结构分析，Op.26明显不具备严格的统一性，但这部创作于十九世纪初的音乐作品成为奏鸣曲偏离范式的辩证发展观，尤其重要的是，它标志着贝多芬对这一流派的研究进入了一个崭新阶段，不仅如此，这种鲜明的转变轨迹影响了他接下来的作品精神。

两首几乎表现为幻想式的奏鸣曲（Op.27, No.1和Op.27, No.2）在形式和结构的问题上采取了重要的新举措。作品集中预示着背离古典规范的决心，贝多芬对传统形式的回避和自由的想象比以往任何时候都更加迫切，对这两首奏鸣曲的重新审视如此深刻，以至于作曲家认为需要为它们贴上一个独特的标签"quasi una fantasia"（幻想式），它使奏鸣曲几乎脱去了"形式化"的外衣，不再是传统意义上的严格奏鸣曲，而更接近于一种自由、幻

想般的形式。这种变化是如此激进，需要一个限定性的描述来区分它与传统奏鸣曲的不同。事实上，贝多芬的"幻想"意味着即兴创作的一部分，这种即兴的冲动致力于将他自己从古典奏鸣曲的模式中解放出来。Op.27, No.1 大胆使用了非古典正统的乐章顺序（慢—快—慢—快），仔细观察，若不考虑第四乐章，可否认为这是一首接近倒置的反向奏鸣曲？第一乐章为快板奏鸣曲，第二乐章是谐谑三重奏，第三乐章是回旋曲。无论哪种理解，不可争辩的事实是他放弃了奏鸣曲的曲式标准。饶有兴味的远不止于此，贝多芬强大的思绪还体现在这部作品延续了 Op.26 末乐章三度式的永动式样。若将这部幻想奏鸣曲的乐章拆分解析，得到的结果令人惊叹：第一乐章和最后乐章的主题以下降形式的小三度开始，第二乐章包含了一系列上行和下行的三和弦，第三乐章的主题灵感建立在下行的大三度基础之上。这种思绪的结合几乎没有停歇——贝多芬第一次在键盘奏鸣曲中设置了乐章间不停歇的指令（attacca），旨在将其乐章整合到统一且连续运动的系统中。总体而言，这是一部与三度主题隐秘联系的作品，但有一个奇怪的事实是，日耳曼独有的原始素歌风格就偏好三度音程，如果这是他看向过去音乐或古老风格的迹象，那么也正好吻合了他所做的另一件事情——作品风格强调古老一派的传统，比如第一乐章的模仿对位音型及节拍（2/2）特点都是幻想曲体裁常用的典型元素，即代表文艺复兴音乐的技术手段之一，这些经典例证在威廉·伯德（William Byrd, 1540—1623）和奥兰多·吉本斯（Orlando

Gibbons, 1583—1625）的众多键盘幻想曲中都能找到对应的答案。贝多芬对"幻想"的规划与诠释并不能被全然地认为是"幻想性"的自由，虽然它占有幻想曲风格中的一席之地，但仅仅属于包含与被包含的关系，这里的自由更多是指涉形式上的超越，亦是贝多芬竭尽所能试图战胜传统形式的规律性，他不断拓展古典奏鸣曲及其曲式载体的可能。

　　非公式化的奏鸣曲在 Op.27, No.2（《月光奏鸣曲》）展露无遗，它不再属于个人，而是世界的礼物。这部作品同样是形式上的超验，在贝多芬看来，没有界限的自由想象力是艺术的基本对象。他依然采取了与古典时期相悖的键盘奏鸣曲形式：奏鸣曲式的第一乐章变为梦幻般的存在，柔板的中间乐章转换成性格活泼的第二乐章，而充满活力的回旋曲彻底转变为狂暴（宣泄式）的末乐章。或许连贝多芬自己都想不到《月光奏鸣曲》在未来会成为他最受欢迎的作品之一。

　　相较形式，作曲家在调性的选用方面从不止步于对未尝试领域的探索，他写作的路数异乎寻常。这首作品选用了当时极少出现的升 C 小调（海顿只写过一次，莫扎特没有在这个调上写过任何作品）。联系贝多芬早年著名的 C 小调情绪，是否可以站在另一种视角将升 C 小调的出现理解为对以前情绪的进一步强化或深化呢？并且，贝多芬在两个外部乐章都保持了对升 C 小调的探索，与之形成反差的中间乐章则完全在大调上（降 D）。"幻想曲风格的奏鸣曲"看似在捕捉一种即兴、自由甚至异

想天开的形式，但贝多芬的理想绝不是杂乱无章的音乐事件，他试图建立成功的结构。除了保持外部乐章调性的统一，他在构成作品基础的主题和动机上也注入了妙思，将主要重量放在了和声（和弦）建构的音响上——大部分的内容都是基于分解和弦。事实上，末乐章右手琶音的前三个音符与第一乐章的前三个三连音是相同的，只不过低了一个八度。如此看来，在这个过程中，他为奏鸣曲逻辑的贯穿和统一的形式找到了共同点，它们的出现令人着迷又欣喜。与此同时，贝多芬对第一乐章的踏板还提出了明确的要求并注以指示——"Senza sordino"（"全乐章都应使用延音踏板"）①。在笔者看来，音响效果为一方面，但是更应该指出的是，贝多芬的这一想法似乎更偏向对和声持续的考虑：其一，这种效果是强调和声赋予其音乐形态的重要手段，横向持续的三连音并不是被动的伴奏，它与持续提供支撑的低音八度结合形成了独特的和声音调，因而让持续的和声相互融合，一定程度上像巨大的和声公式；其二，踏板的运用隐含了贝多芬对"持续性"旋律曲线运动的想法表达，要知道这个阶段的贝多芬执迷于"持续"的力量，不与"连续性"混为一谈，"持续"的延续感强调的是它前后动态或静态的变化，即

① 关于踏板的问题一直引起不少争议与讨论，大多数专业人士认为贝多芬的踏板标注在今天的钢琴上难以实现，并会导致音响上的模糊和混乱。

不只是重复性质的运动，它关注更长久的状态，我们从姊妹篇 Op.27, No.1 的形态中已明显感受到符合这种理念的气质（不间断地演奏）。这种情况下的情感推动力具有强大的能量和令人难以置信的强度，正如贝多芬将音乐推向最后一个乐章的行为，而所有音乐是积累性地向前运动，这种手法使其情感达到了新的动荡高度。

贝多芬持续地抗争，持续地革新，这些奏鸣曲将极其温柔和清晰的段落与情感撕裂性爆发的能量并置在一起，使音乐再度腾飞。在我们看来，这种真正突破古典模式的勇气，或许不仅仅存在于他的奏鸣曲中。

二、"英雄"更胜"英雄"

世纪之初的战火硝烟还在弥漫，战争时期的城市挤满了伤亡的人员，到处都是葬礼。1800 年，拿破仑率领的军队击败了奥地利军队，并在 1801 年迫使奥地利在维也纳签订《吕内维尔条约》（Treaty of Lunéville），这使奥地利在实际上退出了意大利的争霸，同时确立了拿破仑在意大利的霸权。《吕内维尔条约》的确立是拿破仑战争中的一个重要转折点，它巩固了拿破仑在法国和欧洲的地位，为他之后暴戾恣睢的政治欲望奠定了基础。而维也纳作为奥地利的首都，在这场战争中也扮演着至关重要的角色，它不仅成为奥地利政治和军事策略的中心，更是拿破仑与奥地利进行外交交锋的重要舞台。事实上，在这之前奥地利已经败给法国

两次，一次是 1792 年的瓦尔密战役（Battle of Valmy），另一次是结束于 1797 年的意大利战役（Italian Campaigns of the French Revolutionary Wars）。政治的声音、军队的宏伟成为这个时代无法规避的焦点和现实。在这个动荡的时代，维也纳这座以享乐主义著称的城市被迫从安逸的消遣生活中惊醒。战争的阴霾让人们无法再逃避现实，他们不得不面对这个时期战争的残酷，不仅是生活状态的转变，更是心灵深处的觉醒和自我救赎。维也纳的人们在战争的洗礼下开始重新审视生活，从享乐主义走向了对英雄和国家的敬仰，那些遍地的马术骑手及露天杂耍的演出被越来越多游街演奏的军乐队所取代。如果娱乐性质的音乐在 1780 年前的维也纳空前盛行，后又以莫扎特的戏剧性风格作为音乐精神的主导，那么，十八世纪九十年代音乐的主要气质则发生了显著变化：艺术家们不再满足于轻快的旋律，而是向着一种更具力量和勇气的音乐看齐。在拿破仑和战争的影响下，生活和艺术都发生了变化，超凡的壮志和英勇的力量似乎成为这个时代艺术家们致力创作的方向。

被誉为与贝多芬一样优秀的钢琴家约瑟夫·沃尔夫尔（Joseph Wölfl, 1773—1812）就发表了一部紧跟形势的《盛大军事协奏曲》（*Grand Military Concerto*, Op.43），其令人惊叹的风格成为欢快而富有诗意的军队写照。这个时代的市场追求"伟大""盛大"等极致的词汇，这首协奏曲正是应对市场挑战的杰作之一。标题中的军事名称并非空洞的炫耀，而是有着实实在在的音乐内

涵：它源于开启第一主题的小号独奏，以军号般的气势展现出一种军事进行曲的精神。乐章以威严又好战的语气开场，随后号角扭转了庄严的气氛，小号和乐队的华丽齐奏几乎让人们感觉到阔步行来的大军队气势；接着，小号自然的过渡将旋律导入第一主题优美而响亮的庆祝进行曲风格，不过很快，紧随的喧嚣再度引回"战斗"的号角，而后逐渐平息，为钢琴的进入做足了铺垫。协奏曲钢琴材料的发展与乐队的逻辑类似，有时候钢琴以调解者的身份不断地进行干预，时而柔和，时而强劲，经过简短的激进，又会回到近乎抒情的区域；调性伴随音乐情绪的变化忽明忽暗，进行曲的主题一次又一次地出现，到了乐章的结尾，管弦乐队再次开始奏响威严的旋律，一切都走向了辉煌，节奏和力度不断地增加，让听众仿佛感受到战斗已经迎来了胜利。就第一乐章而言，沃尔夫尔在音乐陈述上的方式与这个时代贝多芬的写作风格存在吻合之处，比如大小调间的切换总是突如其来地、直接地进入，毫不婉转；又或在原本期待的稳定调性上出现意想不到的转变（C大调到C小调），这种转变在情绪的缔造上具有强烈的意义，因此增加了音乐运动的势头。与贝多芬一样，沃尔夫尔喜欢将调性拉入更远的关系中，他通常迫使调性偏离传统观念上的关系大小调，以此增强音乐的活力；还经常用民间旋律确立其轮廓，引导音乐远离传统的和声程序。

就时代风格而言，除了贝多芬和沃尔夫尔，在扬·拉迪斯拉夫·杜塞克（Jan Ladislav Dussek, 1760—1812）的作品中同样可

以察觉到关于拿破仑战争时期的滚滚军事气息，尤其是对"英雄"风格的回响。降 B 大调《大军事协奏曲》（*Grand Military*, Op.40）完成于 1798 年，杜塞克在管弦乐队部分引入了军钹、军鼓等带有"政治"性质的军乐器；开场的陈词由跨越四个八度的大幅度上升琶音构成（见谱例 9-1），这样的织体让人不禁联想到贝多芬写于 1809 年的第五号钢琴协奏曲（见谱例 9-2）。两者的开头都建立在柱式和弦带领下展开的一串上升琶音基础之上。在此处，杜塞克的安排存有一定寓意上的指涉，因为附点节奏（军鼓的节奏）搭配三和弦的模式恰好是十八世纪音乐典型的军事风格。

充满动力地推进（情绪）手法成为下一个引起注目的地方，这种织体引起的情绪因素与贝多芬《热情奏鸣曲》（Op.57）产生了联动。音高自上而下的规整形态与绵延不绝的前进旋律描绘了滚滚袭来的战队场面。从内部动态解析，碎片化的分解式实则在

谱例 9-1　杜塞克，《大军事协奏曲》片段

谱例9-2　贝多芬,《皇帝协奏曲》片段

为接下来长音的延续做准备。（见谱例 9-3 和谱例 9-4）

另一部作品产生了更实际可见的"时代风格"，杜塞克的《告别奏鸣曲》（Op.44）比贝多芬的《告别奏鸣曲》（Op.81a, 1809—1810 年完成）整整早了十年。这两首作品在许多方面均有重合与

谱例 9-3　贝多芬,《热情奏鸣曲》片段

谱例 9-4　杜塞克,《大军事协奏曲》片段

密切的联系:第一,皆建立在降 E 大调的基础之上;第二,全曲的开头都包含一个缓慢的片段;第三,杜塞克第二乐章的节奏动机(Op.44)与贝多芬《告别奏鸣曲》第一乐章的起始思想相似,不仅表现在点状质感的节奏(开头十六分音符的节奏几乎是相同

的），还包含音乐发展中织体的逐渐增量和愈加浓厚的特征；第四，第四乐章（杜塞克）与第一乐章（贝多芬）都由短小且呈现连续下行趋势的音符组成，即 G-F-E。

与此同时，军事特征的附点节奏在两部作品的表现也极为相似：主旋律依次在左右手交替展开，并伴以快速音符的持续涌动（杜塞克以六连音为主，贝多芬以五连音为主）。甚至不禁怀疑，如果将贝多芬的附点时值缩小，则会得出与杜塞克几乎相同的节奏动势（在线条形态上是相反的）。（见谱例 9-5 和谱例 9-6）

谱例 9-5　杜塞克,《告别奏鸣曲》片段

谱例9-6　贝多芬,《告别奏鸣曲》片段

逐步变得越来越饱和的音乐将我们引入更加细致的研究。杜塞克以邻音（neighbor tones）作为重要乐思来源，将邻音的独立性格（半音）置于Op.44的每个乐章，和贝多芬一致，通过严密而系统的演绎，使短小的动机在整部作品链条上的任何一个环节都无法脱离整体，并得以统一和延续。这种精短元素派生的内在逻辑和贯穿始终的特点正是贝多芬"英雄"时期作品技法实施的重要一步。

采用上述的特征来设置时代的某种面貌显示出杜塞克与沃尔夫尔对"时代"风格概要的把握，有意思的是，这些特点恰恰也是贝多芬"英雄"时期所包含的精湛技艺。在这层意义上，身为作曲家，他们输出的音乐深受其所处时代的影响，作品在很大程度上成为情感和精神表达的载体，最终汇聚了时代的印记和内涵。同时期类似的特点在利奥波德·科策卢（Leopold Koželuch）、艾蒂安·梅胡尔（Étienne Méhul）、萨列里和莫扎特的学生安东·埃柏尔（Anton Eberl）、贝多芬的学生费迪南德·里斯（Ferdinand Ries）的作品中也出现了合流的倾向。

尽管属于时代产物，但站在后人认为的"英雄"角度，这种风格仅限于广义上的解读，从狭义上，更接近莫扎特风格的训练（沃尔夫尔本就是利奥波德·莫扎特的学生）。我们从沃尔夫尔Op.43 的中间乐章中，时常能感受到来自莫扎特成熟时期的影子，比如他最后三部钢琴协奏曲的内容特点，不断地将结局的各种主题以越来越新的组合方式融在一起；还应该提到，杜塞克和沃尔夫尔的作品风格有时也在 C. P. E. 巴赫、海顿甚至克莱门蒂之间摇摆。因此，即便是尊奉"军事、英雄"的风格，也与我们今天或传统意义上认为的战争性、英雄性相差甚远。虽然他们的"英雄"风格不失强烈的个性，但总会有所保留，也过于令人愉悦；大部分时候很谨慎，缺少了一种宏伟的执行能力，总将友好和亲密的形式设为前提；他们用另一种微妙的分寸和辩证视角去看待与牺牲、悲怆不相关的音乐"气质"，转以辉煌威风的精神取而代

之。这与贝多芬更加自发、勇敢、大胆、广泛且不克制的"英雄"风格存有明显的偏差。尽管贝多芬从他的前辈中汲取了很多灵感和思想，既延续了海顿、莫扎特所建立的部分传统，也与同时代的其他作曲家们一样受到流行音乐和民间音乐的影响，但贝多芬真正的魅力和价值体现在他的音乐风格并非完全受益于历史积累的智慧，当他面对这个世界火热的情感与悲壮的情绪时，不仅仅是一个旁观者，更是一个深入其中的探险家。他将这些复杂的情感汇集起来创造出卓越的古典主义艺术，通过对人文科学和对宇宙的思考，去表达和平、爱（人道主义）及那些关乎人类命运的探索与期望。在他的音乐中，我们不只听到了情感的呐喊，更感受到了人性的挣扎与成长。

三、雄辩家的登场

在贝多芬写完《海利根施塔特遗嘱》(*Heiligenstadt Testament*) 后，"英雄"风格逐渐形成，这个时期他在创作方面的崛起，被理解为对音乐艺术本质做出了一些新的、更大型的及特殊的贡献。他的成功超越了公众的品位，涌动的形式融合其晦涩的内容，成为时代不易理解的音乐文化。对于其他一些十九世纪的作曲家而言，贝多芬的键盘音乐没有按照只为音乐规定的途径发展，他的作品被侵入了太多，有文学、哲学、神学、道德论等，其"英雄"风格正是一种理性的情感和本能的崇高，它接近"雄辩"特质的本相。事实上，更富于启迪的是这种特质与拿破仑时代演讲风格

中"修辞"关系的内在联系。

迄今为止，亚里士多德（Aristotle）对传统修辞的见解尽管占据历史声音的主导地位，但事实上，历史学派对修辞学的使命、目标、用途和理解并不完全一致，存在诸多不一样的立场。高尔吉亚（Gorgias）将修辞（学）定义为一种独特的艺术形式，称之为说服技术；亚里士多德在其著名的《修辞学》(*Rhetoric*)中将它描述为"辩证法的对应物"和"发现可用说服手段的艺术"，即为任何问题找到支撑说服力的解决方案的方法；马库斯·法比乌斯·昆提利安努斯（Marcus Ulpius Traianus）将修辞学定义为"美好言语的学科"；奥勒留·奥古斯丁（Aurelius Augustinus）又认为修辞是一门艺术，既有说服力又能充分地表达敏感心灵所发现的真理；还有一种传统将伪朗吉努斯（Pseudo-Longinus）和休·布莱尔（Hugh Blair）联系起来，并根据激活话语中"崇高"的能力来定义修辞学。简而言之，无论是哪一派，其目的都是通过对语言和逻辑的操纵来征服听众。因此，注重风格和装饰是说服的有力手段之一，演说家用宏大的风格让听众认为得到了他们想要的心声，这种充满激情与热情的修辞看似压倒了一切，而实际上听众得到的只是演说家们在最开始就设好的框架，于无形中接受了说服的结果（演讲者的意愿）——通过"激情"的感染，在听众的脑海中营造出相应的情绪。与之截然不同，另一种看法认为与逻辑和后来科学实践相对立的柔和风格也是修辞艺术不同方面的诠释与需求。它的目的在于安抚和试图指导，侧重公共生

活无争议的主题，像是一种对话的形式，而不以唤醒、吸引和辩驳的话语进行宣讲。因此，这种风格与情绪（凶猛、愤怒、仇恨、悲情）的关联相对。

无论如何去追溯"修辞"的历史，也无论如何去理解，有一点毫无疑问，它在最初是一种交流的理论和辩论的工具。古希腊时期，它发挥的作用与司法和政治有着密切的关联，例如在法庭诉讼、民主议会的辩论及政治演讲等领域提供了协助。亚里士多德将修辞学分为五个部分，以这五个部分作为步骤推进的基调：发明（inventio）—排列/安排（dispositio）—演说/风格（elocutio）—记忆（memoria）和表达/传递（actio），即演说家提出论点（引入主题）—组织材料（文本分段配置）—根据场合修改措辞（个性化）—记忆内容并发表演讲。之后，豪厄尔（Howell）进一步将各部分的定义做出了对应描述：

发明：发现有效或看似有效的论据，使某人的理由变得可信。

排列：以正确的顺序分布。

演说：适合主题环境和风格的方式。

记忆：对物质和词语的牢固性把握。

表达：对声音和身体某种方式的控制。

实际上，这几个部分是完美演讲所需的必要条件。交流作为理论在实践中需要参考修辞训练、分析、演讲表演，而演讲又可以分为五个部分——引言、叙述、论证、反驳和结论。这种情况

下，演讲者试图采用这些步骤并达成一个平衡的整体，将其中的关键内容和想法传达给公众。不过，仅仅传达想法是不够的，还必须传达思想。由于演讲者往往主导讨论的中心，因此对于正确的措辞、清晰的表达、言语的装饰，必须加以美化并使其适应环境，不仅要以有序的方式呈现，在通过"发明"产生内容的过程中，还需具有一定判断力来组织涉及演讲部分的逻辑搭配，即组合内容和风格间适当的相互关系。亚里士多德认为充满激情的演讲时常会影响演说者逻辑的整合，明确情感诉求的策略不适合辩论；在演讲风格上他强烈谴责使用快乐，不鼓励演讲者们讲发明和排列的艺术，而由表达和风格取而代之。在这种风格的关注下，修辞理论和实践探索了"雄辩"的概念，它作为一种演讲技巧的修辞学，其目的在于通过逻辑推理和语言技巧来表达自己的观点，并驳斥对手使听众信服；它强调使用具有感染力和说服力的语言（非情绪）激发听众的情感和共鸣，从而达到影响他们思想和行为的效果。

就修辞的多种观点而言，其彼此之间的含义有着本质上的重叠，几乎涵盖了人类一切象征性的形式交流和话语互动，规范了人类思维逻辑和思想的各个方面。自此，修辞不仅限于或主要针对受过训练的职业演者，更是向所有人开放并且为所有人普遍需要的一种为自己进行陈述和辩护的工具。修辞观念的重点转变还在于它不仅局限于口头演讲的应用，其积聚的能量也能扩展至散文、诗歌甚至音乐领域。现在，这种说服性的艺术在演变过程

中开始转化成其他门类出类拔萃的操纵艺术。

音乐历史上第一次大型的"雄辩"事件是贝多芬在写完《海利根施塔特遗嘱》后不久开始创作的《英雄交响曲》，该作品最终于 1804 年完成。这部交响曲带有篇幅更长（第一乐章比当时许多完整的四个乐章还要长）、气势更宏大、个性更鲜明、内容更微妙的"演讲"风格。从带有修辞性的引子开始，贝多芬像是老成熟练的演讲家，将音乐内容逐层递进。他在形式上发起新的挑战，极大扰乱了布局的清晰和整体的统一，例如，第一乐章圆号已经位于降 E 大调的主和弦上，但弦乐组的小提琴还在准备迎接不协和音的到来，这种刻意做法的背后意义则显露出贝多芬逻辑的明晰，他用和声上短暂的冲突来引起观众的一次注意。实际上，于内部逻辑的连接，只有到了最后才能整理出其真正清晰的逻辑关系：贝多芬转向运用"旧"形式，以此步步深入阐述音乐的变化和扩展，他对复调风格的探索并未停留在一个单独的章节，而是将变奏与复调贯穿于整部作品；除此之外，降 E 大调建立起的两个原位和弦也同样成为整部交响曲主题材料的基调，这些做法就好似演讲过程对输出信息的有意"包装"，使听众在不经意的情况下陷入演讲者早已制定好的逻辑框架中。贝多芬的展开手法是其"雄辩"过程赋予音乐运动和活力并推进能量的主要来源之一。第二乐章的《葬礼进行曲》借用了当时法国风格的一些英雄精神，如戈塞克（Gossec）和凯鲁比尼（Cherubini），这些法国作曲家经常将沉重的进行曲作为当时大型仪式中必不可少的爱国音乐。由

此一来，贝多芬运用熟悉的音乐形式（认知语境）拉近与听众的距离，并为他们建构情景［让听众更好地理解作曲家（演讲者）所传达的思想］。

这部气势磅礴作品完成的同一年，贝多芬彻底把我们带向了震撼的音乐形式。他的作为改变了人们对键盘奏鸣曲的期望——音域变化愈发多样，和声与旋律方向令人惊讶，主题处理复杂多变，戏剧性表达具有无限创造力。这一年，奥地利尚未在各方之间做出选择，既未与法国形成联盟，也未加入与之对立的俄罗斯和英国的阵营。拿破仑率领领事馆控制了低地国家地区、意大利土地以及大片德语地区，此时的贝多芬在认真考虑搬到巴黎的计划，而《黎明奏鸣曲》（Op.53）正是在充满政治动荡的外部局势中应运而生。这个过程中我们会看到贝多芬变得愈加疯狂，而其作品也涌现出大量极具"雄辩"性质的音乐元素。

Op.53 开头的重复和弦暗示了法国音乐的氛围，这种重复的紧迫感是法国人天生的执念。在贝多芬之前，莫扎特也做过类似尝试，A 小调钢琴奏鸣曲（K.310）的开局就维持了和声重复进行的手法，而创作这首奏鸣曲时莫扎特正身处巴黎。在十八世纪中叶，欧洲的社会氛围与审美观念经历了一次深刻的转变。在那个时代，众多受过良好教育的欧洲人心中，法国的形象被塑造为世界的佼佼者，它不仅是引领潮流的时尚之国，更是品位与格调的代名词。当时维也纳的上流社会几乎都用法语交流，甚至

有一群人根本不会说德语。在革命爆发之前，作为新思想摇篮的法国已影响了整个欧洲。根据传记作家安东·菲利克斯·辛德勒（Anton Felix Schindler）所述，贝多芬经常出现在法国大使馆。

从 Op.53 的表达观念上看，它接近贝多芬同一时期《英雄交响曲》的逻辑，带有迷失于自身的混乱，不到最后永远猜不到贝多芬想要讲述的关系。比如，重复的和弦被彻底从传统对主题旋律甚至引子的确认中剥离出来，这种声音作为一种外部元素，可以对人类情感产生理性和重复的影响，从而引起情感反应；不过在随后的刹那，旋律开始明晰展现。开场的效果其实是带有疑问性质的，因为我们实在难以判别它的归属，可贝多芬不但没有表露这份疑问，反而关注了与之相反的笃定语调，在调性上增进的底气——C 大调——被用于许多军队庆典的庄严仪式，也是当时键盘器乐最准的调性。或许在贝多芬的想法里，它是可以自然地"桥接"不一样的调性，从而进行对比的使用，以及作为代表更平和色彩的转调工具。这首奏鸣曲的对比元素在作曲家对音乐短语的创新和变奏方面的熟练运用中显而易见。和贝多芬的许多具有勇气、钢铁般意志力的作品一样，C 大调则像在研究"主旨"含义时的综合考虑结果。除了《第五交响曲》以外，焕发精神力量的《第一钢琴协奏曲》（Op.15）、充满平等与博爱的《自由人》（WoO 117）和曾有念头想献给拿破仑的《C 大调弥撒曲》（Op.86）都在这个调上刻画出了满怀信心、经久不衰的理想。然而当时，

人们会认为 C 大调音阶所能表达的变化有限，但贝多芬正是用了与传统奏鸣曲形式相反的调性赋予奏鸣曲活力，使其开场变得既和谐自然又开放强劲，将本身"被动"式的倾向调成"主动"的状态。

不谋而合，贝多芬的写作与当时拿破仑的许多演讲风格非常类似——简洁、有力。虽然贝多芬对拿破仑存有复杂的感情，他的军国主义势力纵然带来了极端的异议和暴力，但最初自由、平等和博爱的理想确实在他们的灵魂深处产生了共鸣。法国大革命期间，拿破仑的战略宣讲与其他军事同僚相区别的首要特征之一便是他的写作风格。拿破仑的公文总是以主动语气写成，将爱国内容传达得平实有力；他偏好运用简洁而有力的动词与形容词，如"荣耀""胜利""伟大"来增强演讲的震撼力，这些精练的词汇能迅速点燃听众的情感，使他们深刻感受到演讲者坚定的决心和顽强的意志。对比同时期潜在对手的报道，他们的语气充其量属于中立或被动的形式，而这种爱国和积极的语言经济正是吸引公众并易于理解的散文风格，在当时赢得了同时代人的高度赞扬。

从 Op.53（《黎明奏鸣曲》）开始，贝多芬通过音乐内部推进的张力，使"雄辩"本质更加令人信服。在这个时期，作曲家对简洁手法的凝练，以及将各个乐章整合为一的概念，带有无休止的热情和坚定。例如，这首作品中所有的三个乐章都以极弱的方式开始，并连续建筑在低声部建立的框架上。（见谱例 9-7）

第一乐章

第二乐章

第三乐章

谱例9-7　贝多芬,《黎明奏鸣曲》

如谱例 9-7 所示，其低音区域作为开场的使用并不是当时作曲家喜欢的一种呈现方式，但无论用意何在，它都足够引人注目。这样一来，形式上的每一次模仿（每个乐章的开头）仿佛都回到了重置的状态，使好不容易发展后消散的事物又循环进入下一个乐章，这何尝不是制造了无法遏制的动力和非凡的推进？现在，一个微小的动机用连续编织的可能穿梭在每一个乐章，动机不再以旋律或节奏作为存在方式，而转向声部间组织的接管，这完全是贝多芬从宏大的交响乐形式中生发而出的概念：模仿不同乐器的演奏线条。对于交响性观念，还可以从最初的命名觉察到苗头，起初，Op.53 在 1805 年出版时的原始标题为《大型奏鸣曲》。一个如此高度精练的事件由严密动机支撑，让人感觉到一种一切发生的必然性，而这种逻辑在贝多芬一年后称为《热情奏鸣曲》（Op.57）的作品中也能找到同样的答案。该部神化的作品令人钦佩，作为贝多芬键盘创作的典范之一，它展示了卓越的艺术水平。《热情奏鸣曲》树立了音乐的另一种形象，其考验的并不是情感的全然释放，因为所有激情爆发都包含着自我控制，具有充满激情的赞歌的特质，但又不是感官狂热的肆虐；像是对完美幸福的渴望，却又被愤怒猛烈地包围；倾向达到高点后的理性表达。在奏鸣曲既定规范和实践框架内，贝多芬实现了让人难以置信的逻辑组合。

Op.57 的整体设计以重视主题基础结构的音乐短语（简洁）为基调，从作曲家考虑的方向看，寻求"短语"貌似比考虑作品

的主题更重要。该作品的许多细节让我们看到贝多芬对微小元素的重视与利用，这是为了增加音乐实践操作中铺张发展的丰富性，并且它的灵活性允许不断尝试各种组合的变化。在这方面，贝多芬成为之后其他作曲家们效仿的榜样，以更简洁、干脆的形式建立核心观念。

于贝多芬而言，随着作曲家、演奏家的身份变得不再是奇观，它们不完全再是贝多芬表达的"载体"。实际情况是，他努力向成为音乐诗人的目标发展，这个新颖的身份是贝多芬谱写强大而宏大的想法的渊源。通过萃取音乐言辞的精华，提炼其中最有效的成分，其无懈可击的力量为音乐注入始料未及的生命力。贝多芬努力寻找的音乐短语在《命运交响曲》炽热的灵魂中显现，修辞隐喻的表现集中于《命运交响曲》的动机（♫ ♩）并最终在胜利的爆发中完成。这种手法是音乐内部"有机统一"的逻辑标志，它给我们的印象是从一粒种子中孕育的生命。整个作品中，节奏尤其为半音动机的缔造提供了合情合理的方式，因此，半音阶在作品中创造长期的连续性并不令人意外，这样做是明智的，节奏的推动力与小二度的紧迫感在同一时间和空间下进行，即用最小的"单位"和最简洁的形式表达了音乐情绪集中的密度。没有哪位作曲家对简洁形式的旋律和节奏之间的关系有如此敏锐的认知，本质上，这是对修辞手法重复陈述的卓越性理解和提炼，毫不松懈的"重复"力量最终使音乐有了最深刻的爆发。

有了以上两者的结合，我们不妨再看看《热情奏鸣曲》使用

的拍号——12/8，这一大特点在于被细分（subdivide）的可塑性
更强，也是贝多芬将微动态及音乐短语置于同等地位，使其互相
协作。小单位的脉动相比稳定宏大的 4/4（拍）的驱动力，所释
放的能量要显得更集中，也正因为如此，制造了第一小节琶音被
拉长的假象。在开头的主题，贝多芬将一个单旋律事件放在不同
层面上进行：左右手相差了两个八度，并持续下降到达当时键盘
乐器的最低音（五个半八度的音域）。一方面，贝多芬利用双线的
音域配置呈现了新乐器的扩展功能；另一方面，早先钢琴高、中、
低音域的音色差距十分明显，作曲家对音域选择的考虑绝非只有
音高，说到底是音乐性格的体现。由于音乐的抽象性，它缺乏将
明确概念与可听声音配对的词汇，很多时候我们根本听不到存在
的动态，或者根本接收不到简洁形式的指示和变化，就这一点而
论，双线音域配置形成的疏远力量为本就带有阴沉气息和反思感
的 F 小调增添了紧张的气氛。下一步，贝多芬复制了同一概念的
行为，只不过移至相比 F 小调更加平静和抒情的降 D 大调。这部
奏鸣曲和《黎明奏鸣曲》仍然是贝多芬"雄辩"风格简洁的原型，
以上两种音乐形态代表了贝多芬这方面表达的概述，即一个《命
运交响曲》的动机加上 F 小调的琶音；巧妙的是，贝多芬用这两
种简洁的方式从根本上将两者的性格区分开来，形成短促和绵延
的性格反差与比例结构。这种性格、比例的使然正是贝多芬简洁、
有力的"雄辩"过程，他激活了材料的简化，通过它们建造了一
具更大形态的骨架。尽管简洁的材料并不能统一听众的叙事概念，

但与速度、韵律和力度相互配合，并在它们之间建立关系，能赋予主题以活力和意义。

《热情奏鸣曲》在所有乐章中都保持了庄严的仪态，一切音符的洪流都朝着令人敬畏的最后一个乐章迈进，这与我们迄今为止在钢琴上听到的任何乐章都不同，它将倒数第二乐章与结局联系起来（通过 F 小调 I 级上的减七和弦），这种形式的出现在外部结构上（包括"外形"的简洁）加强了古典奏鸣曲的整合性。听众期待的不再是一个新乐章的降临，它的意义是承接了之前所有情绪的后续故事。强烈抑制的能量和悲剧的气氛等着在《热情奏鸣曲》最后一个乐章爆发，使整首作品从头至尾具有紧密结合的特点。从容的快板（Allegro ma non troppo）是贝多芬对最后乐章的总体指示，我们对 Allegro 的理解首先应该导向一种音乐性格的表达，即意大利文"欢乐"或"活泼"的词义，而作为全体性指涉，应为"不过分的欢乐"，这种姿态顺应了从第一乐章投射而来的阴沉、干脆，甚至有时刺耳的气质。不仅如此，末乐章涌动的十六分音符与第一乐章相似，在经过和弦短暂的试探后牢牢占据了发展的位置，一个小调式的下行音阶细分块状（降 D-C- 降 B- 降 A-G-F- 降 E）重复了三次——坚定有力、简洁纯粹。可以说，这与时代里拿破仑的演讲风格如出一辙，他 1797 年的一次演讲就具有这种特质：

Soldiers, today is the anniversary of 14 July. You see before

you the names of our companions in arms who have died on the field of honor for the liberty of our country: they are examples for you. You owe yourselves entirely to the Republic; you owe yourselves entirely to the happiness of thirty million French; you owe yourselves entirely to the glory of the name which has received new brilliance by your victories.

Soldiers, I know that you are profoundly affected by the evils threatening France; but the country is not in any real danger. The same men are there who made it triumph over the European coalition. Mountains separate us from France; but if it were necessary, to maintain the constitution, to defend liberty, to protect the government and republicans, you would surmount them with the rapidity of eagles.

Soldiers, the government watches over the law that is entrusted to it. If royalists show themselves, they will be killed in a moment. Have no fear, and swear in the shadow of heroes who have died by our sides for liberty, let us swear on our new flags; War implacable on the enemies of the Republic and of the Constitution of the Year II.

士兵们，今天是 7 月 14 日 的 纪念日。你们 在你们面前看到了我们战友的名字，他们为我们国家的自由而牺牲在

荣誉战场上：他们是你们的榜样。共和国完全归功于你们；三千万法国人的幸福完全归功于你们；这个名字的荣耀完全归功于你们，这个名字因你们的胜利而获得了新的光彩。

士兵们，我知道你们深受威胁法国的罪恶的影响，但该国并未处于任何真正的危险之中。正是这些人让英国战胜了欧洲联盟。山脉将我们与法国隔开；但如果有必要的话，为了维护宪法、捍卫自由、保护人民政府和共和党人，你们会以鹰的速度超越他们。

士兵们，政府负责监督委托给它的法律。保皇派一旦现身，瞬间就会被杀掉。不要害怕，在为自由而死在我们身边的英雄的身影下发誓，让我们在我们的新旗帜上宣誓；对共和国和第二年宪法的敌人的战争是无情的。

拿破仑用"士兵们"作为每次调动情绪的起始，其本质就像贝多芬侧重主要材料，这种标签性质的重复"称呼"（音乐中的动机）使语言具有异乎寻常的感染力和说服力。贝多芬浓缩性的简洁艺术在接下来依然如此：第三乐章开头在第三转位上的五级减七和弦整整重复了 13 次；第 20 小节右手上行的旋律（C-F-A）其实源于第一乐章开头的下行材料（C-A-F），而第 32 小节至第 34 小节左手部分的降 D-C 正是重复了第一乐章里《命运交响曲》动机的概念；只不过让它们适应更加碎小的分割，但音乐呈现的特殊性即为了加强之前每一次段落的语气。

　　"英雄"风格中贝多芬将音乐与简洁、有力和干脆的"雄辩"形式结合起来。他的音乐更加个人，就像《大众音乐杂志》（*Allgemeine Musikalische Zeitung*）暗示性的评论——贝多芬的作品只为少数人群。他驾驭奏鸣曲的方式朝着永不停息的激烈驶去，特别将所有能量集聚在终乐章，使其达到了顶峰。随着时代战争成为常态，贝多芬的音乐也与古典早期的风格相去甚远，其目的不再是十八世纪怡悦的音乐品质，他的历史语言在于能够传达出强大且不可战胜的立场，像是一种后天获得的美——推崇英雄社会的美德和无所畏惧的精神，其过程充满了自我征服。贝多芬迫切希望将内心的苦恼、晦涩、悲惨与巨大的热情、激情、呐喊交织在一起。这种能力只属于最有影响力的音乐家，他旨在赋予音乐真理，使内容传达更有效率，针对特定情况定制音乐或将两者联系在一起，从而使音乐获得了肆无忌惮的力量。在许多地方，贝多芬认为简洁的形式更有力量，例如，Op.57 的第一乐章其比例是不寻常的，他删除了呈示部的反复部分并毫无预兆地进入发展部。简而言之，贝多芬颠覆了奏鸣曲的外在形式，不会因特意顾及曲式原则而进行形式上的反复，他的态度也很明确，秉持以更简洁的方式控制材料且获得持续永动；简洁、短小的（动机）形式从侧面也能更好地强调某些和声或旋律占领主导的地位，这些充满热情的力量都是贝多芬音乐艺术感受表现的重要因素。

　　两首作品独特的生命力巧如其微妙的简洁表述形式。有时候我们发现自己像被夹在了中间，完全丧失了对音乐旋律、动机和

乐曲架构的判断，甚至在某些时刻被拉向相反的方向（短促和绵延），而相反的含义很容易引起误导，从本能上认为它们之间不相容。如果没有遇见像贝多芬这样个性的艺术家，一些缺乏想象力的作曲家恐怕根本无法协调音乐中相互冲突和不相容的材料。这种在捣碎与统一、低沉与激情、遵守与整顿之间的差异让人感到急促不安。"雄辩"风格的作品向我们揭示音乐中从斗争到来之不易胜利的过程，从挣扎到满足的心理进展，永动、饱满的情感，甚至困惑和焦虑才是打动人心的原因。对于与贝多芬同时期的大多数作曲家而言，为了让音乐引发令人信服的叙事流，音符必须对听众具有更多意义。因此，完美、明确的旋律、节奏才合乎主流审美的想法。然而，正如我们所看到的，贝多芬那些晦涩的音乐语言更接近一份深刻的个人宣言，在这两首作品中，他都在"锻炼"简化材料的能力，发挥其效用，并决心开始超越世俗和世俗存在的堕落。他用简洁的形式重新定义了音乐的使用及富有意义的象征，是真切参与感受历史语境的革命者，而不是照顾纯粹娱乐性质的工作者。

贝多芬这一时期"雄辩"的音乐有两个截然不同的特质——他内在宏大的精神力量和庄严世界的深刻体悟，大部分音乐不仅代表了作曲家的生活，甚至代表了人类的普遍经验。他的音乐语言宛如一部无言的雄辩巨著，无论其深奥晦涩抑或激昂热烈，皆是人类拥有的伟大而炽热灵魂中最感人的文献之一。想要领会贝多芬的音乐，就必须了解他的逻辑和基于个人的情感精神，而这

常常与道德伦理深度绑定，他曾言"力量是我的道德准则"。贝多
芬的智慧为音乐设立了新的秩序并引领了崇高的美学，他所传颂
的简洁形式是音乐背后理性力量的见证。这一时期的键盘音乐是
历经磨难与斗争，最终绽放胜利之花的旅程；也是一个从痛苦中
破茧成蝶，最后向理想迈进的壮丽篇章。

四、新世界

经过雄心的构思，大约从 1812 年起，贝多芬对音乐的哲学与
美学理解又经历了明显转变。从广义上讲，一些学者认为随着贝
多芬心理演变的过程，他开始强烈地展现出对前古典对位技术的
依赖，并忠于使用复杂又现代的和声。其融合乐器的音域令当时
的评论家们感到困惑，达到了难以想象的音乐和哲学深度。贝多
芬从早期基于模仿、理性的模型转向了对形式的客观运用，此时，
他更像是进化了的作曲家。

从 1812 年开始，几乎没有几位阔绰的贵族能养得起私人乐
队。洛布科维茨（Lobkowitz）亲王作为贝多芬有力的赞助者之
一，受拿破仑战争引发的金融危机影响，再也无法为贝多芬提供
经济来源。不但如此，贝多芬人生中的几位重要贵族朋友和赞助
人也在这个时候接连逝世。1816 年至 1818 年间贝多芬的病情反
复发作，听力受损的现象日益严重，导致他不得不断绝和社会事
务的一些联系，只能被迫通过书写文字的方式与他人进行交流。
其间，因哥哥去世，贝多芬被卷入侄子专属监护权的法律纠纷，

于他的情感而言，侄子卡尔的存在是他余下生命时光中无与伦比的精神寄托，为此，这场紧张的争夺之战持续了四年，也透支了他大量的心力。亲情、财务、事业上的问题交织在一起，让他越来越觉得生活中充满敌意。毫不夸张地说，这一阶段的贝多芬比以往任何时候都要难堪和煎熬，但也正因如此，贝多芬渴望触及幸福，达到了他精神力量和深刻情感的顶峰。

生理上的障碍使他自然地与所属的社会世界开始分离，这一阶段贝多芬开辟了一条向个人主义前进的音乐意识现象道路，削弱了作品"虚假"的意识形态（大众消费的音乐）而将注意力转向了自己的内心世界，最直接的确证体现于沉思的内省精神不断在音乐中发展和变化，一种更深的色彩开始出现，成为他最耀眼的部分。这种意义上得到的结果与他自身的真理内容相联系，在新音乐中，个人倾向转变为声音——已经不再是那种阶级音乐的价值，其音乐的内在张力是个人真实意识的显现。虽然贝多芬没有给任何晚期奏鸣曲贴上"准幻想曲"的标签，但音乐仍旧保留着大量的幻想风格，这种风格与 15 年前辉煌和精湛技艺处理的实际因素有着截然不同的意义：现在的幻想风格探索和主导了形式结构，不仅不散漫，反而创造了音乐的大部分动力，把乐章整合得更加紧密，关键的一点是对局部曲式变化的处理——通过赋格组织起来的统一。我们在第二章已述，赋格本身具有调节不稳定因素的说服力，其曲式的本质偏向一度不间断的特点。但毫不奇怪，即使在这样脱离社会层面的情形中，仍然存在着一种确定的

因素，赋格的使用源于贝多芬自孩童时期起就有的喜好，只不过在他人生最后一个时期的作品中才显示出更为深厚和个人化的特征。有大量证据表明贝多芬曾仔细研究过巴赫和亨德尔的乐谱，巴赫的《赋格艺术》(*The Art of Fugue*, BWV1080)，亨德尔的《弥赛亚》(*Messiah*, HWV56)、《亚历山大的盛宴》(*Alexander's Feast*, HWV75)，以及许多英语清唱剧的草图，在贝多芬去世后被一并发现，成为他的总体智慧和终极成就的先决条件。

最后五首奏鸣曲大致以三分法的方式展开了赋格写作：第一，动机的发展（Op.101 终乐章、Op.106 第一乐章、Op.111 第一乐章）；第二，在变奏曲式中创建赋格（Op.109）；第三，将赋格视为一个完整独立的乐章（Op.106 终乐章、Op.110 终乐章）。无论是从音乐还是美学的观点，贝多芬创作赋格的过程已很少显示出巴洛克时期的痕迹，它反映了贝多芬越来越依赖于以扩展的形式传达、表达自己的思想，而赋格之间的多样性在某种程度上取决于"形式"设计的媒介。这种手法无论是对奏鸣曲体裁本身，还是内部的旋律与和声，都增添了一种独特的智力权威。赋格在这里的表现方式与我们之前经历的音乐截然不同：它时而悲伤忧郁，时而抒情亲切，时而摇摆舞动，时而克制沉思，甚至时而宏壮粗犷；带有雀跃欢欣又缥缈自在的特点。总之，它的倾诉性非常强烈，是一种试图超越音乐纲领和内容的前瞻展示。贝多芬对"古老音乐"的兴趣并不只是因为他在寻找新的材料，更是因为他真正乐在其中，发现了赋格艺术的另外一种高度。他的经典很大一

部分属于"偏离"的形式，在遵循赋格严格的对位手法时会突然暂时离题，不是带着确定性离开，而是凭空消失，而后又忽然激起新的情感色调，迸发对置的乐思。关键是不管怎样发展，贝多芬始终会回到最初的地方，他的音乐任务像来自深层细胞的情感，通过自我赎救的方式回归并得到升华。当一切回到了原点，它既没有改变又彻底改变了，此时，音乐已经获得了与第一次响起时不同的意义。

整体性与连续性依然统领着贝多芬最后一段个人音乐旅程的构思原则。对于人生晚期的贝多芬而言，整体性是一种指示个人动荡经历和情感的途径，就像在沃尔夫冈·斯图姆（Wolfgang Stumme）书中读到的那样——宇宙中的一切都是统一的，他追求人类大家庭。从最深刻的意义上，贝多芬需要持续的流动（而非墨守成规的前进方式）以传达人类的新生命。在他最后时期的作品中能直观地感受到一种冥想风格，甚至从音符形态的呈现中已能观测出其具有稳定式的"静态"感。然而，当我们按照乐谱演奏时，其实际听觉产生的极致情感几乎令人无法自拔，所有这些材料迸发的能量与音符"静态"的观感呈现一种完全对立的迹象，它奠基于非明显轮廓的隐藏音型，这种特殊情况几乎都发生在密集的重复处。惊喜的是，贝多芬完美再造的手段超越了纯粹的重复，一种"表现力加倍"的结构通过喋喋不休的颤音、没完没了的低音伴奏和高音区无尽地盘旋，将暴躁、愤怒、震撼、孤独、毁灭、消解的力量带入音乐形式中；从平静的范式到压倒性的探

索，最后缔造出他必须到达的另一个世界。

在这个令人生畏的过程中，贝多芬已从颤音中发现了自己。在实际操作上，这是一种振荡：它可以是一种温柔的吟唱，如同清晨的微风轻轻吹过树梢，带来宁静与祥和；它也可以是一种悲怆的呼喊，如暴风雨中的雷鸣电闪，宣泄着内心的痛苦与抗争。贝多芬深知颤音的魅力，它连接较小的动作以创建更大的结构。这种个人化颤音的第一次真实意义上的使用，发生于 1802 年创作的《英雄变奏曲》(*Eroica Variations*, Op.35)。创作之初，许多颤音在很大程度上展现了一种即兴美感的客观需要，像未经深思熟虑的安适笔法。此外，从钢琴演奏本身的复杂性探讨，其技术的层面不是一件容易达成的事情，而这种演奏形式的塑造在当时有利于与其他维也纳同行的键盘作品相区分。多年后，在贝多芬最后的钢琴作品中，颤音的运用充满了灵性和情感，它们如同一个个微小的细胞，每一个细微的颤动都蕴含了他深沉的思考和感悟。在很大程度上，贝多芬对颤音的定位避免了以传统角度看待装饰音型的作用：一是大面积使用，二是被视作整体的部分进行考虑。Op.109 最后一个变奏是贝多芬颠覆颤音传统的隐喻。作曲家在正式进入颤音领地之前，实则一直在铺垫：双手从四分音符开始，逐渐移动到八分音符—十六分音符—三十二分音符，最后才呈现密集且不停歇的颤音，以至于我们听到它们时，本能地会理解为理所应当。接下来的部分，外部轮廓旋律由三连音展开，伴随着中声部持续的长颤音。从第 17 小节开始，连续的主导颤音移至左

手的低音区进行，主题在右手中被分解成琶音，两个音域共创的极端恢宏与没有一刻终止的密集音符成功赋予了胜过音乐事件的目的。贝多芬不寻常的写作手法美化了整合统一的布局，也突出了一气呵成又令人屏息的奔放情感。这些颤音如同作曲家生命中的痕迹，更是情感的思绪，连续不断地记录了喜怒哀乐、悲欢离合，其蕴含的巨大能量和情感成为音乐中诗意的写照。与此同时，颤音的另一面已联结成一个动态美感的体系，主宰着不停息且不断变化和发展的特殊调和力量，因其互相缠绕的各种事件之间始终维持着内在的和谐与统一。这种动态的美不仅体现在音乐的节奏和旋律上，更传达了音乐内在灌注的情感张力。贝多芬式的颤音避开了夸夸其谈的技巧，这些看似静态运动的超然之物将我们带向了天地之间的世界，就如同我们在进入永恒之前悬浮于某种物体之上，它既抽象又具体，既具精神性又具结构性。

理解贝多芬最后时期的音乐需要我们极大的智力，因为他根本无法照本宣科地生产音乐，而这种趋势远远超过了音乐生产的历史性，他的音乐语言超出了所有的先例。例如，我们会频繁地看到最后五首键盘奏鸣曲中双语标记（德语、意大利语）的做法，并且，这种做法一直延续到舒曼和瓦格纳，甚至更远。我们不妨猜想贝多芬的用意是否要实现一种将德意志民族联系起来的力量。他有意识地关注德国民族主义的身份荣耀，就像后来瓦格纳用"整体艺术"实现他理想的民族共同体。音乐中贝多芬的德语主要表示了"作品的总体精神"，在 Op.101，他写道："有点活泼，

并且具有内在最敏感的感觉（Etwas lebhaft und mit der innigsten Empfindung）。"乐章从属音开始，田园柔和的声音魅力让我们从根本上忘却了尚未出现的东西——主和弦，它像一种纯粹的迟钝，在第 77 小节尾声处（Coda）正式进入，贝多芬彻底偏离了古典范式中习惯宣扬和享受的立场，这种极端甚至有些偏执的做法在美学上类似于他所呈现的对抗状态，在看似流畅的表面之下传达了复杂的亲密情感。车尔尼曾经说过，当贝多芬在某些方面（作曲）感到不舒服，他会继续尝试并解决问题，直到他满意为止。这种深刻的过程是贝多芬消除痛苦的意志力和摆脱音乐本身自律锁链的反映。另一个极端且无拘无束的例子发生在 Op.106 的第二个乐章，即降 B 大调与 B 小调之间大规模地争夺与并置，通过这种方式解释原本最不相关的两个调性之间的合理性——两个降号与两个升号的极端碰撞充当了情绪运动的轨迹，他纯粹遵循独立自主的形式并展开一种对抗，也在越来越具有对抗性的极端中获得解脱与释然。一旦获得了解放，任何不可调和的矛盾都可以面向一个更开放的宇宙。同样，Op.110 第一乐章再现部的第二主题，本应该维持在降 A 大调的界限，却在第 68 小节转向了原本世界里不存在的 E 大调，这又是四个降号与四个升号之间的话语。这种日益增长的兴趣表明了贝多芬对古典牢固秩序的抛弃，他沉浸于不被限制的音乐志向。也是基于这种原因，一种抽象和深奥的东西形成了努力追求真相的动力，它们彼此深深地交织在一起，按照自己的方式，如此清晰地反映了互连向前的非形象图景。

尽管贝多芬的音乐以其紧凑的动机和驱动的能量创造了全新的连续性，但在他的暮年作品中，一种威严性更强的整体计划在他的艺术旅程中出现——带有合唱质感的赞美诗旋律。许多学者认为贝多芬利用这些宗教来源去设定音乐，不过他不是正统的基督徒，有关他的宗教信仰仍然是个有争议的问题。我们可以假设他借助了另一"上帝"的绝对力量，从贝多芬在《海利根施塔特遗嘱》中写下"全能的神"（Almighty God），可以窥视到他其中的一部分信仰，即从未放弃对某些超自然存在的信念。正是这样的信念才能让他摆脱对外部世界的所有依恋。极具非凡歌唱性质的音乐在最后三首奏鸣曲中都有类似的特点，这一时期（1820 年至 1822 年末之间），他也正在努力完成《庄严弥撒》和《第九交响曲》。Op.110 的第三乐章在咏叹调和赋格部分之间交替，贝多芬在每部分的开头都注明了"Klagender Gesang"（哀歌），当赋格结束后再次回到咏叹调时，G 小调展开了下一种风格的表达——"Ermattet Gesang"（筋疲力尽的歌曲）。这种从惯用的教条脱离的主动性超越了恒定的器乐行为，已不能简单地认为他所涉及的普遍扩展和综合表达只是某一种乐器的责任，有时候甚至会觉得，音乐已经不能满足他想表达的情感。这种特殊的领域在 Op.111 已然让人注意到，当 C 大调主旋律在第 130 小节再次完整回归时，感恩的众赞歌赋予乐章更多的分量和庄重，这种转型的妙笔是大型整合结构发展带来的变化。此时，贝多芬更像位诗人，带领演奏者认识到一种跨越器乐体裁的术语局限性。"Arietta"（小咏叹

调）作为首要关键词揭晓了 Op.111 高度内省的歌唱主题，从原本的指向看，"Arietta"是歌剧、清唱剧或室内康塔塔中一个重要的组成部分，但它更彻底的特点表现为一种私密的内心独白（歌剧人物），那么现在在器乐曲体裁背景下，它的暗示性便愈加有抚慰心灵的冥想之意。音乐情感的诗意成了贝多芬最包罗万象的形象语言，这些描述的意义表明作曲家对其晚期音乐的表现力有着极其个人的体悟。对于这些音乐的独特之处，不能光从单一的角度来理解，在音乐领域，他扩大了话语之间的空间，往往从严肃、愤怒、紧张、刺痛和绝望的情绪，推进到宽敞、安慰、释然、和谐与感动的时刻。一个简单和没有希望的主题通过启发式发展，产生一些迷人又崇高的姿态，总是庄严肃穆，但也不乏真切的抒情。可以说，贝多芬将我们带去以前从未到达的地方，这些作品的完美性已经超越了自身，他的音乐深度随着岁月的流逝不断呼唤出更抽象的一面：延伸或忽视某些局限性，还包括精神上对永生的渴望。不仅如此，最后时期的键盘音乐更让人联想起古希腊艺术，它们看起来未经加工，有一种开放且不确定的品质，这些作品正是不受人类任何工艺或意志影响的潜台词，远远超出了听觉的感知，到达了亘古未有的新世界。

主要参考文献

一、中文参考文献

〔德〕阿多诺:《美学理论》，王柯平译，四川人民出版社1998年版。

安修·Lee编著:《宗教简史》，中国友谊出版公司2006年版。

张广智主著:《西方史学史（第三版）》，复旦大学出版社2010年版。

〔法〕丹纳:《艺术哲学》，傅雷译，人民文学出版社1963年版。

叶郎:《美学原理》，北京大学出版社2009年版。

俞人豪:《音乐学概论》，人民音乐出版社1997年版。

于润洋:《现代西方音乐哲学导论》，湖南教育出版社2000年版。

钱亦平、王丹丹:《西方音乐体裁及形式的演进》，上海音乐

学院出版社 2003 年版。

[德]黑格尔:《美学(第一卷)》,朱光潜译,商务印书馆 1982 年版。

上海音乐学院音乐研究所汪启璋、顾连理、吴佩华编译:《外国音乐辞典》,钱仁康校订,上海音乐出版社 1988 年版。

二、外文参考文献

Paul Althaus, *The Theology of Martin Luther*, translated by Robert Schultz, Philadelphia: Fortress Press, 1996.

Walter Atmann, *Luther and Liberation: A Latin American Perspective*, translated by Mary M. Solberg, Minneapolis: Fortress Press, 1992.

Dietrich Bonhoeffer, *Christ The Center*, translated by John Bowden, New York: Harper & Row Publishers, 1996.

T. Fleischmann, *Tradition and Craft in Piano-Playing*, edited by Ruth Fleischmann and John Buckley, Wicklow: Carysfort Press, 2014.

R. Monelle, *The Musical Topic: Hunt, Military, and Pastoral*, Bloomington: Indiana University Press, 2006.

H. C. Schonberg, *The Great Pianists: From Mozart to the Present*, Concord: Simon & Schuster, 1987.

R. Toft, *Bel Canto: A Performer's Guide*, Oxford: Oxford University Press, 2013.

Richard Troeger, *Playing Bach on the Keyboard: A Practical Guide*, Pompton Plains, N. J.: Amadeus Press, 2003.

D. Shrock, *Performance Practices in the Baroque Era*, Chicago: GIA Publications, 2013.

Stanley Sadie and John Tyrrell eds., *The New Grove Dictionary of Music and Musicians*, Oxford: Oxford University Press, 2001.

C. Abbate, *Unsung Voice: Opera and Musical Narrative in the Nineteenth Century*, Princeton: Princeton University Press, 1991.

Rebecca Wagner Oettinger, *Music as Propaganda in the German Reformation*, London: Routledge, 2001.

Tomás de Santa María, *The Art of Playing the Fantasia*, Pittsburgh: Latin American Literary Review Press, 1991.

Thomas Benjamin, *Counterpoint in the Style of J.S. Bach*, New York: Schirmer Books, London: Collier Macmillan, 1986.

Manfred F. Bukofzer, *Music in the Baroque Era: From Monteverdi to Bach*, New York: W.W. Norton, 1947.

Emily Anderson, ed., *The Letters of Mozart and His Family*, London: Macmillan, 1938.

Edward Joseph Dent, *Mozart's Operas: A Critical Study*, London: Oxford University Press, 1947.

Donald Jay Grout, *A Short History of Opera*, New York: Columbia University Press, 1947.

Willi Apel, *The History of Keyboard Music to 1700*, translated by Hans Tischler, Bloomington: Indiana University Press, 1972.

Ernest Closson, *History of the Piano*, translated by Delano Ames, London: Paul Elek Pub., 1947.

Alfred Dolge, *Pianos and Their Makers*, California: Covina Publishing Co., 1911.

Helmut Breidenstein, *Mozart's Tempo-System: A Handbook for Practice and Theory*, Baden-Baden: Nomos Verlagsgesellschaft MbH & KG, 2019.

Lewis Lockwood, *Beethoven: The Music and the Life*, New York: W. W. Norton & Company, 2003.

H. C. Robbins Landon ed., *Beethoven: A Documentary Study*, London: Macmillan, 1970.

Joanna Goldstein, *A Beethoven Enigma*, New York: Peter Lang, 1988.

Scott Burnham, *Beethoven Hero*, Princeton: Princeton University Press, 1995.

Gerald Abraham ed., *The Age of Beethoven*, 1790-1830, London: Oxford University Press, 1982.

Eric Blom, *Beethoven's Pianoforte Sonatas Discussed*, New York: Da Capo Press, 1968.

Cedric Thorpe Davie, *Musical Structure and Design*, New York: Dover Publications, Inc., 1966.

Dietmar Lage, *Martin Luther's Christology and Ethics*, Lewiston, New York: E. Mellen Press, 1990.

Martin Cooper, *Beethoven: The Last Decade (1817-1827)*, New York: Oxford University Press, 1985.

Kathleen Dale, *Nineteenth-Century Piano Music*, London: Da Capo Press, 1954.

Peter Davies, *The Character of a Genius: Beethoven in Perspective*, Westport: Greenwood Press, 2002.

Kenneth Drake, *The Beethoven Sonatas and the Creative Experience*, Bloomington: Indiana University Press, 2000.

Douglass Green, *Form in Tonal Music*. New York: Holt, Rinehart and Winston, Inc., 1965.

John Gillespie, *Five Centuries of Keyboard Music*, New York: Dover Publications, Inc., 1965.

Karin Heuschneider, *The Piano Sonata of the Eighteenth Century in Germany*, Cape Town: A. A. Balkema, 1970.

F.E. Kirby, *Music for Piano*, Cambridge: Amadeus Press, LLC, 2004.

H. C. Robbins Landon, *Essays on the Viennese Classical Style*, London: Macmillan, 1970.

Paul Nettl, *Forgotten Musicians*, New York: Philosophical Library, 1951.

图书在版编目(CIP)数据

巴赫、莫扎特、贝多芬 ：传世音符与历史之思 / 万
梦萦著 .— 上海 ：上海社会科学院出版社，2024
ISBN 978‐7‐5520‐4409‐6

Ⅰ．①巴… Ⅱ．①万… Ⅲ．①音乐评论 Ⅳ.
①J605

中国国家版本馆 CIP 数据核字(2024)第 110475 号

巴赫、莫扎特、贝多芬——传世音符与历史之思

著　　者：万梦萦
责任编辑：包纯睿
封面设计：杨晨安
出版发行：上海社会科学院出版社
　　　　　上海顺昌路 622 号　邮编 200025
　　　　　电话总机 021‐63315947　销售热线 021‐53063735
　　　　　https：//cbs.sass.org.cn　E‐mail：sassp@sassp.cn
照　　排：南京理工出版信息技术有限公司
印　　刷：上海新文印刷厂有限公司
开　　本：890 毫米×1240 毫米　1/32
印　　张：6.25
插　　页：1
字　　数：126 千
版　　次：2024 年 5 月第 1 版　2024 年 5 月第 1 次印刷

ISBN 978‐7‐5520‐4409‐6/J·128　　　　　　定价：59.00 元